OEUVRES

DE

J. F. DUCIS.

IMPRIMERIE DE FIRMIN DIDOT,
RUE JACOB, N° 24.

OEUVRES
DE
J. F. DUCIS.

TOME SECOND.

PARIS,
L. DE BURE, LIBRAIRE, RUE GUÉNÉGAUD, N° 27.

M DCCC XXIV.

OEDIPE
CHEZ ADMÈTE,

TRAGÉDIE EN CINQ ACTES,

Représentée, pour la première fois, en 1778.

NOMS DES PERSONNAGES.

ADMÈTE, roi de Thessalie.
ALCESTE, son épouse.
OEDIPE, ancien roi de Thèbes.
ANTIGONE, sa fille.
POLYNICE, son fils.
ARCAS, confident d'Admète.
PHÉNIX, officier d'Admète.
LE GRAND-PRÊTRE du temple des Euménides.
UN PRINCIPAL HABITANT }
UN SECOND HABITANT } de la ville de Phère.
UN TROISIÈME HABITANT }
PRÊTRES de la suite du Grand-Prêtre. } personnages
GARDES d'Admète. } muets.
PEUPLE. }

La scène est en Thessalie, dans la ville de Phère. L'action se passe dans le palais d'Admète pendant le premier, le second, et le quatrième actes; et, pendant le troisième et le cinquième, elle se passe devant et dans le temple des Euménides.

OEDIPE
CHEZ ADMÈTE,
TRAGÉDIE.

ACTE PREMIER.

SCÈNE I.

ADMÈTE, POLYNICE.

ADMÈTE.

Polynice, est-ce vous ? Pourquoi, par quel mystère,
M'apprenant votre nom, m'engager à le taire ?
Quel étonnant revers, quel sort injurieux,

Sans suite et sans éclat vous amène à mes yeux?
Dans vos sombres regards la fureur étincelle.
Aux champs thessaliens quel sujet vous appelle?
Expliquez-vous, seigneur.

POLYNICE.

Admète, qu'il est doux,
Tranquille et sans remords, de régner comme vous!
Vous n'avez point du trône exilé votre père.

ADMÈTE.

Seigneur, je vous entends. Hélas! sur sa misère,
Quel cœur, s'il est humain, ne s'attendrirait pas!
Que n'a-t-il vers nos bords daigné tourner ses pas!
Hier, avec Phénix, notre douleur commune
Plaignait encor les maux de sa longue infortune.
Plus il est malheureux, plus OEdipe est sacré.

POLYNICE.

(à part.)

De quel trait déchirant mon cœur est pénétré!
(haut.)
Votre pitié me dit combien je fus barbare.
Hélas! pour un vieillard si vertueux, si rare,
La terre est sans asile et le ciel sans flambeau!
L'univers dès long-temps n'est pour lui qu'un tombeau:
Il n'a pour tout secours, privé de la couronne,

Que ses pleurs, ses destins, et le bras d'Antigone.
Que ma sœur est heureuse! elle aura pu, du moins,
Guider ses pas tremblants, lui prodiguer ses soins.
Mais j'entrevois le jour (il n'est pas loin peut-être)
Où de mon trône enfin je vais chasser un traître,
Et dans Thèbe, à mon tour, rentrant victorieux,
Reprendre avec éclat le rang de mes aïeux.
D'avance contre lui j'ai soulevé la Grèce :
De ses princes unis la fureur vengeresse
Va poursuivre Étéocle et défendre mes droits;
Et pour eux ma querelle est la cause des rois.
De vos exploits, seigneur, je sais ce qu'on publie :
Il me manquait encor d'armer la Thessalie.
Si j'obtiens vos secours, quel que soit le danger,
Je n'aurai plus bientôt mon injure à venger.

ADMÈTE.

Je n'examine point si votre cause est juste;
Je songe à mes devoirs : et dans mon rang auguste,
Il ne m'est point permis, pour servir vos projets,
D'exposer le bonheur, les jours de mes sujets.
Vous ne l'ignorez pas, les exploits de mon père
N'ont que trop épuisé ses états par la guerre.
Compagnon de Phérès, de ses travaux guerriers,
J'ai vu quels flots de sang ont rougi ses lauriers :
Et quand les cris plaintifs de ma triste patrie

Raniment la pitié dans mon ame attendrie,
Je n'irai point, seigneur, prodigue de son sang,
Au lieu de le fermer, r'ouvrir encor son flanc:
Et dans quel temps, sur-tout! lorsque les Euménides,
Ces déesses, de meurtre et de vengeance avides,
Vont dans ce jour célèbre annoncer leurs décrets;
Lorsque de toutes parts, étrangers et sujets,
Accourus sur nos bords, frémissent dans l'attente;
Quand mon peuple est troublé, quand ma cour s'é-
 pouvante;
Quand déja leur ministre est tout prêt à céder
Au souffle impérieux qui le doit posséder!
Quoique par le remords leur active justice
S'exerce au fond des cœurs en cachant le supplice,
Il vient, il vient un temps où leur sévérité
Signale avec éclat leur tardive équité.
C'est là plus d'une fois que la triste innocence
Vint contre l'oppresseur évoquer la vengeance :
Et puisque tout m'invite à vous le révéler,
Apprenez un secret qui vous fera trembler.
Non loin de ces remparts, dans un désert horrible,
Ces trois divinités ont un temple terrible :
D'ifs et de noirs cyprès un bois religieux
En couvre avec respect les murs silencieux.
Là, mon père charmé, de ses mains triomphantes,

Offrait des ennemis les dépouilles sanglantes.
On eût dit que loin d'eux ces funestes autels
Repoussaient avec lui ses présents criminels.
« O déesses ! dit-il, condamnez-vous ma gloire,
« Quand j'apporte à vos pieds les fruits de ma victoire ? »
Tysiphone, sortant de l'infernal séjour,
Vint répondre elle-même, et fit pâlir le jour.
A son aspect affreux les autels s'ébranlèrent,
D'une sueur de sang les marbres dégouttèrent,
Notre encens s'éteignit, ou n'osa plus monter :
Une sourde fureur semblait la tourmenter :
Mais à peine au-dehors elle allait se répandre,
Qu'on vit tous ses serpents se dresser pour l'entendre.
« Frémis, a-t-elle dit, impitoyable roi ;
« Le sang de tes sujets va retomber sur toi.
« Quel bien leur a produit la splendeur de tes armes ?
« Chacun de tes exploits fut payé par des larmes.
« Porte ailleurs tes drapeaux, tes chants victorieux ;
« Les soupirs de ton peuple ont monté jusqu'aux cieux :
« Il est temps qu'à leur tour la mort des tiens expie
« Le forfait éclatant de ton triomphe impie.
« Sèche auprès du cercueil, sans y pouvoir entrer :
« Va, c'est là le bienfait que tu dois espérer. »
Immobile à ces mots, muet dans ses alarmes,
Mon père m'observa d'un œil fixe et sans larmes ;

Et par tous les témoins à cet oracle admis,
Sur cet oracle affreux le secret fut promis.
Hélas! depuis ce temps quelle est sa destinée!
Il traîne une vieillesse à gémir condamnée.
Son œil indifférent, lassé de sa grandeur,
Du rang qu'il m'a cédé ne voit point la splendeur.
Éloigné de ma cour, dans sa retraite austère,
Il nourrit les langueurs d'un chagrin solitaire;
Il craint, sur-tout, il craint, peut-être avec raison,
Qu'un grand malheur bientôt n'accable sa maison.
Après cela, seigneur, jugez si contre un frère
Je dois m'unir à vous pour lui porter la guerre,
Et des filles du Styx réveiller le courroux,
Quand leurs regards vengeurs sont arrêtés sur nous.

POLYNICE.

Ainsi, les souverains, si fiers du diadème,
Sont les esclaves nés de leur grandeur suprême;
Ils n'auront plus le droit, contre le crime heureux,
De demander justice et de s'unir entre eux.
Que dis-je? si j'en crois l'oracle qu'on m'oppose,
La Grèce est donc coupable en défendant ma cause?
Ma cause cependant paraît juste à ses yeux.
On peut venger les rois sans offenser les dieux.
En armant vos sujets contre un prince perfide,
Vous serez magnanime, et non pas homicide;

ACTE I, SCÈNE I.

Vous soutiendrez l'éclat de votre dignité,
L'honneur de nos pareils, leur rang, leur sûreté.
Leurs intérêts enfin sont tous unis aux vôtres :
Braver un souverain, c'est braver tous les autres.
Roi, n'oserez-vous rien pour un roi malheureux ?

ADMÈTE.

Aux dépens de son peuple on n'est point généreux.

POLYNICE.

Cette haute vertu...

ADMÈTE.

Plairait à mon courage ;
Mais un roi rarement peut la mettre en usage.
Je ne veux point, seigneur, par de nouveaux combats,
A l'exemple d'un père affaiblir mes états.
Que n'a-t-il moissonné des lauriers légitimes !
Mais il m'apprit du moins de plus douces maximes :
C'est lui qui m'enseigna que les rois étaient nés
Pour offrir un asile aux rois infortunés.
Ah ! si le charme heureux de ce climat paisible
Pouvait...

POLYNICE.

Avec ma haine il est incompatible.
Vous n'avez point, seigneur, vos droits à soutenir,
D'Étéocle à combattre, et de frère à punir.
Je ne vous presse plus de venger mon outrage :

Il me reste mon bras, ma haine, et mon courage.
Adieu, seigneur. Demain, aux premiers traits du jour,
Pour rejoindre mon camp je sors de votre cour.

SCÈNE II.

ADMÈTE, seul.

Mes refus vont encore aigrir son caractère.
Hélas! son nom fatal m'a rappelé son père.
Quel état! le remords avec l'adversité!
Mais je le plains sur-tout de l'avoir mérité.

SCÈNE III.

ALCESTE, ADMÈTE.

ALCESTE, derrière le théâtre.

Hélas!

ADMÈTE.

Qu'ai-je entendu? Quoi! c'est vous, chère Alceste!
D'où naît dans votre sein ce désespoir funeste?
Mon cœur auprès de vous, de votre aspect charmé,

A respirer la paix était accoutumé.
Je ne vous connais plus. Pourquoi votre visage
D'un calme si touchant n'offre-t-il plus l'image?
Tout votre corps frémit, vous pâlissez d'effroi.
Expliquez-vous, parlez.

<center>ALCESTE.</center>

Admète, écoutez-moi.
Dans ce temps de la nuit où des vapeurs plus sombres
Redoublent le sommeil, épaississent les ombres,
Le trépas de mon père (ô ciel! puis-je y penser!)
A mes esprits tremblants s'est venu retracer.
De son pouvoir Médée étalant les merveilles
De mes crédules sœurs enchantait les oreilles;
Et, pour les mieux tromper, leur rappelait Æson
Rendu par un prodige à sa jeune saison.
Par un prodige égal, déja chacune espère
Remplir d'un sang nouveau les veines de son père.
Le bain fatal est prêt, les feux sont allumés;
Des rayons de l'espoir leurs yeux sont animés.
On s'arme de poignards. Incertaine et timide,
Leur main semble un moment prévoir le parricide:
Médée exhorte; on marche, on s'avance sans bruit;
On rend grace au silence, aux horreurs de la nuit;
On entre dans la chambre; où de ses traits funèbres
Un jour pâle et mourant éclairait les ténèbres,

Et, découvrant à peine un vieillard endormi,
Ne laissait entrevoir le forfait qu'à demi.
On dirait qu'à l'aspect de l'auguste victime
La nature à leurs cœurs a révélé leur crime :
La piété l'emporte, et leurs couteaux pressés
S'entrechoquent soudain dans son cœur enfoncés :
Leur parricide zèle, innocemment impie,
En déchirant son sein, croit lui donner la vie.
Sa mort leur montre enfin leur détestable erreur.
Médée, en s'échappant, insulte à leur douleur.
Leurs pleurs, leurs bras tendus couvrent le lit funeste :
Le crime est consommé, le désespoir leur reste.
Ce bain, ce sang, ces cris, ces poignards odieux,
Ce vieillard palpitant est encor sous mes yeux.

ADMÈTE.

Le ciel voulut alors qu'Alceste fût absente ;
Du meurtre paternel ta main fut innocente ;
Tes sœurs...

ALCESTE.

Ce n'est pas tout ; j'ai cru, dans ma terreur,
Le cœur encor saisi de tant d'objets d'horreur,
Que j'allais dans tes bras m'assurer un asile.
Déja la paix rentrait dans mon sein plus tranquille ;
Déja je respirais ce calme heureux et doux
Que retrouve une femme auprès de son époux :

ACTE I, SCÈNE III.

Sous tes pas à l'instant s'est ouvert le Ténare,
Une invisible main t'entraînait au Tartare;
Tu me criais, « adieu. » J'ai frémi, j'ai couru.
Entre nous deux alors nos enfants ont paru;
Ils élevaient vers nous leurs voix attendrissantes;
Ils enchaînaient tes pieds de leurs mains innocentes.
La foudre épouvantable a soudain retenti.
Alors tout s'est calmé, tout s'est anéanti;
De ces objets divers l'effrayant assemblage
De tes périls sur-tout me laisse encor l'image;
Et, dût ce ciel vengeur irriter mes ennuis,
Je veux sortir enfin de l'horreur où je suis.

ADMÈTE.

Dans ce songe confus, quelque effroi qu'il te donne,
Je n'ai rien distingué qui me trouble ou m'étonne.
De ton père souvent ton esprit occupé
A pu de son trépas être aisément frappé.
Quant au Ténare ouvert, ta tendresse inquiète
A seule imaginé tous ces périls d'Admète :
Pour trembler sur mes jours, craintive au moindre
 bruit,
Tu n'avais pas besoin des erreurs de la nuit.
Va, sans interpréter de bisarres mensonges,
Remplissons nos devoirs, et dédaignons les songes.
Sur sa propre innocence un mortel affermi

A sa vertu pour juge, et le ciel pour ami.
ALCESTE.
Non, non : pour démentir mes présages timides,
Je veux interroger l'autel des Euménides.
Le sort à leurs regards aime à se découvrir,
Et pour nous dans ce jour leur temple va s'ouvrir.
ADMÈTE.
Mais connais-tu, dis-moi, ces déesses horribles,
Ces sœurs que leur justice a fait nommer terribles?
Leur grand-prêtre a souvent de sa sinistre voix
Sous les dais orgueilleux épouvanté les rois :
Sous leur sceptre sanglant tout pouvoir s'humilie ;
Leur nom seul prononcé trouble la Thessalie :
A l'aspect imprévu de leur temple odieux,
Le voyageur tremblant passe et ferme les yeux :
Il semble, à leur menace, à leur regard sauvage,
Que l'horreur des mortels soit leur plus cher hom-
 mage,
Et que, s'il est un cœur qui les ose adorer,
Ce n'est qu'en frémissant qu'on les puisse honorer.
ALCESTE.
Ah! pour moi leur aspect est un tourment moins rude
Que le supplice affreux de mon incertitude.
Me refuserais-tu de les interroger?

ACTE I, SCÈNE III.

ADMÈTE.
Peut-être imprudemment cherchons-nous le danger.
ALCESTE.
Je sens que dans mes vœux c'est le ciel qui m'inspire.
ADMÈTE.
Sur le cœur d'un époux tu connais ton empire :
Mais si tu m'en croyais, ton esprit curieux
Sur nos communs destins s'en remettrait aux dieux.

SCÈNE IV.

ALCESTE, ADMÈTE, ARCAS.

ARCAS.
Seigneur, dans ce moment le redoutable temple,
Que l'innocence même avec effroi contemple,
Vient d'ouvrir son enceinte aux regards des mortels ;
Un feu sombre et sacré brûle sur les autels :
Des trois divinités les funèbres images
De vos sujets tremblants reçoivent les hommages.
Le grand-prêtre a paru. L'oracle va parler.
Voici l'heure où sa bouche enfin doit révéler
Les décrets réservés pour ce jour formidable.

ADMÈTE.

Chère Alceste, le ciel nous sera favorable.
Raffermis à ma voix ton courage abattu.
Quel cœur plus que le tien doit croire à sa vertu?
Loin de nous à jamais toute crainte inquiète!

ALCESTE.

Je la sens expirer en écoutant Admète:
Je sens que par degrés, modérant son effroi,
Mon ame avec plaisir s'affermit près de toi:
Consulte seul l'oracle; et moi, je vais encore
Dans ta fille et ton fils voir l'époux que j'adore;
Et, perdant auprès d'eux mes vains pressentiments,
Leur prodiguer pour toi mes doux embrassements.

FIN DU PREMIER ACTE.

ACTE SECOND.

SCÈNE I.

ADMÈTE, ARCAS.

ARCAS.

Quoi! c'est un prince juste, un héros magnanime,
Que le ciel en ce jour demande pour victime!
A cet affreux trépas Admète est réservé!
A l'amour de son peuple Admète est enlevé!
O rigoureuse loi d'un oracle inflexible!
Le ciel, dans son courroux, est-il donc insensible
Aux vertus d'un monarque, aux larmes des sujets?

ADMÈTE.

Respectons, cher Arcas, ses terribles décrets.
Mais quand l'autel est prêt, quand ma mort est prochaine,

As-tu dans son erreur entretenu la reine?
Avec des soins prudents lui cache-t-on toujours
Que l'oracle fatal a condamné mes jours?
####### ARCAS.
Oui, seigneur : de son trouble enfin son cœur respire.
Il ne s'alarme plus pour vous ni pour l'empire.
Autour d'elle empressés, vos fidèles sujets
Font taire leurs douleurs, leurs soupirs, leurs regrets;
Tout dérobe à ses yeux la vérité funeste.
####### ADMÈTE.
O trop cruelle erreur! ô malheureuse Alceste!
####### ARCAS.
Faut-il donc la quitter au printemps de vos jours!
Pourquoi les dieux sitôt en bornent-ils le cours?
Ah! quel bonheur jamais fut plus digne d'envie!
####### ADMÈTE.
Combien de nœuds, Arcas, m'attachaient à la vie!
Ces sujets pleins d'amour, dont l'œil fixé sur moi
Ne pouvait se lasser de contempler leur roi;
Leurs transports d'alégresse empreints sur leur visage;
Leurs flots tumultueux inondant mon passage;
Tous ces cris répétés, leurs regards satisfaits
M'offrant de toutes parts le prix de mes bienfaits;
Ce plaisir de me dire : « Ils vivent sans alarmes;
« Le bonheur de me voir fait seul couler leurs larmes;

« Il n'en est pas un seul dans ce peuple nombreux,
« Qui pour moi dans son cœur ne forme mille vœux;
« Par les lois, par les mœurs, je rends mon sceptre
 « auguste;
« Ma joie est d'être aimé, ma gloire est d'être juste.»
Ah! de mon peuple, Arcas, faut-il me séparer!

<center>ARCAS.</center>

Le ciel à nos regards n'a fait que vous montrer :
Fallait-il que la mort...

<center>ADMÈTE.</center>

 Mort cruelle et jalouse,
Qui m'ôte mes enfants, mes sujets, mon épouse...
Et quelle épouse, ô ciel! Ami, si quelquefois
Ces soucis importuns, qu'on lit au front des rois,
Avaient du moindre trouble altéré mon visage,
Un mot, un mot d'Alceste, écartant le nuage,
Y ramenait le calme et la tranquillité.
Son œil s'ouvrait, Arcas, j'étais moins agité.
Que dis-je? en ces moments où notre ame plus tendre
Dédaignait les discours pour mieux se faire entendre,
Un long enchantement confondait nos deux cœurs;
J'aimais, je la voyais, je goûtais les douceurs
D'un silence attentif qui la rendait plus belle;
Je ne lui parlais pas, mais j'étais auprès d'elle :
Et quand mon sort heureux a passé mes desirs,

<div align="right">2.</div>

Quand le trône et l'hymen, m'offrant tous leurs plaisirs,
Ont versé sur ma vie un charme qui m'enivre,
Au lieu de tant d'objets pour qui j'espérais vivre,
C'est la nuit du trépas qui va m'environner!
Je perds tout le bonheur que j'allais leur donner!

ARCAS.

De ces vains mouvements surmontez la tendresse.

ADMÈTE.

Je consume avec toi mes pleurs et ma faiblesse...
Mais j'aperçois Alceste!

ARCAS.

Elle avance vers vous.

Hélas! quel est son sort!

ADMÈTE.

Il suffit: laisse-nous.

(Arcas sort.)

SCÈNE II.

ADMÈTE, ALCESTE.

ALCESTE.

Cher époux, je te vois: les fières Euménides
N'ont donc point prononcé des arrêts homicides?

ACTE II, SCÈNE II.

Le ciel protége Admète. Oh! combien j'ai tremblé
Jusqu'au moment terrible où l'oracle a parlé!
Je te demande encore à la nature entière.
Chacun de tes enfants m'a présenté son père,
Chacun de tes sujets m'a présenté son roi,
Et mon époux par-tout s'est offert devant moi.
Mais as-tu de ton peuple observé la tendresse?
O moment pour ton cœur plein de charme et d'ivresse!
Comme il craint pour tes jours! comme il chérit tes
 lois!
Ah! c'est dans leurs périls qu'on peut juger les rois!
Du coup dont je tremblais ils frémissent encore.

ADMÈTE.

Trop juste sentiment d'un peuple qui t'adore!
Ah! puisse-t-il long-temps, heureux dans l'avenir,
De mes faibles bienfaits garder le souvenir!

ALCESTE.

Le ciel vient de calmer ma tendresse inquiète.
Que devenais-je, hélas! s'il eût proscrit Admète?
Moi, te perdre? grands dieux! Admète, ah! tu crois
 bien
Que mon trépas d'abord aurait suivi le tien.
Cet éternel adieu, cet abandon terrible,
L'aurais-je supporté, moi, dont le cœur sensible
Au seul son de ta voix est prêt à s'émouvoir;

Qui cesserais de vivre en cessant de te voir,
Qui ne saurais une heure endurer ton absence,
Qui craindrais moins la mort que ton indifférence;
Moi, qui n'entrevois pas, même dans l'avenir,
Qu'aucun moyen jamais puisse nous désunir?
Non, je ne conçois point, de tes vertus ravie,
De terme à mon bonheur, ni de terme à ta vie.

ADMÈTE.

Ma chère Alceste... ah! dieux!

ALCESTE.

Veux-tu qu'en ces moments
Je fasse à tes regards amener nos enfants?
Veux-tu?...

ADMÈTE.

Non... garde-leur ce cœur sensible et tendre:
A tes secours, Alceste, ils ont droit de prétendre;
Et si leur père un jour...

ALCESTE.

Que me dis-tu?

ADMÈTE.

Je croi
Que leur âge encor faible aurait besoin de toi.
Eh! qui pourrait compter les bienfaits d'une mère?
A peine nous ouvrons les yeux à la lumière,
Que nous recevons d'elle, en respirant le jour,

ACTE II, SCÈNE II.

Les premières leçons de tendresse et d'amour.
Son cœur est averti par nos premières larmes;
Nos premières douleurs éveillent ses alarmes.
Sous les plus douces lois nous croissons près de vous,
Et c'est dès le berceau que vous régnez sur nous.

ALCESTE.

Comment de notre amour ne pas chérir les gages!
Mes soins ne sont-ils pas leurs plus doux héritages?

ADMÈTE.

Tu promis à leur père et ton cœur et ta foi.

ALCESTE.

Est-ce Admète qui craint d'être oublié de moi?
Va, ce léger soupçon doit outrager ma flamme.
Doutes-tu qu'à jamais tu règnes sur mon ame?
J'en atteste l'autel qui reçut nos serments,
Où mon cœur te voua ses premiers sentiments;
Ces flambeaux de l'hymen, cette brillante fête,
Où du bandeau des rois tu parais ta conquête.
Quel bonheur nous attend! Oui, je n'en doute pas,
Ton fils, ton fils un jour marchera sur tes pas.
Il a déja ta grace, il aura ton courage;
Déja ses traits naissants m'ont offert ton image;
Et, tandis que sans moi tu courais aux autels
Interroger du sort les décrets éternels,
Comme si ton péril eût accru mes tendresses,

Ma main lui prodiguait les plus douces caresses ;
Mes regards de le voir ne pouvaient se lasser ;
Dans ton fils, cher époux, je croyais t'embrasser ;
Et s'il faut, sans détour, t'avouer mes alarmes,
J'ai même, en l'embrassant, répandu quelques larmes.
Tu pleures, cher Admète !

ADMÈTE.

Oui mon cœur transporté....

ALCESTE.

Livre-toi sans réserve à ta félicité.

ADMÈTE.

Je te vois... Je t'entends... O moments pleins de charmes !
Tant de bonheur m'accable et fait couler mes larmes.
Je n'ai jamais, jamais senti jusqu'à ce jour
Avec plus de transport le prix de ton amour.
Par ces noms si touchants et d'épouse et de mère,
A l'État, comme à moi, que tu dois être chère !
Va, crois-moi, le destin n'a point droit sur les cœurs,
Va, l'amour ne meurt point; ses sentiments vainqueurs
Du sort qui détruit tout ne craignent point l'empire.
Crois que ce feu sacré, qu'un tendre hymen inspire,
Sous ma cendre avec moi ne pourra s'assoupir,
Qu'il doit survivre encore à mon dernier soupir.

SCÈNE III.

PHÉNIX, ADMÈTE, ALCESTE.

PHÉNIX.

Seigneur, vers ces cyprès, vers ces roches arides,
Où le remords consacre un temple aux Euménides,
A mon œil tout-à-coup de respect prévenu,
S'est offert un mortel, un vieillard inconnu.
Ses yeux ne s'ouvrent point à la clarté céleste.
Au printemps de ses jours, une beauté modeste
Lui prêtant son appui, ses secours généreux,
Aide, soutient, conduit ce vieillard malheureux.
La noblesse est encor sur son visage empreinte;
On y voit la douleur, mais sans trouble et sans crainte.
Ses longs cheveux blanchis, agités par les vents,
Couvrent son front pensif qu'ont sillonné les ans.
J'observais dans son port, sur son front immobile,
Au milieu de ses maux, sa dignité tranquille;
Et tout enfin, seigneur, en lui m'a rappelé
Cet illustre proscrit dont vous m'avez parlé.

ADMÈTE.

Il suffit, cher Phénix.

(Phénix sort.)

SCÈNE IV.

ADMÈTE, ALCESTE.

ALCESTE.
Quel est donc ce mystère ?
Un vieillard inconnu. Parlez : que veut-il faire ?
Je crains... Phénix d'abord eût dû l'interroger.

ADMÈTE.
Peut-être vainement c'eût été l'affliger.
Hélas ! d'un malheureux la prudence est extrême.
Ah ! son secret souvent n'est que son malheur même.

ALCESTE.
Vous lui demanderez d'où naît son sort affreux.

ADMÈTE.
Je n'interroge pas les mortels malheureux.

ALCESTE.
De ses destins, seigneur, vous avez connaissance.
Ainsi, sur vos secrets vous gardez le silence ;
Ils ne sont plus communs ! Pourquoi me les cacher ?
Votre cœur dans le mien craint-il de s'épancher ?

ADMÈTE.
Crois-tu ?...

ACTE II, SCÈNE IV

ALCESTE.

Me traitez-vous comme une ame commune,
Qu'on doit peu consulter, qu'un secret importune?

ADMÈTE.

Tu me fais cet outrage?

ALCESTE.

Et depuis quand, pourquoi
N'osez-vous sans détour vous fier à ma foi?

ADMÈTE.

Hé bien! c'est...

ALCESTE.

Ne crains pas.

ALCESTE.

Ce vieillard sans asile,
Ce noble fugitif, dans ses maux si tranquille,
C'est OEdipe.

ALCESTE.

Qui! lui, seigneur! Ah! dans ces lieux
Son aspect contre nous va susciter les dieux!

ADMÈTE.

Que dis-tu, téméraire?

ALCESTE.

Oui, voilà mon présage;
Il ne m'a point trompée.

ADMÈTE.

Et c'est là ton courage!

ALCESTE.

Non, je n'en puis douter: tout le peuple en fureur
Va chasser un vieillard qui doit lui faire horreur.

ADMÈTE.

Que crains-tu?

ALCESTE.

Je crains tout. Je crains les Euménides,
Leurs serpents, leurs flambeaux, vengeurs des parricides;
Je crains Laïus, OEdipe et Jocaste en courroux:
Ils vont du sein des morts s'élever contre nous.

ADMÈTE.

Quel excès de faiblesse!

ALCESTE.

Ah, ciel! si ta vengeance...

ADMÈTE.

De ta propre vertu n'as-tu point l'assurance?

ALCESTE.

Eh! qu'avait fait OEdipe?

ADMÈTE.

Hé bien! si c'est mon sort,
J'accepte sans murmure ou la vie ou la mort.

ALCESTE.

Barbare!

ADMÈTE.

De nos dieux le pouvoir légitime

Doit-il nous consulter pour nommer leur victime?
Si leur bras suspendu s'apprête à la frapper,
Prince ou sujet, n'importe, il ne peut échapper.
Crois-tu, s'il faut du sang, que leurs bouches timides
Aient pour le demander besoin des Euménides?
Va, tu n'as désormais rien à craindre pour moi.

ALCESTE.

Mon cœur faible et tremblant n'est plus digne de toi.
Des noirs destins d'OEdipe, ah! voilà donc l'empire!
Il souille autour de lui jusqu'à l'air qu'il respire.
Nous vivions trop heureux : c'est lui seul qui nous nuit;
Il va verser sur toi le malheur qui le suit.

ADMÈTE.

Va, le malheur pour nous est de fermer notre ame
Au cri de la pitié qui me parle et m'enflamme.
Qui l'aurait dit un jour que le roi des Thébains
Mendierait les secours du dernier des humains?
Chère Alceste, offrons-lui ce palais pour asile;
Qu'il fixe auprès de toi sa vieillesse tranquille.
Est-il pour nos pareils emploi plus digne d'eux,
Que d'offrir près du trône un port aux malheureux?

FIN DU SECOND ACTE.

ACTE TROISIÈME.

SCÈNE I.

POLYNICE, seul.

Quel desir inquiet, quel trouble involontaire
M'entraîne malgré moi dans ce lieu solitaire?
Comme si quelque instinct me forçait d'y chercher
Ces sinistres autels que je crains d'approcher!
(regardant le temple des Euménides.)
Le voici donc ce temple où, du crime ennemies,
Pour punir mes pareils habitent les furies,
Ces déesses qu'OEdipe, armé de tous ses droits,
Contre des fils ingrats invoqua tant de fois.
Noires filles du Styx, c'est à votre colère
Que je dévoue ici mon détestable frère;

Accumulez sur lui des tourments mérités,
Et tels que je voudrais les avoir inventés.
Égalez, s'il se peut, vos transports à ma rage.
S'il demeure impuni, son crime est votre ouvrage.
Que dis-je? de quel front m'élever contre lui,
Et, quand je lui ressemble, implorer votre appui!
Lorsqu'Admète périt, comment votre justice
Laisse-t-elle un moment respirer Polynice?
Malgré tant de vertus, Admète est condamné;
Malgré tant de forfaits, m'auriez-vous épargné?
Je veux les consulter... Que pourrais-je en apprendre?
L'oracle est dans mon cœur, c'est à moi de l'entendre.
Ce cœur, pour consoler mes destins malheureux,
Ne me répondra point que je fus vertueux.
Mais quel est donc mon sort, sans trône, sans patrie?
Je ne sais, mais je sens dans mon ame flétrie
Un trouble, une douleur qui m'obsède en tous lieux.
Hélas! aucun vieillard ne se montre à mes yeux,
Qu'une voix ne me crie: « Ingrat, voilà ton père.
« Vois-tu ses cheveux blancs, ses vertus, sa misère! »
Est-il vivant?... Quel temple et quel désert affreux!
Des antres, des rochers, des cyprès ténébreux:
D'un nouveau Cythéron tout m'offre ici l'image.
Mais quel vieillard souffrant, appesanti par l'âge,
M'apparaissant de loin sous ces tristes rameaux,

Traîne un corps affaibli, caché sous des lambeaux?
Sous l'habit d'une esclave, une femme attentive
Prête un appui fidèle à sa marche tardive.
Le remords n'abat point leur front chargé d'ennui...
Si c'était... avançons... C'est mon père! c'est lui :
J'ai reconnu ma sœur. O trop chères victimes!
Fuyons... en les voyant, je crois voir tous mes crimes.

(Il s'échappe à travers le bois de cyprès.)

SCÈNE II.

OEDIPE, ANTIGONE.

OEDIPE, *tenant le bras d'Antigone.*
Ma fille, arrêtons-nous : la fatigue et les ans
Ont dérobé la force à mes pas languissants.
(*s'asseyant sur un débris de rocher.*)
Suis-je bien affermi? Puis-je être ici tranquille?
ANTIGONE.
Des rochers, des cyprès peuplent seuls cet asile.
Mais votre cœur encor se r'ouvre à vos ennuis.
OEDIPE.
Je ne sortirai pas de la place où je suis.

ACTE III, SCÈNE II.

ANTIGONE.

O ciel ! que dites-vous ?

OEDIPE.

O ma chère Antigone !
Je suis las de traîner l'horreur qui m'environne.
Je vais cesser de vivre.

ANTIGONE.

Et tels sont les discours
Dont vos cruels chagrins m'entretiennent toujours.

OEDIPE.

As-tu vu quelquefois le débris des naufrages,
Rejeté par les flots, chassé par les rivages ?

ANTIGONE.

Hé bien !

OEDIPE.

Voilà mon sort.

ANTIGONE.

Ainsi donc votre esprit
S'abreuve avec plaisir du poison qui l'aigrit.

OEDIPE.

Je suis OEdipe.

ANTIGONE.

Hélas ! faut-il qu'instruit par l'âge,
Votre Antigone en vain vous exhorte au courage !

OEDIPE.

Avec quelle rigueur les ingrats m'ont chassé !

ANTIGONE.

Je suis auprès de vous; oubliez le passé.

OEDIPE.

Je les aimais.

ANTIGONE.

Songez...

OEDIPE.

Je prévois leurs misères :
L'orgueil aura bientôt divisé les deux frères.
Je l'ai prédit.

ANTIGONE.

Perdez ce fatal souvenir.

OEDIPE.

Le ciel ne peut manquer un jour de les punir.

ANTIGONE.

Peut-être.

OEDIPE.

Oui, tu verras le fougueux Polynice
De mon sort quelque jour envier le supplice.

ANTIGONE.

Pensez qu'Admète ici va vous tendre les bras.

OEDIPE.

Crois-tu qu'à mon aspect il ne frémira pas ?

ANTIGONE.

Tant que nous respirons, le ciel à nos alarmes
D'un bonheur, quel qu'il soit, laisse entrevoir les charmes :
Ne me dérobez pas l'espoir que j'en conçoi.

OEDIPE.

Je ne te blâme point, j'ai pensé comme toi.
D'être heureux, en naissant, l'homme apporte l'envie ;
Mais il n'est point, crois-moi, de bonheur dans la vie.
Il lui faut, d'âge en âge, en changeant de malheur,
Payer le long tribut qu'il doit à la douleur.
Ses premiers jours peut-être ont pour lui quelques charmes :
Mais qu'il connaît bientôt l'infortune et les larmes !
Il meurt dès qu'il respire, il se plaint au berceau :
Tout gémit sur la terre, et tout marche au tombeau.

ANTIGONE.

De vous, plus que jamais, la tristesse s'empare.

OEDIPE.

Époux, pères, enfants, il faut qu'on se sépare ;
C'est un arrêt du sort; nul ne peut l'éviter.

ANTIGONE.

Hélas !

OEDIPE.

Ne pleure point.

3.

ANTIGONE.
Ah! vous m'allez quitter!

OEDIPE.
Va, crois-moi, prends pitié de ton malheureux père;
Ma fille, assez long-temps j'ai gémi sur la terre.
Vois ces tremblantes mains, vois ce corps épuisé.

ANTIGONE.
Sous le fardeau des ans il n'est point affaissé.

OEDIPE.
Ah! je n'en sens pas moins leur nombre et ma faiblesse.

ANTIGONE.
Les dieux vous donneront la plus longue vieillesse.

OEDIPE.
Ma vie est un supplice; et pour me secourir
Il ne me reste plus que l'espoir de mourir.

ANTIGONE.
Vous plaignez-vous des soins et du cœur d'Antigone?
Vous ai-je abandonné?

OEDIPE.
Ma fille, hélas! pardonne.
Je t'outrageais sans doute. Eh! qui jusqu'à ce jour
A montré plus que toi de constance et d'amour?
Ton sort me fait frémir.

ANTIGONE.
Mon sort! je le préfère

ACTE III, SCÈNE II.

A l'hymen le plus doux, au trône de mon frère.
Hélas! c'est à mon bras que le vôtre eut recours.
Si mon sexe trop faible a borné mes secours,
Par ma tendresse au moins j'ai calmé vos alarmes;
J'ai soutenu vos pas, j'ai recueilli vos larmes.
Hélas! pour vous nourrir, j'ai souvent mendié
Les refus insultants d'une avare pitié.
Il semblait que le ciel, adoucissant l'outrage,
Aux malheurs de mon père égalât mon courage.
Seule au fond des déserts j'ai marché sans effroi,
Croyant avoir toujours vos vertus près de moi.
Vos ennuis sont les miens, ma douleur est la vôtre.
Nous seuls nous nous restons, consolés l'un par l'autre.
L'univers nous oublie : ah! recevons du moins,
Moi, vos tristes soupirs, et vous, mes tendres soins.
Que Thèbe à vos deux fils offre un trône en partage;
Vous suivre et vous aimer, voilà mon héritage.

OEDIPE.

Dieux, vous avez payé mes tourments, mes travaux!
Ma joie en ce moment a passé tous mes maux.
Mais dis, où sommes-nous?

ANTIGONE.

Sous des cyprès arides
Je vois le temple affreux des tristes Euménides.
D'horreur à cet aspect mon esprit est frappé...

Mon père, ah! d'où vous vient cet air préoccupé?
Quelque nouvel effroi semble encor vous surprendre.

OEDIPE.

Les Euménides! ciel! ah! je crois les entendre.
Je crois les voir ici s'attacher sur mes pas.
Ma fille, approche-toi; ne m'abandonne pas.

ANTIGONE.

Dans ses égarements le voilà qui retombe.
Hélas! sous tant de maux je crains qu'il ne succombe.
Rassurez-vous, mon père.

OEDIPE.

O supplice! ô tourments!

ANTIGONE.

Modérez dans mes bras ces affreux mouvements.
Hélas! dans ces déserts quels secours puis-je attendre?

OEDIPE.

O filles des enfers! vous qui devez m'entendre,
Vous de qui j'ai reçu ma naissance et mon nom,
Vous qui m'avez jeté sur le mont Cythéron,
Divinités d'OEdipe, exaucez ma prière!

ANTIGONE.

Suspendez, justes dieux! les transports de mon père.

OEDIPE.

Indomptable pouvoir du sort qui me poursuit,
Dans quel horrible état mes forfaits m'ont réduit!

ACTE III, SCÈNE II.

ANTIGONE.

Le ciel vous y forçait.

OEDIPE.

A mon esprit timide
N'offrez plus, dieux vengeurs, les champs de la Phocide;
Cachez-moi par pitié ce sentier douloureux
Où j'ai percé les flancs d'un père malheureux :
Cachez-moi cet autel où des serments impies
Ont joint deux chastes cœurs aux flambeaux des furies,
Cet autel exécrable où leurs serpents hideux
Déja de leurs replis nous enchaînaient tous deux,
Où Mégère debout, avec un ris funeste,
Sous les traits de l'hymen consacra notre inceste.

ANTIGONE.

Mon père!

OEDIPE.

O ma patrie! et vous, dieux outragés,
J'ai fait ce que j'ai pu, je vous ai tous vengés.
N'a-t-on pas vu ces mains, secondant ma colère,
Creuser ces yeux sanglants, en chasser la lumière?

ANTIGONE.

Dieux!

OEDIPE.

J'ai rempli le monde et d'horreur et d'effroi.

Les peuples à mon nom s'arment tous contre moi.

ANTIGONE.

Hé, seigneur !

OEDIPE.

O Jocaste ! ô mère malheureuse !
Que tu prévoyais bien ma destinée affreuse !
Et toi, berceau sanglant où j'aurais dû périr,
Rocher du Cythéron, je viens ici mourir.

ANTIGONE.

Hélas !

OEDIPE.

Es-tu content ? j'ai massacré mon père,
J'ai profané l'hymen par l'hymen de ma mère ;
Du fond de tes déserts je sortis vertueux ;
J'y retourne assassin, proscrit, incestueux,
Traînant par-tout mes maux, mes forfaits, mes ténèbres.
Entends mes derniers vœux, entends mes cris funèbres

ANTIGONE.

O ciel !

OEDIPE.

De mon tombeau je me vais emparer ;
Voilà, voilà la pierre où je dois expirer.

ANTIGONE.

Quelle horreur !

ACTE III, SCÈNE II.

OEDIPE.

Je ne veux, lorsque ma mort s'apprête,
Que l'abri d'un rocher pour y cacher ma tête.

ANTIGONE.

Mon père!

OEDIPE.

Tout s'ébranle à mon funeste nom.

ANTIGONE.

Mon père, écoutez-moi!

OEDIPE.

Cythéron! Cythéron!

ANTIGONE.

Dissipez vos terreurs, sortez de ce supplice.
Souffrez...

OEDIPE.

Retire-toi, malheureux Polynice:
Viens-tu dans ces déserts, par un forfait nouveau,
Pour m'en fermer l'accès, t'asseoir sur mon tombeau?
Viens-tu me disputer un repos que j'implore,
Et forcer ma vengeance à te maudire encore?

ANTIGONE.

C'est Antigone, hélas! qui vous embrasse ici.

OEDIPE.

Les cruels!... On m'entraine... et toi, ma fille aussi;
Tu braves mes sanglots, tu braves mes prières;

Tu te joins contre OEdipe à tes barbares frères !
Après tant de bienfaits, après tant de secours,
Tu t'es lassée enfin de consoler mes jours !
Vois mon triste abandon, mes pleurs, ma solitude;
Le plus grand de mes maux est ton ingratitude.

ANTIGONE.

Connaissez mieux mon cœur, ma tendresse, ma foi.
Je vous tiens dans mes bras: détrompez-vous.

OEDIPE.

C'est toi !
Laisse-moi m'assurer, en t'y pressant moi-même,
Que je n'ai pas perdu l'unique objet que j'aime.

ANTIGONE.

C'est moi, qui vous chéris, c'est moi, qui vis pour vous.

OEDIPE.

Ah ! je me sens calmer par des accents si doux.
O consolante voix ! nature ! ô tendres charmes !
Que je puisse à loisir t'arroser de mes larmes !

ANTIGONE.

Et moi, mon père, et moi, pour calmer vos douleurs,
Que je puisse à mon tour vous baigner de mes pleurs !

OEDIPE.

Oui, tu seras un jour, chez la race nouvelle,
De l'amour filial le plus parfait modèle.
Tant qu'il existera des pères malheureux,

ACTE III, SCÈNE II.

Ton nom consolateur sera sacré pour eux;
Il peindra la vertu, la pitié douce et tendre:
Jamais sans tressaillir ils ne pourront l'entendre.

ANTIGONE.

Comment le ciel si juste a-t-il pu vous livrer
Aux douleurs dont l'excès vient de vous déchirer!

OEDIPE.

N'accusons point des dieux la justice suprême.
Quels que soient nos destins, elle est toujours la même.
Leurs secrètes faveurs, tes généreux bienfaits,
Ont surpassé souvent tous les maux qu'ils m'ont faits:
Vous me voyez gémir sous la main qui m'immole;
Mais vous n'entendez pas la voix qui me console.
Qui sait, lorsque le sort nous frappe de ses coups,
Si le plus grand malheur n'est pas un bien pour nous?
Hélas! de l'avenir vains juges que nous sommes,
Ignorer et souffrir, voilà le sort des hommes.
Nous errons avec crainte et dans l'obscurité
Sous l'astre impérieux de la fatalité.
Tout trahit nos projets, tout sert à les confondre:
De nos seules vertus nous pouvons nous répondre.
Grands dieux! oui, je commence à lire en vos desseins;
Tout entiers devant moi vous offrez mes destins:
Vous m'avez entouré de douleurs et de crimes,
Pour mieux voir votre OEdipe au fond de tant d'a-
 bymes,

Pour mieux le contempler luttant, privé d'appui,
A qui l'emporterait de son sort ou de lui.

ANTIGONE.

J'entends du bruit... Mon père, ah! je vois qu'on
s'avance!

OEDIPE.

Songe bien sur mon sort à garder le silence.

ANTIGONE.

Vous, retenez sur-tout vos esprits éperdus.

OEDIPE.

Si l'on me reconnaît, ah! nous sommes perdus!

SCÈNE III.

OEDIPE, ANTIGONE, UN PRINCIPAL HABITANT DE LA VILLE DE PHÈRE, UN SECOND, UN TROISIÈME HABITANTS, PEUPLE.

LE PRINCIPAL HABITANT.

Parlez, répondez-nous, étranger vénérable;
Vos cris nous ont frappés : quel revers vous accable?

ANTIGONE.

Que vous servira-t-il de savoir ses malheurs?
C'est sans nécessité rappeler ses douleurs.

ACTE III, SCÈNE III.

LE PRINCIPAL HABITANT.
Qui l'attire en ces lieux?

ANTIGONE.
Par-tout on nous rejette :
Poursuivis par le sort, nous venons chez Admète :
Nous osons nous flatter qu'un roi si généreux
Aura quelque pitié d'un vieillard malheureux.

LE PRINCIPAL HABITANT, à Œdipe.
Votre origine est-elle éclatante, ou commune?

ANTIGONE.
Il se plaît à cacher son obscure infortune.

LE PRINCIPAL HABITANT.
C'est à lui de répondre.

ANTIGONE, à part.
O ciel!

LE PRINCIPAL HABITANT, à Œdipe.
Dans quel séjour
Avez-vous commencé de respirer le jour?

ŒDIPE.
A Thèbes.

LE PRINCIPAL HABITANT.
Et le lieu témoin de votre enfance?

ŒDIPE.
Un désert.

LE PRINCIPAL HABITANT.
A quel sang devez-vous la naissance?

OEDIPE.
Au sang d'un malheureux par le sort opprimé.

LE PRINCIPAL HABITANT.
Son nom?

OEDIPE.
C'était...

ANTIGONE.
Hélas! doit-il être nommé?
Un mortel inconnu...

LE PRINCIPAL HABITANT.
Mais quelle était sa mère?

ANTIGONE.
Que peut vous importer une femme étrangère?

LE PRINCIPAL HABITANT, à Antigone.
Quelle est la vôtre, vous?

ANTIGONE.
La mienne?

LE PRINCIPAL HABITANT.
Oui; vous tremblez!

OEDIPE.
C'en est fait... ah, ma fille!

ANTIGONE.
Hélas!

ACTE III, SCÈNE III.

LE PRINCIPAL HABITANT.

Vous vous troublez !

ANTIGONE.

Laissez-nous de nos maux vous cacher le principe.

OEDIPE.

Je ne me connais plus.

LE PRINCIPAL HABITANT.

Je reconnais OEdipe.

LE DEUXIÈME HABITANT.

OEdipe, vous ! sortez, abandonnez ces lieux.

LE TROISIÈME HABITANT.

De loin sa seule approche a soulevé nos dieux.

ANTIGONE.

Que faites-vous, cruels ?

LE DEUXIÈME HABITANT.

Il a tué son père.

LE TROISIÈME HABITANT.

Ses fils doivent le jour à l'hymen de sa mère.

ANTIGONE.

Ce n'est pas son forfait, c'est celui du destin.

LE PRINCIPAL HABITANT.

N'importe, il est commis.

LE DEUXIÈME HABITANT.

Chassons cet assassin.

Nous maudissons Laïus, OEdipe, et sa famille.

OEDIPE.

Ne m'ôtez pas du moins ma malheureuse fille.

LE DEUXIÈME HABITANT.

Qu'on l'entraine.

OEDIPE.

Antigone, ah! ne me quitte pas;
Penche-toi sur mon sein, serre-moi dans tes bras.

(Antigone tient son père étroitement embrassé.)

LE TROISIÈME HABITANT, arrachant OEdipe des bras de sa fille.

Notre religion...

OEDIPE.

Quoi, monstre! quoi, parjure!
Tu peux parler des dieux en bravant la nature.

LE DEUXIÈME HABITANT.

C'en est trop.

ANTIGONE.

Excusez une aveugle douleur.
Il souffre, il est aigri; c'est l'effet du malheur :
Qu'importe sa naissance, ou comment on le nomme!
C'est un infortuné, c'est un roi, c'est un homme.

(OEdipe tombe à demi renversé sur les débris de rocher où on l'a vu d'abord assis.)

SCÈNE IV.

OEDIPE, ADMÈTE, ANTIGONE, LES TROIS HABITANTS, PEUPLE, GARDES.

ANTIGONE.

C'est vous, c'est vous, Admète! ah! défendez un roi
Qu'un peuple entier poursuit, qui n'a d'appui que moi!
En voyant ce vieillard, songez à votre père.

ADMÈTE, au peuple.

Arrêtez, malheureux, ou craignez ma colère.

ANTIGONE.
(à OEdipe.)

Seigneur, je cours à lui... Mon père, entends ma voix:
Reçois encor mes soins pour la dernière fois:
C'est moi, c'est ton soutien, ton guide, ta famille:
J'expire, si tu meurs.

OEDIPE.
J'embrasse encor ma fille!

ANTIGONE, à OEdipe.

Ah! revenez à vous; Admète est en ces lieux;
Il contient les transports d'un peuple furieux:
Ce héros près de lui nous donne une retraite.

ADMÈTE, *prenant et serrant la main d'OEdipe.*
Ma main est le garant qui vous répond d'Admète.
OEDIPE.
Admète, est-il bien vrai? quoi donc! votre bonté
Nous accorde un asile et l'hospitalité!
ADMÈTE.
Faut-il qu'un tel bienfait vous frappe et vous étonne?
J'ai pour vous le respect et le cœur d'Antigone.
OEDIPE.
La tendre humanité ne peut aller plus loin;
Les dieux reconnaîtront un si généreux soin.
Vous offrez tous les deux la vertu la plus pure:
L'un honore le trône, et l'autre la nature.
ADMÈTE.
Je plains plus que jamais les princes malheureux.
OEDIPE.
Qu'allez-vous faire, hélas! prince trop généreux?
Le peuple est alarmé: peut-être ma présence
Entre ce peuple et vous romprait l'intelligence:
Sur vous si quelque orage était près d'éclater,
Moi-même à mes destins je pourrais l'imputer.
Vivez; que votre hymen laisse à votre famille
Quelque appui généreux qui ressemble à ma fille;
Qu'il égale à jamais, par ses félicités,
Et ma reconnaissance, et mes calamités.
Mon Antigone, allons, conduis encor ton père.

ACTE III, SCÈNE IV.

ADMÈTE.

Non, restez; pour patrie adoptez cette terre.

ŒDIPE.

Souvenez-vous de Thèbe.

ADMÈTE.

Il n'en est plus pour vous.
L'univers vous poursuit; le ciel sera pour nous.
Vos malheurs sont vos droits, vos vertus sont vos titres.
Entre ce peuple et moi que les dieux soient arbitres.

ŒDIPE.

Hé bien! j'obéis donc. Écoutez-moi, grands dieux!
J'ose au moins sans terreur me montrer à vos yeux.
Hélas! depuis l'instant où vous m'avez fait naître,
Ce cœur à vos regards n'a point déplu peut-être.
Vous frappiez, j'ai gémi. J'entrerai sans effroi
Dans ce cercueil trompeur qui s'enfuit loin de moi.
Vous savez si ma voix, toujours discrète et pure,
S'est permis contre vous le plus faible murmure:
C'est un de vos bienfaits, que, né pour la douleur,
Je n'aie au moins jamais profané mon malheur.
Vous voyez que ce corps et chancelle et succombe:
Où daignez-vous enfin m'accorder une tombe?
Répondez à ma voix, tristes divinités.

(On entend le bruit de plusieurs tonnerres souterrains, mêlés à des cris de douleur et à des accents lamentables.)

4.

ANTIGONE.

Tonnerres, feux vengeurs, dieu terrible, arrêtez :
Qui peut dans ce moment armer votre colère?

LE PEUPLE ET LES TROIS HABITANTS.

OEdipe.

ADMÈTE.

(L'horreur du tonnerre et des cris funèbres augmente.)

Où suis-je? ô ciel! je sens trembler la terre!

OEDIPE.

Répondez, répondez.

(Le bruit des tonnerres et des cris monte au dernier degré.)

SCÈNE V.

OEDIPE, ANTIGONE, LE GRAND-PRÊTRE, PRÊTRES DE LA SUITE, ADMÈTE, LES TROIS HABITANTS, PEUPLE, GARDES.

LE GRAND-PRÊTRE.

Infortuné vieillard,
Les dieux sur tes destins ont fixé leur regard.
De la fatalité courageuse victime,
Quand l'univers trompé ne voyait que ton crime,
Ils ont vu tes vertus. Peuples, dans ces climats

ACTE III, SCÈNE V.

Ce n'est pas sans dessein qu'ils ont conduit ses pas.
Quel céleste flambeau, dont la clarté m'étonne,
Dissipe tout-à-coup la nuit qui t'environne !
Je vois fuir devant toi le deuil et le trépas.
Tes malheurs sont passés. Mars, le dieu des combats,
Attache à ton cercueil les lauriers et la gloire ;
Il doit être à jamais l'autel de la victoire ;
Le monde y portera son encens et ses vœux.

ADMÈTE.

La mort consacre ainsi les héros malheureux.
Ah ! c'est pour adoucir son infortune extrême,
Que le ciel sur mon front plaça le diadème.
Peuples, écoutez-moi : je remets en vos mains
Un vieillard malheureux, le plus grand des humains.
Tâchez d'en obtenir, ardents à le défendre,
Qu'il laisse à nos climats le trésor de sa cendre.
Adieu, souvenez-vous que c'est l'humanité
Qui sert de premier culte à la divinité ;
Que c'est en imitant sa bonté paternelle,
Que notre encens l'honore, et peut monter vers elle.
Et vous, vieillard auguste, à qui je tends les bras,
Jusque dans mon palais daignez suivre mes pas.

(Ils sortent tous.)

FIN DU TROISIÈME ACTE.

ACTE QUATRIÈME.

SCENE I.

ANTIGONE, POLYNICE.

POLYNICE.

Lorsque, dans ce palais, une douleur muette
Cache le deuil public et le malheur d'Admète,
Ma sœur, m'est-il permis, dans ces tristes moments,
De goûter la douceur de vos embrassements?
Par quel motif secret le destin qui m'étonne
A-t-il conduit mes pas sur les pas d'Antigone?
Je sens moins mes remords et mes adversités,
Puisque des biens si chers ne me sont point ôtés.
Je vous retrouve enfin.

ACTE IV, SCÈNE I.

ANTIGONE.

Cette entrevue encore,
Mon frère, est pour OEdipe un secret qu'il ignore :
Tandis que d'autres yeux daignent veiller sur lui,
Je vais donc, sans témoins, vous entendre aujourd'hui.
Dans quel état, ô ciel! s'offre à moi Polynice!

POLYNICE.

Se peut-il que sur moi votre cœur s'attendrisse!
Quoi! vous m'osez revoir! Quoi! j'entends cette voix,
Qui dans Thèbe jadis me charma tant de fois!
Ma sœur, que notre race, en forfaits trop féconde,
Du bruit de ses revers a bien rempli le monde!
Dans vos malheurs du moins, pour supporter leurs
 coups,
La paix, la douce paix, n'a point fui loin de vous.
Le ciel à vos vertus devait un autre frère.
Il vous fit naître exprès pour consoler un père.
Vous avez jusqu'ici, par le sort agités,
Confondu vos soupirs et vos calamités :
L'équitable avenir, qui jamais ne pardonne,
Confondra les deux noms d'OEdipe et d'Antigone :
Nous y serons connus (le ciel l'a prononcé)
Vous, pour l'avoir suivi, moi, pour l'avoir chassé :
Sous quels noms différents on nous rendra justice!
Pour dire un fils ingrat, on dira Polynice.

ANTIGONE.

Eh! mon frère, oubliez...

POLYNICE.

Ah! ce sont vos secours
Qui d'OEdipe souffrant ont prolongé les jours.
Vous n'avez point quitté notre malheureux père.

ANTIGONE.

La mort d'Admète, hélas! va combler sa misère :
Il croit que son destin porte ici le trépas,
Et que c'est Thèbe encor qui renaît sous ses pas.
Dans son cœur oppressé sa douleur se rassemble;
Ses antiques malheurs s'y réveillent ensemble.
Son calme m'épouvante; il ne s'est point, hélas!
Ni penché sur mon sein, ni jeté dans mes bras :
Immobile, et plongé dans une horreur muette,
Il murmure les noms de Laïus et d'Admète :
Sa bouche avec effort commence quelques mots,
Qu'arrachent ses douleurs, qu'étouffent ses sanglots.
Pour calmer ses tourments ma voix n'a plus de charmes;
De ses yeux desséchés j'ai vu sortir des larmes :
Jamais ennui plus sombre et chagrin plus profond,
Depuis qu'il est errant, n'a pesé sur son front.
En vain les dieux ici marquent notre retraite;
Il ne voudra point vivre où doit mourir Admète.

ACTE IV, SCÈNE I.

Que dis-je? vivre, hélas! (l'instant n'en est pas loin)
De son trépas bientôt je vais être témoin :
Ou, s'il respire encor, loin d'écouter nos larmes,
Quel peuple contre nous ne prendra point les armes!
Je vois par-tout la mort, le péril, la douleur;
Ce n'est que d'aujourd'hui que je sens mon malheur.
Le courage, l'espoir, la force m'abandonne.
Dieux! pour OEdipe encor ranimez Antigone!
Seul, proscrit, fugitif, il n'a que moi d'appui;
En veillant sur mes jours, vous veillerez sur lui.
Voici mon dernier vœu, faites qu'il s'accomplisse.
Que le même cercueil, s'il se peut, nous unisse :
Que nous goûtions du moins, après tant de travaux,
Dans un commun sommeil, l'oubli de tous nos maux.

POLYNICE.

Ma sœur, dans ce palais vous n'avez plus d'asile :
J'ai vu l'emportement de ce peuple indocile;
Il croit que, leur portant le désastre et l'effroi,
OEdipe est seul auteur de la mort de leur roi.
S'ils allaient, juste ciel! s'immoler notre père!
Ne délibérons plus; tandis que leur colère
Ne porte point sur vous de sacrilèges mains,
De Thèbe tous les trois reprenons les chemins.
Dans la Grèce déja mes drapeaux vous attendent;
Mes alliés sont prêts, et mes chefs vous demandent.

Hâtons-nous de quitter ces funestes climats.
ANTIGONE.
Mais, vous, par quel revers, si loin de vos états,
Implorez-vous ici des armes étrangères ?
POLYNICE.
Connaissez-vous si mal nos destins et vos frères ?
Jugez de la fureur qui doit nous posséder :
L'un veut reprendre un sceptre, et l'autre le garder.
Mon père l'a prédit, et j'en crois son présage,
Le fer partagera son sanglant héritage.
ANTIGONE.
Que dites-vous, cruel ? vous me faites horreur !
POLYNICE.
Je vous verrai vous-même approuver ma fureur.
Mais mon père à nos vœux résistera peut-être :
Tâchons par nos discours de l'aigrir contre un traitre;
D'attendrir sa vieillesse en faveur de son sang,
D'un fils infortuné digne encor de son rang.
Vainqueur, je sais, ma sœur, ce qui me reste à faire.
Il verra s'il me doit confondre avec mon frère.
Espérez-vous, ma sœur, qu'il daigne m'écouter ?
ANTIGONE.
Pour fléchir son courroux j'oserai tout tenter.
Mais j'aperçois OEdipe... Éloignez-vous, mon frère.

ACTE IV, SCÈNE I.

POLYNICE.

Faut-il toujours trembler à l'aspect de mon père !

ANTIGONE.

Compagne de son sort, que je dois partager,
Souffrez qu'auprès de lui je coure me ranger.

SCÈNE II.

ANTIGONE, OEDIPE, ADMÈTE.

ADMÈTE.

Roi, dont l'affreux destin, l'ame forte et profonde,
Sont en spectacle au ciel, servent d'exemple au monde,
Criminel vertueux, dont le front respecté
Du trône et du malheur garde la majesté,
Croirai-je qu'à ma cour acceptant un asile,
Vos jours vont s'achever dans un sort plus tranquille ?
Les dieux par un oracle en protégent le cours.

OEDIPE.

Je n'accepterai point leurs funestes secours.

ADMÈTE.

Ils ont du moins pour vous signalé leur clémence.

OEDIPE.

Mais ils ont sur Admète étendu leur vengeance.

ADMÈTE.

Long-temps le trait fatal a resté suspendu.

OEDIPE.

J'arrive, je me montre, et l'oracle est rendu.
Pouviez-vous échapper au destin qui m'assiége!
De rivage en rivage, avec moi, pour cortége,
Je traîne le malheur, le deuil et le trépas.
Le ciel maudit la terre où s'impriment mes pas.
Ah! loin de votre cour...

ADMÈTE.

N'irritez point ma peine,
En fuyant un asile où le ciel vous amène.

OEDIPE.

Quel asile! un palais que j'ai rempli d'effroi,
Où des sujets en pleurs me demandent leur roi;
Où bientôt tout son peuple, ému par mon approche,
Viendra me prodiguer l'insulte et le reproche;
Où les sanglots d'Alceste... Infortunés époux,
Il manquait à mon sort de retomber sur vous!
Quel bonheur j'ai détruit! Votre père respire,
Par les plus sages lois vous réglez votre empire,
Alceste plaît sans crime à vos yeux innocents,
Vous pouvez sans remords embrasser vos enfants;
Ils sont votre espérance, et non votre supplice:
Vous n'avez point pour fils un ingrat Polynice.

ACTE IV, SCÈNE II.

Lorsqu'à votre bonheur tout semblait concourir,
Admète, était-ce, hélas! vous qui deviez mourir?

ADMÈTE.

Cédez moins aux douleurs de votre ame abattue.

OEDIPE.

Vous me tendez les bras, et c'est moi qui vous tue.

ADMÈTE.

Non, le crime est connu; l'oracle a prononcé.

OEDIPE.

Pourquoi de ce palais ne m'avoir pas chassé?

ADMÈTE.

A vos rares vertus j'aurais fait cette injure!

OEDIPE.

Ignoriez-vous mon nom?

ADMÈTE.

J'écoutais la nature.
Pour secourir OEdipe au moins j'aurai vécu.

OEDIPE.

OEdipe est accablé; vos malheurs l'ont vaincu.

ADMÈTE.

Vous vivrez, je le veux. C'est l'espoir qui me reste.
N'accusez point ici votre destin funeste :
Souffrez, mais comme OEdipe; et, pour dernier effort,
Mettez votre constance à supporter ma mort.
Alceste est dans l'erreur, elle est sans défiance;

Daignez de ce mensonge appuyer l'innocence.
OEdipe, vos malheurs, commencés en naissant,
Vous ont aux maux d'autrui rendu compatissant :
Éloignez de ses yeux la vérité cruelle.
Quand je ne serai plus, que vos soins auprès d'elle
Adoucissent du moins l'horreur de mon trépas;
Elle en aura besoin, ne l'abandonnez pas.
Que mes enfants aussi trouvent en vous un père.
Vous devenez pour eux un appui nécessaire.
Hélas! je laisse un fils qui doit régner un jour;
Formez-le pour son peuple, et non pas pour sa cour.
Loin de lui tout éclat d'une pompe importune!
Offrez-lui pour leçon votre auguste infortune;
Qu'il apprenne de vous (hélas! vous le savez)
Que les rois au malheur sont souvent réservés;
Qu'esclave du destin, au moment qu'il respire,
L'homme est, dans tous les rangs, soumis à son empire.
O vous! qui, condamnant d'ambitieux exploits,
Voulez d'un grand exemple épouvanter les rois,
Dieux! vous qui m'immolez, lorsque j'efface un crime,
Attachez vos bienfaits au sang de la victime;
Regardez ces climats avec un œil plus doux;
Que mon Alceste au moins survive à son époux;
Consolez sa douleur, soutenez sa faiblesse;
De ce roi malheureux protégez la vieillesse :

Je mets sous votre appui, dans mes derniers instants,
OEdipe, mes sujets, ma femme, mes enfants.
Cet espoir me soutient à mon heure suprême;
Je goûte avant ma mort les fruits de ma mort même.
L'honneur en est trop cher, le prix en est trop beau,
Si le bonheur public renaît sur mon tombeau.
Mais Alceste paraît.

OEDIPE.

Ah! fuyons sa présence;
Je tremble d'éclairer son heureuse ignorance :
Mon trouble et ma douleur pourraient tout découvrir.
Sortons.

ADMÈTE.

Cher prince... adieu.

OEDIPE.

Ma fille... allons mourir.

(Il sort.)

SCÈNE III.

ADMÈTE, ALCESTE.

ALCESTE.

Il est enfin connu ce terrible mystère,
Cet oracle effrayant que tu voulais me taire.

Je sors, je sors du temple.
ADMÈTE.
Ah! qu'entends-je?
ALCESTE.
Grands dieux!
L'appareil de ta mort vient d'y frapper mes yeux.
Avec quel art perfide, écartant mes alarmes,
Tu déguisais ton trouble et dévorais tes larmes!
Tu me trompais, barbare! et moi, dans ce moment,
Je goûtais de l'amour le doux enchantement!
J'allais prier les dieux de veiller sur ta tête,
Les couronner de fleurs comme en un jour de fête,
Et, quand leur main sur toi portait les coups mortels,
De mon crédule encens parfumer leurs autels!
Hélas! j'étais en paix sur le bord de l'abyme!
ADMÈTE.
Ils ont rendu l'arrêt.
ALCESTE.
Ils n'ont point la victime.
ADMÈTE.
Mais ils peuvent ici la frapper dans tes bras;
Leur œil vengeur me suit, la mort est sur mes pas.
Tremblons sous leur pouvoir.
ALCESTE.
Dis plutôt leur vengeance,

ACTE IV, SCÈNE III.

Qui m'arrache un époux, qui poursuit l'innocence.

ADMÈTE.

Veux-tu que nos enfants, proscrits, persécutés,
Trouvent un jour ces dieux par leur père irrités ?
Du saint nœud qui nous joint l'héroïque tendresse
Marche avec le courage, et proscrit la faiblesse.
Vois-moi dans ces moments, d'un œil religieux ;
Songe que ton époux est sous la main des dieux :
Je ne m'appartiens plus; marqué pour leur victime,
Je dois leur consacrer tout le sang qui m'anime :
Mes jours dépendent d'eux ; ce qui dépend de moi,
C'est de penser en homme, et de mourir en roi.

ALCESTE.

Hélas !

ADMÈTE.

Pour nos enfants souffre encor la lumière :
Qu'on ne remarque pas qu'ils ont perdu leur père :
De notre chaste hymen entretiens le flambeau.
Laisse-moi, sans pâlir, entrer dans le tombeau.
Voici l'instant fatal : que ton cœur s'y prépare.
Va, la mort rejoindra ce que la mort sépare.
Écoute : mes enfants pourraient frapper mes yeux :
Éloigne-les. Approche, et reçois mes adieux.

ALCESTE.

Non, je ne reçois point un adieu si funeste.

Quoi qu'ordonne le ciel, l'espoir encor me reste.
Avant que d'échapper, de sortir de ce lieu,
Il faudra de mes bras...

ADMÈTE.

Mon devoir parle : adieu.

ALCESTE.

Où courez-vous ?

ADMÈTE.

Mourir.

ALCESTE.

Arrête encor, barbare !
Peux-tu ne pas frémir du coup qui nous sépare ?
Je verrai donc, ô ciel ! mes enfants malheureux,
Inquiets, incertains se regarder entre eux,
Et, soupçonnant leur perte aux sanglots de leur mère,
Par leurs cris innocents me demander leur père !
Le ciel, ce juste ciel, daignera m'exaucer :
Tu t'en vas aux autels, je cours t'y devancer :
Si le trône est souillé, j'en expierai le crime.
J'en crois mon cœur, les dieux, leur transport qui m'anime.
Puisque le sang des rois doit calmer leur courroux,
La majesté du trône est égale entre nous.
Appelez mes enfants, je suis épouse et mère :
Il faudra que le ciel s'entr'ouvre à ma prière.

SCÈNE IV.

ALCESTE, ADMÈTE, PHÉNIX.

ALCESTE.

Phénix vient. Ah! calmez mon esprit éperdu.
Parlez; un autre oracle est-il enfin rendu?

PHÉNIX.

Madame, il vient de l'être. Une foule éplorée
Avait rempli le temple, en assiégeait l'entrée.
Tous, comme une famille, embrassant les autels,
Redemandaient leur roi, leur père, aux immortels.
L'oracle a répondu : « Séchez, séchez vos larmes;
« Vos cris des mains des dieux ont fait tomber les
 « armes.
« Votre prince vivra, mais pourvu qu'aujourd'hui
« Quelqu'un du sang des rois s'offre à mourir pour lui.
« Les dieux à ce trépas borneront leur vengeance. »
Tout retentit des cris de leur reconnaissance;
Mais leurs cris, mais leur joie, en de si doux moments,
S'étouffent à demi sous leurs gémissements.
Tous voudraient vous sauver, tous offriraient leur vie;

Aux princes dans leurs cœurs ils portent tous envie :
Ils ne comprennent pas que ces princes jaloux
Ne se disputent pas à qui mourra pour vous.

ALCESTE.

Mes vœux sont exaucés.

(Elle fait signe à Phénix de sortir. — Phénix sort.)

SCÈNE V.

ALCESTE, ADMÈTE.

ADMÈTE.

Nul autre que moi-même
N'apaisera, grands dieux, votre équité suprême.
Pourrai-je me flatter, en tombant sous vos coups,
Que la victime au moins sera digne de vous ?
Quelle honte, en effet, qu'un prince de ma race
Se fût offert d'abord pour mourir à ma place !
Que son trépas...

ALCESTE.

Et moi, je rends grace, à mon tour,
Au péril qui pour vous a glacé leur amour.

ADMÈTE.

Que dis-tu ?

ACTE IV, SCÈNE V.

ALCESTE.

Le voici ce moment desirable,
Ce moment d'un triomphe à l'hymen honorable,
Où je puis, m'avançant vers la mort sans effroi,
Te prouver ma tendresse en expirant pour toi.

ADMÈTE.

Je souffrirais... grands dieux !

ALCESTE.

Tu n'es plus leur victime :
Ton trépas était juste, il deviendrait un crime.

ADMÈTE.

Tu prétends...

ALCESTE.

Je le veux. N'es-tu pas mon époux ?
Va, j'ai craint ta tendresse, et non pas ton courroux.
As-tu cru posséder, dans ton péril extrême,
Un ami plus fidèle, ou plus sûr que moi-même?
Si je m'offre à ta place, eh! quel autre que moi
A le droit d'y prétendre et de mourir pour toi?
L'amour de tes parents t'eût conservé la vie :
Leurs cœurs s'enflamment-ils d'une si noble envie?
Le trépas à choisir n'est plus qu'entre nous deux;
Je le prends pour moi seule et n'attends plus rien
　　d'eux.
S'ils l'avaient accepté, j'irais avec justice

Leur disputer l'honneur d'un si grand sacrifice.
ADMÈTE.
Ta générosité, tes vœux sont superflus;
C'est par mon trépas seul...
ALCESTE.
Il ne t'appartient plus.
Tes jours me sont acquis; c'est le prix de mes larmes,
Des pleurs de tes enfants, de ton peuple en alarmes,
De l'État tout entier, qui, pour sauver son roi,
S'est placé par ses cris entre les dieux et toi.
ADMÈTE.
Des princes de ma race ils ont éteint le zèle.
ALCESTE.
Pour m'accorder l'honneur d'une mort aussi belle.
ADMÈTE.
Pour me rendre au trépas.
ALCESTE.
Pour forcer ton devoir
A régner sur un peuple heureux par ton pouvoir.
Va, les rois qu'on chérit sont des dons assez rares
Pour que d'un tel bienfait les destins soient avares.
J'en peux juger sans doute. Eh! qui connaîtrait mieux
Les vertus de l'époux que j'ai reçu des dieux!
Tu ne peux faire un pas, que la patrie entière,
Que mille cris confus ne te nomment leur père;

ACTE IV, SCÈNE V.

Qu'ils n'élèvent au ciel leurs innombrables mains;
Que les fleurs sous tes pas ne couvrent les chemins.
Vois leur zèle éclatant, vois la publique ivresse,
Ce concours, ces transports témoins de leur tendresse:
Vois ces temples ouverts, où l'encens allumé...
Tu le sens, cher Admète, il est doux d'être aimé.
Ne cache point tes pleurs si dignes d'un monarque;
Ils sont de tes vertus une infaillible marque.
Vois quels sont sur les cœurs ton empire et tes droits:
L'amour du peuple, Admète, est le trésor des rois.

ADMÈTE.

Non, non, dans l'univers je ne vois rien qu'Alceste.
Je rends à mes sujets leurs vœux que je déteste;
Si ce sont tes soupirs qui m'ont sauvé le jour,
Je te rends à toi-même un trop fatal amour.

ALCESTE.

Je ne t'écoute plus.

ADMÈTE.

Reviens ici, cruelle:
Descends-tu sans frémir dans la nuit éternelle?

ALCESTE.

Mort ou vivant, n'importe, aux enfers, dans les cieux,
Un cœur juste est par-tout sous la garde des dieux.
C'en est assez, sortons.

ADMÈTE.

Mes soldats, mes cohortes,

Ont rempli ce palais, t'en défendront les portes.

ALCESTE.

Non, tu voudrais en vain t'arracher de ces lieux.

ADMÈTE.

Marchons...

ALCESTE, se saisissant du poignard d'Admète.

Encore un pas, je m'immole à tes yeux.

SCÈNE VI.

ADMÈTE, ALCESTE, OEDIPE, ANTIGONE.

(OEdipe paraît de loin dans l'enfoncement du théâtre. Admète s'efforce d'arracher le poignard des mains d'Alceste.)

OEDIPE.

Qu'entends-je?

ALCESTE.

Où suis-je? hélas!

ADMÈTE.

Alceste!

ALCESTE, laissant tomber son poignard.

Ah! je succombe!

OEDIPE.

Eh! c'est vous de vos mains qui vous ouvrez la tombe,

ACTE IV, SCÈNE VI.

C'est vous qui vous livrez à ces transports affreux !
C'est vous qui, me voyant, vous jugez malheureux !
Et votre esprit aveugle a méconnu le crime !
Vous n'avez pas tremblé sur le bord de l'abyme !
Avez-vous cru tourner vos bras séditieux
Contre un limon servile oublié par les dieux ?
Sur un être immortel avez-vous quelque empire ?
En brisant sa prison, pensez-vous le détruire ?
Le malheur vous accable ! Étais-je donc heureux,
Quand Jocaste attachée à d'exécrables nœuds...?
De mes yeux, il est vrai, j'éteignis la lumière ;
Mais je n'éteignis point la raison qui m'éclaire ;
Je respectai dans moi cet esprit, ce flambeau
Qui meut un corps fragile, et survit au tombeau.
Je sais par quels tourments la céleste vengeance
Exerce vos efforts, poursuit votre constance :
Mais vous avez cédé, mais ce cœur combattu
N'a pas jusqu'à la fin conservé sa vertu.

ALCESTE.
Les princes de son sang souffrent tous qu'il périsse ;
Et quand je cours pour lui m'offrir en sacrifice...

OEDIPE.
Il vivra.

ALCESTE.
Lui ? comment ?

OEDIPE.

Oui ; nos dieux en courroux
Vont s'apaiser.

ALCESTE.

Par qui ?

OEDIPE.

Ni par lui, ni par vous.
Un prince issu des rois sera seul leur victime ;
Ils agréeront sa mort ; elle expiera le crime.
Le ciel, j'ose en répondre, exaucera ces vœux.
Je ne le nomme point ; mais je prétends, je veux...

ALCESTE.

Ordonnez, que faut-il ?

OEDIPE.

Sécher ces pleurs timides ;
Courir dès l'instant même aux pieds des Euménides,
Y brûler avec pompe un encens solennel ;
De vos enfants suivie, y rendre grace au ciel
Du bienfait imprévu qui leur conserve un père ;
Lever sur leur autel votre main meurtrière,
Pour y promettre aux dieux, quels que soient vos malheurs,
De supporter le jour, d'endurer vos douleurs.

(à Admète.)

Et vous, que tout l'État et chérit et contemple,

ACTE IV, SCÈNE VI.

Trouvez-vous, j'y serai, sur les marches du temple.
Tous vos maux finiront; dissipez votre effroi;
De vos destins entiers reposez-vous sur moi.

(Ils sortent tous.)

FIN DU QUATRIÈME ACTE.

ACTE CINQUIÈME.

SCÈNE I.

OEDIPE, ANTIGONE.

(devant le temple des Euménides.)

OEDIPE.

Alceste est-elle admise au pied du sanctuaire ?
Ses enfants y sont-ils à côté de leur mère ?

ANTIGONE.

Oui, seigneur, elle a fait ce que vous ordonnez ;
De festons par ses mains ses enfants sont ornés.
Le peuple est accouru. Tout est prêt : l'encens fume ;
Sur l'autel redouté le feu sacré s'allume...
Puis-je espérer, mon père, une grace, de vous ?

OEDIPE.

Parle.

ACTE V, SCÈNE I.

ANTIGONE.

De la pitié le sentiment si doux
Doit toucher aisément des cœurs tels que les nôtres.

OEDIPE.

Mes malheurs m'ont appris à plaindre ceux des autres.

ANTIGONE.

Mon père, (quel secret vais-je lui révéler!)
Un jeune homme inconnu demande à vous parler.

OEDIPE.

Que vient-il m'annoncer? que prétend-il me dire?

ANTIGONE.

Dans cet instant, lui-même, il doit vous en instruire.

OEDIPE.

Quel est cet étranger? qui l'a conduit vers nous?

ANTIGONE.

Étranger pour tout autre, il ne l'est pas pour nous.

OEDIPE.

A vous par ses discours il s'est donc fait connaître?

ANTIGONE.

Hélas!

OEDIPE.

Vous le plaignez! parlez, qui peut-il être?

ANTIGONE.

La vie, ou je me trompe, a pour lui peu d'appas.

OEDIPE.
Et si jeune, avec joie, il aspire au trépas!

ANTIGONE.
Tout annonce dans lui la fierté, la naissance,
Le sort d'un prince errant, déchu de sa puissance,
D'un mortel à la haine, au trouble abandonné,
Par un destin fatal vers sa perte entraîné,
Dont le repentir sombre également exprime
La douleur du remords, et le penchant au crime.
Pour une fin terrible il semble réservé.

OEDIPE, à part.
Quel doute en mon esprit s'est soudain élevé?
(haut.)
Le trépas, dites-vous, est sa plus chère envie?

ANTIGONE.
Il serait trop heureux d'abandonner la vie.

OEDIPE.
Pourquoi former sur lui ces homicides vœux?

ANTIGONE.
En souhaitant sa mort, je sais ce que je veux :
C'est de mon amitié la marque la plus chère;
Et ce souhait fatal vous dit qu'il est mon frère :
C'est Polynice.

OEDIPE.
O ciel!

ACTE V, SCÈNE I.

ANTIGONE.
Souffrez qu'à vos genoux
Il vienne avec respect...

OEDIPE.
Il n'est plus rien pour nous.

ANTIGONE.
Aurait-il vainement retrouvé sa famille?..

OEDIPE.
Pour être encor sa sœur, vous êtes trop ma fille.
Il ne me manquait plus, pour combler mes tourments,
Que l'approche d'un traître à mes derniers moments.

ANTIGONE.
Avant que de mourir il veut vous voir encore.

OEDIPE.
Ne me parlez jamais d'un cruel que j'abhorre.

ANTIGONE.
Votre courroux vaincu par son noble retour...

OEDIPE.
Sur son coupable front pèsera plus d'un jour.

ANTIGONE.
Ah! si vous connaissiez ses maux et sa misère...

OEDIPE.
Le ciel l'a dû punir d'avoir chassé son père.

ANTIGONE.
Il veut vous voir.

OEDIPE.

Qu'il parte.

ANTIGONE.

Un moment d'entretien.

OEDIPE.

L'ingrat!

ANTIGONE.

Écoutez-moi.

OEDIPE.

Je ne vous promets rien.

SCÈNE II.

OEDIPE, ANTIGONE, POLYNICE.

POLYNICE.

Ciel, dont je n'ai que trop mérité la colère,
Par mes pleurs, s'il se peut, daigne attendrir mon père!
(apercevant OEdipe.)
C'est donc lui que je vois?

ANTIGONE.

C'est lui.

POLYNICE.

Supplice affreux.

ACTE V, SCÈNE II.

C'est moi qui l'ai réduit à ce sort malheureux !

ANTIGONE, à Polynice.

Ose avancer.

POLYNICE, à Antigone.

Je tremble.

ANTIGONE.

Affermis ton courage.

POLYNICE.

Que l'âge et l'infortune ont changé son visage !
Mais voudra-t-il m'entendre ?

ANTIGONE.

Espère en sa bonté.

POLYNICE.

Penses-tu qu'en effet j'en puisse être écouté ?

ANTIGONE.

Je le crois.

POLYNICE, à Œdipe.

Permettez qu'un remords véritable,
Ramenant à vos pieds le fils le plus coupable...
Vous ne m'écoutez point !... mon père, ah ! que ce nom
Vous parle encor pour moi, vous invite au pardon !
A ma prière, hélas ! serez-vous insensible ?
N'adoucirez-vous point ce front morne et terrible ?

(Il se jette aux pieds de son père, qui le repousse.)

Mon père, au nom des dieux, n'écartez plus de vous

Votre fils confondu qui tremble à vos genoux!...
Vous le voyez, ma sœur, son ame est inflexible :
Pour être pardonnué mon crime est trop horrible;
Je vous l'avais bien dit. Sortons.

ANTIGONE.

Demeure.

POLYNICE.

Eh quoi!
Et sa bouche et son cœur, tout est muet pour moi!
Adieu. Tu lui diras que ton malheureux frère,
Accablé comme lui d'opprobre et de misère,
Mettant dans ses pleurs seuls l'espoir de l'attendrir,
Lui demanda sa grace avant que de mourir.

ŒDIPE.

Si ta sœur, dans ces lieux, où tout doit te confondre,
Ingrat, ne m'eût prié de daigner te répondre,
Tu peux être assuré, par ce ciel que tu vois,
Que tu serais parti sans entendre ma voix.
Mais, puisqu'en sa faveur je m'abaisse à t'entendre,
Que me veux-tu, perfide, et que viens-tu m'apprendre?

POLYNICE.

Seigneur, de quelque affront que je sois accablé,
Je vous vois, je respire, et vous m'avez parlé.
Mais, puisque de mon sort vous daignez vous instruire,
Apprenez qu'Étéocle, enivré de l'empire,

ACTE V, SCÈNE II.

Me bravant sans respect, moi son roi, son aîné,
M'a retenu mon sceptre, et s'est seul couronné.
C'est par l'art de séduire, et non par son courage,
Qu'il a conquis sur moi notre antique héritage.
Mais j'ai, pour y rentrer, j'ai des moyens tout prêts.
Adraste avec les miens unit ses intérêts;
Il m'abandonne tout, trésor, soldats, famille :
J'ai fondé nos traités sur l'hymen de sa fille.
Sept intrépides chefs vont, au premier signal,
Dans ses fameux remparts assiéger mon rival :
Chacun d'eux pour l'attaque a partagé les portes :
Tout est réglé, le temps, les endroits, les cohortes.
Qu'Étéocle pâlisse; ils vont tous l'accabler :
Mais c'est de cette main que je veux l'immoler.
C'est lui, c'est lui, l'ingrat, dont le conseil parjure
M'a fait envers mon père oublier la nature.
Que je dois le haïr! mais si vous m'exaucez,
Son triomphe est détruit, mes malheurs sont passés;
Si j'obtiens mon pardon, tout mon camp, sans alarmes,
Croira voir par vos mains le ciel bénir mes armes;
Et mes soldats vainqueurs viendront tous avec moi
Vous ramener dans Thèbe et vous nommer leur roi.

OEDIPE.

Moi, leur roi! moi, te suivre! ingrat, l'as-tu pu croire?
Eh! dis-moi, que m'importe et Thèbe et ta victoire!

6.

Penses-tu, malheureux, si je voulais régner,
Que ce fût à ta main de m'oser couronner!
Va tenter loin de moi tes combats ou tes siéges;
Transporte où tu voudras tes drapeaux sacriléges.
Je plaindrai les Thébains, s'il faut que pour leur roi
Le ciel n'ait à choisir qu'entre Étéocle et toi.
Mais un prince, dis-tu, t'admet dans sa famille.
Quel est l'infortuné qui t'a donné sa fille?
Certes, tes alliés ont raison de frémir,
Si c'est sur ta vertu qu'ils doivent s'affermir!
Le trône t'est ravi par un frère infidèle:
Eh! ne régnais-tu pas, quand ta voix criminelle
De mon pays natal m'exila sans retour?
Tu m'as chassé, barbare; il te chasse à ton tour.
Et dans quel temps encor tes ordres tyranniques
M'ont-ils banni du sein de mes dieux domestiques?
Quand mon ame, lassée après tant de malheurs,
Soulevant par degrés le poids de ses douleurs,
Pour vous seuls d'exister reprenait quelque envie,
Et du sein des tombeaux remontait à la vie!
C'est dans ce temps, ingrat, de ton rang enivré,
Que tu m'as vu partir d'un œil dénaturé.
Ton devoir, ma vertu, mes sanglots, ma misère,
Rien n'a pu t'attendrir sur ton malheureux père:
Et si ma digne fille, en consolant mes jours,

ACTE V, SCÈNE II.

A mes pas chancelants n'eût prêté ses secours,
Si ses soins prévoyants, sa pieuse tendresse,
Sur mes tristes destins n'eussent veillé sans cesse,
Sans guide, sans appui, mourant, inanimé,
Sur quelque bord désert la faim m'eût consumé.
Va, tu n'es point mon fils : seule elle est ma famille.
Antigone, est-ce toi? Viens, mon sang; viens, ma fille;
Soutiens mon faible corps dans tes bras généreux :
Ton front n'a point rougi de mon sort malheureux;
Toi seule as de ce sort corrigé l'injustice :
Voilà mon cher soutien, voilà ma bienfaitrice.
Puisqu'il ne peut te voir, que ton père attendri
Baigne au moins de ses pleurs la main qui l'a nourri.
Toi, va-t'en, scélérat, ou plutôt reste encore
Pour emporter les vœux d'un vieillard qui t'abhorre.
Je rends grace à ces mains, qui, dans mon désespoir,
M'ont d'avance affranchi de l'horreur de te voir.
Vers Thèbe sur tes pas ton camp se précipite :
J'attache à tes drapeaux l'épouvante et la fuite.
Puissent tous ces sept chefs, qui t'ont juré leur foi,
Par un nouveau serment s'armer tous contre toi!
Que la nature entière à tes regards perfides
S'éclaire en pâlissant du feu des Euménides!
Que ce sceptre sanglant que ta main croit saisir,
Au moment de l'atteindre, échappe à ton desir!

Ton Étéocle et toi, privés de funérailles,
Puissiez-vous tous les deux vous ouvrir les entrailles!
De tous les champs thébains puisses-tu n'acquérir
Que l'espace en tombant que ton corps doit couvrir!
Et, pour comble d'horreur, couché sur la poussière,
Mourir, mais en sujet, et bravé par ton frère!
Adieu : tu peux partir. Raconte à tes amis
Et l'accueil et les vœux que je garde à mes fils.

POLYNICE.

Je ne partirai point.

OEDIPE.

Qui ? toi !

POLYNICE.

Non.

OEDIPE.

Téméraire !

POLYNICE.

Je vous désobéis, j'ose encor vous déplaire.

OEDIPE.

De ton indigne voix je saurai m'affranchir.
Qu'attends-tu donc ?

POLYNICE.

La mort.

OEDIPE.

Quoi ! tu veux...!

ACTE V, SCÈNE II.

POLYNICE.

Vous fléchir.

OEDIPE.

Avant qu'OEdipe ému s'ébranle à ta prière,
L'astre éclatant du jour me rendra la lumière.

POLYNICE.

J'approuve vos transports. Mais, seigneur, faites mieux,
Suscitez contre moi les enfers et les cieux;
Du fond de ces enfers appelez les furies,
Avec tous leurs serpents, leurs feux, leurs barbaries.
Leurs serpents, leurs flambeaux, leurs regards pleins d'effroi,
Seront de tous mes maux les plus légers pour moi.
Vous avez un vengeur plus prompt, plus redoutable,
Qui vous sert sans éclat, qui s'attache au coupable,
Dont rien ne peut suspendre et fléchir la rigueur :
Et ce vengeur secret, je le porte en mon cœur.
Il est là ce témoin, ce juge incorruptible,
Dont j'entends malgré moi la voix sourde et terrible.
Je le sais, je le dis, rien ne me fut sacré;
Je fus barbare, impie, ingrat, dénaturé;
Je ne mérite plus d'envisager la terre,
Ni ma sœur, ni le ciel, ni le front de mon père :
Mais il me reste un droit que je porte en tous lieux,

Qu'on ne me peut ravir, que j'ai reçu des dieux :
Avec eux par lui seul je communique encore :
C'est ce remords sacré qui pour moi vous implore.
Mais que dis-je? Ah! ces dieux, je les retrouve en vous.
Je les vois, je leur parle, et tombe à leurs genoux.
Ne soyez pas plus qu'eux sévère, inexorable;
Sous vos pieds qu'il embrasse écrasez un coupable.
Mais, avant de punir, avant de m'accabler,
Entendez mes sanglots, sentez mes pleurs couler :
Dans vos bras, malgré vous, oui, je répands des larmes :
Il faut à ma douleur que vous rendiez les armes;
Mon père...

OEDIPE.

Hé bien!

POLYNICE.

Je meurs.

OEDIPE.

Polynice, est-ce toi?

POLYNICE.

Nous le vaincrons, ma sœur : joignez-vous avec moi.

OEDIPE.

Que dis-tu?

ANTIGONE.

Permettez...

OEDIPE, à Antigone.

Ah! soutiens ma colère;

ACTE V, SCÈNE II.

Affermis-la plutôt.

ANTIGONE.

Seigneur, il est mon frère.

OEDIPE.

Qu'entends-je ? où suis-je ?... O ciel! si c'était la vertu !
Je balance... je doute... Ingrat, te repens-tu ?
Ne me trompes-tu pas ? Puis-je te croire encore ?

ANTIGONE.

Je vous réponds de lui.

OEDIPE.

Dieux puissants que j'implore !
Dieux ! vous que j'invoquais pour sa punition,
Enchaînez, s'il se peut, ma malédiction :
J'ai calmé mon courroux, calmez votre colère.
Viens dans mes bras, ingrat; retrouve enfin ton père.
Que le jour un moment rentre encor dans mes yeux,
Pour embrasser mon fils à la clarté des cieux.

POLYNICE.

Quoi ! vous m'aimez encor ! Quoi ! déja votre haine...!

OEDIPE.

Crois-tu qu'à pardonner un père ait tant de peine ?...
Mais, dis-moi, Polynice, en quel état es-tu ?
De quoi t'a-t-il servi de quitter la vertu ?
Moi, qui, sous l'ascendant de mon destin funeste,
Ai joint le parricide aux horreurs de l'inceste,

Qui, délaissé des miens, proscrit dès mon berceau,
Ne sais pas même encore où chercher un tombeau,
C'est moi dont la pitié console ta misère :
Et toi, né pour régner sous un ciel moins contraire,
Détrôné, furieux, errant, saisi d'effroi,
Tu reviens à mes pieds plus à plaindre que moi !
Ah ! vois mieux du bonheur quel est le vrai principe.
L'univers, tu le sais, frémit au nom d'OEdipe :
Sur mon front cependant, dis-moi, reconnais-tu
L'inaltérable paix qui reste à la vertu ?
Je marche sans remords vers mon dernier asyle :
OEdipe est malheureux, mais OEdipe est tranquille.
Imite, aime ta sœur; ne l'abandonne pas :
Et puisque, grace au ciel, je touche à mon trépas...

ANTIGONE.

Que dites-vous ?

OEDIPE.

Écoute. Il est temps que je meure ;
Je sens qu'OEdipe enfin touche à sa dernière heure.

ANTIGONE.

Mon frère, il va mourir.

POLYNICE.

Quoi ! seigneur !...

OEDIPE.

Mes enfants,

ACTE V, SCÈNE II.

Point de cris, point de pleurs : et je vous les défends.
Polynice, en tes bras je remets Antigone :
C'est ta sœur... c'est la mienne... et je te l'abandonne.
Je vais bientôt mourir : elle n'a plus que toi.
Fais pour elle, mon fils, ce qu'elle a fait pour moi.
Hélas ! depuis qu'au jour j'ai fermé ma paupière,
Ses yeux n'ont pas cessé de veiller sur ton père.
Elle a guidé mes pas, sans plaintes, sans regrets,
Sur les rochers déserts, dans le fond des forêts,
Quand le soleil brûlant dévorait les campagnes,
Quand les vents orageux grondaient sur les monta-
 gnes,
N'entendant autour d'elle, à la fleur de ses ans,
Que les sanglots d'un père, et le bruit des torrents.
Et si dans le sommeil quelque songe exécrable,
M'offrant de mes destins la suite épouvantable,
Me réveillait soudain avec des cris d'effroi,
Elle essuyait mes pleurs, ou pleurait avec moi.

POLYNICE.

Ah ! ne me parlez plus de ses soins magnanimes ;
En peignant ses vertus, vous peignez tous mes crimes.
Que le cercueil déjà ne m'a-t-il englouti !

OEDIPE.

As-tu donc oublié que tu t'es repenti?
Vis pour chérir ta sœur, et renonce à l'empire.

POLYNICE.

Il est une autre gloire où mon courage aspire.
Dieux ! quel espoir me luit ! Je crois, ma sœur, je crois
Respirer l'innocence, et m'égaler à toi.
Va, je ne craindrai plus que ce sang qui m'anime
Même au sein du remords ne me rengage au crime;
Et voici, pour mon cœur si long-temps agité,
Le plus heureux moment qu'il ait jamais goûté.

OEDIPE.

Tu n'y sens plus frémir la haine et la colère ?

POLYNICE.

Je sens qu'en ce moment j'embrasserais mon frère.
Adieu, mon père ; adieu.

ANTIGONE.
 Ciel ! il m'échappe.

POLYNICE.
 Adieu.

SCÈNE III.

OEDIPE, ANTIGONE.

ANTIGONE.

Dans quel calme effrayant il a quitté ce lieu !

ACTE V, SCÈNE III.

Un grand projet sans doute et l'occupe et l'enflamme.

OEDIPE.

Puisse un remords durable habiter dans son ame !

ANTIGONE.

Vous-même quel dessein paraît vous agiter ?

OEDIPE.

Enfin de leurs bienfaits je me vais acquitter.
Conduis mes pas, ma fille, au fond du sanctuaire.

ANTIGONE.

Chercheriez-vous la mort ? Où courez-vous, mon père ?
Vous me faites frémir.

OEDIPE.

Ma fille, que dis-tu ?
Où serait, sans la mort, l'espoir de la vertu ?
Va, l'immortalité, quand le juste succombe,
Comme un astre naissant se lève sur sa tombe.
J'irai, du Cythéron remontant vers les cieux,
Sur le malheur de l'homme interroger les dieux :
Marchons.

(Ils entrent dans le temple.)

SCÈNE IV.

Le grand-prêtre, à la porte du temple; POLYNICE.

POLYNICE.

Sauvez Admète, acceptez Polynice;
Fières divinités, que ma voix vous fléchisse!
O vous, qui n'écoutez que les cœurs vertueux,
Regardez sans courroux mon front respectueux.
Quels que soient mes forfaits devant votre colère,
Je me couvre en tremblant du pardon de mon père.
Si mes justes remords ont droit de vous toucher,
Par un coupable encor laissez-vous approcher;
Ne me refusez par le seul bien qui me reste,
Et daignez par ma mort sauver l'époux d'Alceste.

LE GRAND-PRÊTRE.

L'inexorable ciel ne t'a point entendu.
A remplacer Admète as-tu donc prétendu?
Vois ce livre vengeur, où la main des furies
Des fils dénaturés grave les noms impies :
Tu n'as point mérité cet auguste trépas.
Ton père est apaisé; les dieux ne le sont pas.

ACTE V, SCÈNE IV.

De tes jours, malheureux, va, porte ailleurs l'offrande;
Étéocle t'attend, et Thèbes te demande.

POLYNICE.

Hé bien! j'accomplirai mon terrible destin.
Ma première fureur se réveille en mon sein.
Grands dieux! en se voilant, l'une des Euménides
Secoue autour de moi ses flambeaux homicides.
Viens, fille des enfers, je marche devant toi.

(Il s'échappe.)

SCÈNE V.

LE GRAND-PRÊTRE, à la porte du temple; ADMÈTE.

ADMÈTE.

Dieux! j'implore vos coups, ils vont tomber sur moi:
Vous devez accepter une tête innocente.

(Il entre dans le temple.)

SCÈNE VI.

ADMÈTE; ALCESTE, dans le temple, sentant déjà les atteintes de la mort, par suite de l'offre qu'elle a faite de ses jours; LE JEUNE PRINCE, LA JEUNE PRINCESSE, leurs enfants.

ADMÈTE, en entrant dans le temple.

Je veux... Que vois-je! ô ciel! c'est Alceste expirante.

ALCESTE.

Où suis-je? ô ciel! Admète!

ADMÈTE.

Alceste! Alceste! ô dieux!

ALCESTE.

La mort est dans mon sein; le Styx est sous mes yeux.

ADMÈTE.

Non, tu ne mourras point : la bonté souveraine...

ALCESTE.

Admète, c'en est fait : cher Admète, on m'entraîne.

SCÈNE VII.

ADMÈTE, ALCESTE, LE JEUNE PRINCE, LA JEUNE PRINCESSE, OEDIPE, ANTIGONE, ARCAS, LES TROIS HABITANS, LE GRAND-PRÊTRE, SUITE DU GRAND-PRÊTRE, GARDES D'ADMÈTE, PEUPLE.

(La porte de l'intérieur du temple s'ouvre, l'encens fume ; on y voit les figures des Euménides, les instruments nécessaires aux sacrifices, et en général tout ce qui peut caractériser le temple des Furies. L'autel est au centre, la flamme y brille, et sa clarté illumine le visage d'OEdipe, qu'on y voit dans l'attitude d'un suppliant. Le grand-prêtre et sa suite forment un cercle autour de lui. Les gardes d'Admète, le peuple et les autres personnages garnissent le fond.).

OEDIPE, tenant l'autel embrassé.

O mort, entends ma voix ! Grands dieux, apaisez-vous !
J'ai mérité l'honneur de suspendre vos coups.
Du trône en expirant j'emporterai l'offense :
Mourir pour ces époux, voilà ma récompense ;
Vous m'avez réservé pour ce noble trépas.

Mais le marbre s'ébranle, il frémit sous mes pas.
Quel rayon descendu sur ces autels funèbres
Me luit confusément à travers les ténèbres?
Grands dieux! par vous bientôt mon ame va s'ouvrir
A ce jour éternel qui doit tout découvrir!
L'ouvrage est accompli, je peux quitter la terre.
A mes yeux étonnés vous rendez la lumière;
Votre éclat immortel m'offre un séjour nouveau.
Vous allez en autel convertir mon tombeau.
Tout fuit, le temps n'est plus; je meurs, je vais renaître.
Je vous suis, je vous vois; vous daignez m'apparaitre.
Votre calme éternel succède à mon effroi;
Et Thèbe et Cythéron sont déja loin de moi.

ANTIGONE.

Hélas!

OEDIPE.

Que ta douleur, ma fille, se dissipe.
Est-ce au moment qu'il meurt qu'on doit pleurer
 OEdipe?
J'ai prouvé, grace au ciel, sans en être abattu,
Qu'il n'est point de malheur où survit la vertu.
Mais je sens que mon ame, en dédaignant la terre,
A l'approche des dieux s'agrandit et s'éclaire.
Il est temps que, sans crainte, oubliant ses forfaits,
OEdipe dans leur sein se repose à jamais.

ACTE V, SCÈNE VII.

Antigone, tu sais si mon cœur te regrette.
Enfin, le ciel m'inspire. Approchez-vous, Admète.
Je vous lègue en mourant, pour protéger ces lieux,
Et ma fille, et ma cendre, et la faveur des cieux.
Et vous, dieux tout-puissants! si vous daignez m'absoudre,
Annoncez mon pardon par le bruit de la foudre;
Consumez dans ses feux votre OEdipe à genoux.
Il s'offre, il vous implore; il est digne de vous:
Soixante ans de malheurs ont paré la victime...
Mais quel nouveau transport me saisit et m'anime!
Mon esprit se dégage; il n'est plus arrêté;
Je tombe, et je m'élève à l'immortalité.

(L'éclair brille, la foudre gronde et renverse OEdipe mourant au pied de l'autel.)

FIN D'OEDIPE.

LE ROI LÉAR,

TRAGÉDIE EN CINQ ACTES,

Représentée, pour la première fois, en 1783.

ÉPITRE DÉDICATOIRE

A MA MÈRE.

M<small>A TENDRE ET RESPECTABLE MÈRE</small>,

Oui, c'est à vous que je dois dédier un ouvrage dont tout le mérite peut-être est dans une sensibilité héréditaire que j'ai puisée dans votre sein. N'est-ce pas vous qui avez pleuré la première sur le sort de Léar? Pourrais-je jamais oublier ces heures délicieuses, où, dans le calme d'une soirée d'hiver, sous votre toit solitaire et tranquille, vous faisant connaître pour la première fois ce père abandonné; interrompu moi-même au milieu de ma lecture par notre commune émotion, dans le plaisir et le trouble de la douleur, je me vis tout-à-coup baigné des larmes de mes enfants, de ces deux orphelines, qui ne m'ont jamais causé d'autre chagrin que de retracer trop vivement à mon souvenir les graces intéressantes, et sur-tout l'ame si pure et si sensible de leur mère? Privées, hélas! trop tôt de son appui, elles ont du

moins, après notre malheur, retrouvé ses secours dans vos foyers, et ses leçons dans vos exemples. Objet dès mon enfance de votre tendresse particulière, sans doute parceque j'en avais le plus de besoin, vous êtes devenue ma mère une seconde fois en voulant encore, dans l'âge du repos, vous dévouer à la culture de deux plantes délicates qui ne pouvaient plus croître et s'élever que sous votre abri. Combien d'autres bienfaits personnels ai-je reçus de votre ame généreuse, depuis que vous m'avez recueilli dans vos bras ! Quel ami secourut jamais son ami par plus d'effets avec moins de paroles ! Ah ! si j'emporte une idée consolante dans la tombe (où puissé-je descendre avant vous!), ce sera celle de vous avoir payé ce tribut solennel de ma reconnaissance. Non : désormais, quel que soit le sort de mes travaux, ni les succès, ni les disgraces qui les attendent, n'altéreront dans mon ame le bonheur de sentir et d'éprouver tous les jours, avec les mêmes délices, que vous êtes ma mère.

Ma tendre mère,

Votre très humble et très obéissant fils,

DUCIS.

AVERTISSEMENT.

La traduction du Théâtre de Shakespeare par M. Le Tourneur est entre les mains de tout le monde; ainsi chacun peut voir aisément ce que j'ai tiré de cet auteur célèbre, et ce qui est de mon invention dans cette tragédie. Je sais tout ce que je dois au bonheur du sujet dont j'ai été averti par mes larmes dans le charme de la composition. Cependant j'ai tremblé plus d'une fois, je l'avoue, quand j'ai eu l'idée de faire paraître sur la scène française un roi dont la raison est aliénée. Je n'ignorais pas que la sévérité de nos règles et la délicatesse de nos spectateurs nous chargent de chaines que l'audace anglaise brise et dédaigne, et sous le poids desquelles il nous faut pourtant marcher dans des chemins difficiles avec l'air de l'aisance et de la liberté. Je suis bien éloigné de croire que cet

affranchissement des règles, cette indépendance même poussée à l'excès, diminuent en rien la gloire de Shakespeare ; c'est-à-dire, du plus vigoureux et du plus étonnant poëte tragique qui ait peut-être jamais existé; génie singulièrement fécond, original, extraordinaire, que la nature semble avoir créé exprès, tantôt pour la peindre avec tous ses charmes, tantôt pour la faire gémir sous les attentats ou les remords du crime. Il m'est sans doute échappé bien des fautes dans cet ouvrage; mais je me félicite au moins d'avoir fait couler quelques larmes dans une pièce utile aux mœurs, où j'ai vu les pères conduire leurs enfants. Puissent ceux de mes lecteurs qui l'ont accueillie au théâtre, ne pas oublier, pour m'être encore favorables, avec quelle noblesse, quelle admirable simplicité, quelle ame et quels accents puisés au sein même de la nature, un acteur chéri du public a rendu le personnage d'un roi et d'un père abandonné, vieillard vraiment déplorable, tombé dans la misère pour avoir été trop généreux, et dans la démence pour avoir été trop sensible! Il est doux au spectateur attendri de reconnaître dans un grand talent qui le frappe, dans des moyens extérieurs qui l'en-

chantent, cet accord si précieux du talent avec le caractère, et de n'avoir pas à séparer son estime de son suffrage. Il lui semble alors que sa jouissance et ses larmes sont plus pures, et qu'il a de plus le plaisir d'applaudir aux mœurs et à la vertu.

NOMS DES PERSONNAGES.

LÉAR, ancien roi d'Angleterre [1].
RÉGANE, seconde fille de Léar, mariée au duc de Cornouailles.
HELMONDE, troisième fille de Léar, non mariée.
LE DUC D'ALBANIE, époux de Volnérille, fille aînée de Léar.
LE DUC DE CORNOUAILLES, époux de Régane, seconde fille de Léar.
LE COMTE DE KENT, seigneur anglais.
EDGARD, fils du comte de Kent.
LÉNOX, autre fils du comte de Kent.
NORCLÈTE, pauvre vieillard.
OSWALD, officier du duc de Cornouailles.
VOLWICK, STRUMOR, } autres officiers du duc.
PRINCIPAL CONJURÉ du parti d'Edgard.
UN SOLDAT du duc de Cornouailles.
UN AUTRE SOLDAT du duc de Cornouailles.

Personnages muets.

GARDES du duc d'Albanie.
GARDES du duc de Cornouailles.
SOLDATS ou armée du duc de Cornouailles.
CONJURÉS du parti d'Edgard.

La scène est en Angleterre; l'action se passe, pendant le premier et le second actes, dans un château fortifié du duc de Cornouailles; et, pendant les troisième, quatrième et cinquième, sous l'abri et auprès d'une caverne, au milieu d'une forêt.

[1] Ce rôle était joué par M. Brizard.

LE ROI LÉAR,

TRAGÉDIE.

ACTE PREMIER.

Le théâtre représente un château fortifié du duc de Cornouailles.

SCÈNE I.

Le duc de CORNOUAILLES, OSWALD.

OSWALD.

Quoi ! seigneur, c'est ici, dans ces hardis remparts,
Que l'orgueil de leurs tours défend de toutes parts,
C'est au fond des forêts, au pied de ces murailles,

Que je viens retrouver le duc de Cornouailles!
Quelle raison, seigneur, dans cet affreux séjour
Vous a fait tout-à-coup transporter votre cour?
<center>LE DUC DE CORNOUAILLES.</center>
Tu l'apprendras, Oswald. Qu'avec impatience
Sur ces bords dangereux j'attendais ta présence!
Parle, que fait Léar?
<center>OSWALD.</center>
Seigneur, de ses longs jours,
Auprès de Volnérille, il achève le cours;
Mais j'ai cru remarquer, dans sa morne tristesse,
Le dépit d'un vieillard que tout choque et tout blesse,
Qui de l'amour du trône est toujours possédé,
Et pleure en frémissant le rang qu'il a cédé.
Lorsqu'au duc d'Albanie unissant Volnérille,
Il le fit par l'hymen entrer dans sa famille,
Quand bientôt de Régane il vous nomma l'époux,
Il sait qu'il partagea l'Angleterre entre vous;
Et c'est ce souvenir, pour lui plein d'amertume,
Qui, plus lourd que les ans, l'accable et le consume.
On dit même, seigneur, qu'en ses ennuis secrets
Il laisse pour Helmonde échapper des regrets;
On dit qu'après l'avoir et chassée et maudite,
Il rappelle en son cœur cette fille proscrite,
Qu'il la croit innocente, et voudrait aujourd'hui

L'opposer à ses sœurs, et s'en faire un appui,
Lui rendre avec éclat, par un nouveau partage,
Et sa part et ses droits dans son vaste héritage,
Et peut-être, seigneur, par un grand changement,
Renverser tout l'état pour régner un moment.
Un inconstant vieillard, lassé du diadème,
Abdique imprudemment, et s'en repent de même :
Long-temps sur sa couronne il tourne encor les yeux.

LE DUC DE CORNOUAILLES.

Et voilà le motif qui m'amène en ces lieux.
J'ai craint de ce vieillard l'altière inquiétude;
J'ai craint que de ces bois l'épaisse solitude
Ne cachât un ramas de brigands révoltés,
A rétablir Léar par l'intrigue excités.
En révolutions l'Angleterre est féconde.
Instruit que des complots favorisaient Helmonde,
Dans ces forêts, Oswald, je suis vite accouru.
Mes soldats rassemblés sur mes pas ont paru ;
Et, sous prétexte, ami, de défendre un rivage,
Où le Danois bientôt doit porter le ravage,
Je viens surprendre ici mes odieux sujets;
Je viens dans leur naissance étouffer leurs projets;
Je viens pour les punir : et, si ma violence
Tant de fois sans pitié déploya ma vengeance,
Tu conçois aisément que je ferai couler

Le sang des criminels qui m'auront fait trembler.

OSWALD.

Eh! croyez-vous, seigneur, qu'Helmonde encor respire?
Quand j'ai cherché ses pas, tout ce qu'on m'a pu dire,
C'est qu'une nuit profonde enveloppe son sort,
Ou qu'enfin ses malheurs l'ont conduite à la mort.
Non, rien ne doit troubler Régane et Volnérille;
Helmonde a de Léar cessé d'être la fille.
Quand Léar le voudrait, il tenterait sans fruit
D'armer pour elle un droit que son crime a détruit.
Pourrait-il oublier l'éclat de sa colère?

LE DUC DE CORNOUAILLES.

Connais mieux, cher Oswald, ce fougueux caractère:
Il fut extrême en tout; jamais dans sa bonté,
Jamais dans sa rigueur il ne s'est arrêté.
Avant les attentats de sa coupable fille,
Il paraissait pour elle oublier sa famille;
Il la voyait, Oswald, comme un présent des dieux,
Dont la beauté céleste enchantait tous les yeux;
Il adorait en elle un fruit de sa vieillesse;
Il l'accablait des soins d'une aveugle tendresse.
Bientôt il l'a punie avec sévérité.
Kent osa la défendre, et Kent fut écarté;
Il paya par l'exil quarante ans de services.
En irritant, Oswald, sa haine ou ses caprices,

ACTE I, SCÈNE I.

Un moment peut suffire à l'armer contre nous.
Du sort, du sort perfide enfin je crains les coups.
Je ne sais quel instinct, quelle terreur profonde,
Me dit que le soleil luit encor pour Helmonde.
Je tremble d'un péril que je ne connais pas.
Je démens, malgré moi, le bruit de son trépas.
Ne crois point, cher Oswald, cette crainte légère :
Souvent une étincelle embrasa l'Angleterre :
Son peuple m'est connu. Suivi de mes soldats,
Par-tout dans ces forêts, ami, porte tes pas ;
Parcours leur profondeur, écoute leur silence :
Pousse jusqu'à l'excès la sage défiance :
Qu'il ne soit ni détour, ni réduit, ni rocher,
Où ton œil ne pénètre et n'aille la chercher.
Livre, livre en mes mains cette tête ennemie...
On vient: pars... C'est Régane et le duc d'Albanie,
Et les deux fils de Kent, qui s'offrent à mes yeux.

<div style="text-align:right">(Oswald sort.)</div>

SCÈNE II.

Le duc de CORNOUAILLES; RÉGANE,
duchesse de Cornouailles; le duc d'ALBANIE,
EDGARD, LÉNOX.

LE DUC D'ALBANIE.

Duc, enfin le devoir m'éloigne de ces lieux.
De nos droits contestés les bornes sont prescrites;
Un traité les restreint dans leurs justes limites.
De la paix entre nous les nœuds sont affermis.
Pour repousser par-tout nos communs ennemis,
J'ai par-tout de nos bords assuré la défense.
Ma cour depuis long-temps demande ma présence;
J'y retourne, seigneur. Je vais bientôt revoir
L'auguste bienfaiteur dont je tiens mon pouvoir,
Ce généreux Léar qui m'accorda sa fille,
Qui, sans éclat, sans sceptre, auprès de Volnérille,
Trop content d'être aimé, voulut mourir en paix,
Et daigna pour retraite agréer mon palais.
Sa bonté pouvait-elle éclater davantage?

RÉGANE.

De notre juste amour, duc, portez-lui l'hommage;

Unissez vos respects avec ceux de ma sœur,
Et de ses jours nombreux prolongez la douceur :
Mais sur-tout de son ame et sensible et profonde
Puissiez-vous effacer le souvenir d'Helmonde,
De cette fille ingrate, et qui par ses forfaits !...

LÉNOX.

Des forfaits ! Elle ! O dieux, je ne les crus jamais !

LE DUC DE CORNOUAILLES.

Téméraire, osez-vous, par ces discours... ?

EDGARD.

Mon frère !

LE DUC DE CORNOUAILLES.

Voilà les sentiments où l'a nourri son père ;
C'est l'ouvrage de Kent...

LE DUC D'ALBANIE.

Dites plutôt l'ardeur
D'un âge impétueux qui parle avec candeur.
Je n'ai jamais d'Helmonde approfondi le crime ;
Mes yeux ont toujours craint de percer cet abyme :
J'en laisse avec respect le jugement aux dieux.

Duchesse, et vous, seigneur, recevez mes adieux.
Je reviendrai bientôt si l'honneur me rappelle.

LE DUC DE CORNOUAILLES.

Comptez, dans nos périls, sur un avis fidèle.

8.

Si l'insolent Danois tente quelques efforts,
Mon camp, prêt à marcher, vous attend sur ces bords.

<div style="text-align:center">(Le duc d'Albanie sort.)</div>

SCÈNE III.

Le duc de CORNOUAILLES, RÉGANE, EDGARD, LÉNOX.

LE DUC DE CORNOUAILLES, à Edgard et à Lénox.
Et vous, jeunes soutiens de votre antique race,
Fils du comte de Kent, quand votre noble audace
Voit par-tout sur mes pas accourir nos guerriers,
Je ne vous presse point de cueillir des lauriers.
J'ai plaint, j'ai révoqué l'exil de votre père.
Vous dépendez de lui. Votre valeur m'est chère :
Mais, quels que soient mes vœux, j'attendrai que sa voix,
S'expliquant sur ses fils, en dispose à son choix.

<div style="text-align:center">(Il sort avec la duchesse.)</div>

SCÈNE IV.

EDGARD, LÉNOX.

EDGARD.
Hé bien, mon cher Lénox!...
LÉNOX.
Je vois trop que la guerre
Contre le Danemarck arme encor l'Angleterre.
EDGARD.
Dans le fond de ton cœur ne murmures-tu pas
Qu'une oisive langueur doive enchaîner ton bras?
LÉNOX.
J'en gémis. Mais enfin, si vous daignez m'en croire,
Oublions, cher Edgard, les combats et la gloire.
Mon père nous attend. Venez, allons tous deux
Consoler ses ennuis sous son toit vertueux.
En vieillissant, hélas! toujours plus solitaire,
L'aspect de ses enfants lui devient nécessaire.
Il m'envoie en ces lieux, au nom de son amour,
Dans son sein paternel hâter votre retour.
EDGARD.
Ah dieux!

LÉNOX.

Sa volonté, son ordre est manifeste :
Je vous l'ai dit, mon frère.

EDGARD.

O devoir trop funeste !
Son ordre m'est sacré, je voudrais le remplir :
Et qu'il m'en coûte, hélas ! de lui désobéir !

LÉNOX.

Vous n'obéirez point ?

EDGARD.

Je n'en suis plus le maître.

LÉNOX.

Songez, mon cher Edgard, que son sang nous fit naître ;
Qu'il compte les instants ; que ses justes transports
Peuvent, si nous tardons, l'appeler sur ces bords.

EDGARD.

Que me dis-tu, Lénox !

LÉNOX.

Ainsi, quittant un frère,
Seul, et pour l'affliger, je vais revoir mon père !
Quoi ! déja trop sensible aux charmes d'une cour,
Auriez-vous oublié cet innocent séjour
Où notre père, heureux, sans remords, sans murmure,
Retrouva dans l'exil les biens de la nature ?
Eh ! quel fut son forfait ? Comment mérita-t-il

Les rigueurs de Léar, et son injuste exil?
En l'osant supplier de rester toujours maître,
De mourir sur le trône où le ciel le fit naître;
De ne point abdiquer un pouvoir souverain
Que sa vieillesse un jour regretterait en vain.
Et c'est vous à la cour, vous, qui prétendez vivre !
L'erreur d'un fol espoir, qui déja vous enivre,
Vous aurait-elle offert ses dangereux poisons?
Ne vous souvient il plus de ces hautes leçons
Que d'un père à nos yeux déployait la sagesse,
Quand il peignait des cours l'intrigue et la bassesse;
Ces courtisans profonds, ces ministres adroits,
Élevant leur pouvoir sur la langueur des rois;
Tous ces tyrans ligués, ravis enfin de l'être,
Se partageant entre eux le sommeil de leur maître;
Sous le vice insolent le mérite abattu;
L'horrible calomnie égorgeant la vertu :
Quand il nous racontait, dans sa douleur profonde,
Les pleurs, le désespoir de l'innocente Helmonde,
D'Helmonde que Léar, terrible et furieux,
Chassa de son palais en invoquant les dieux,
Repoussant de son sein cette fille timide,
La nommant, à grands cris, barbare et parricide?
Là, sans qu'il pût jamais reprendre ce discours,
Ses sanglots dans sa bouche en arrêtaient le cours.

Il a pleuré sa mort... Vous soupirez, mon frère?
EDGARD.
Eh! si je t'expliquais tout cet affreux mystère,
Si j'allais, éclairant cet abyme odieux,
Dans toute son horreur le montrer à tes yeux!..
LÉNOX.
Ah, parle!
EDGARD.
Helmonde!
LÉNOX.
Hé bien!
EDGARD.
J'ai vu couler ses larmes.
Hélas! le jeune Ulric, trop sensible à ses charmes,
Venait de déposer son sceptre à ses genoux.
Léar avec plaisir le nommait son époux.
Ivre de sa conquête, il partait avec elle.
Jaloux de transporter une reine si belle,
Les flots impatients frémissaient dans nos ports;
Et déja les Danois l'attendaient sur leurs bords.
Volnérille sa sœur, dévorant son murmure,
En rompant cet hymen, crut venger son injure.
« Quoi! dit-elle à son père, Helmonde épouse un roi
« Qui semble au nord entier vouloir donner la loi,
« Qui joint à ses états la puissante Norwége,

ACTE I, SCÈNE IV.

« Qui de ses monts glacés, qu'un long hiver assiége,
« Peut déchaîner d'un mot dans nos champs inondés
« De ses affreux soldats les torrents débordés !
« Eh ! qui nous défendra de sa fureur guerrière,
« S'il partage avec nous la trop faible Angleterre,
« Si l'hymen de ma sœur l'établit en des lieux
« Dont la conquête aisée éblouira ses yeux ?
« Cet hymen, il est vrai, couronne votre fille :
« Mais comptez-vous pour rien Régane et Volnérille ?
« Contre l'usurpateur quel sera notre appui ?
« Sans soutien, sans secours, nous tremblerons sous lui.
« Seigneur, il en est temps, épargnez à cette île
« Tous les malheurs qu'enfante une guerre civile :
« Dans des fleuves de sang craignez de la plonger ;
« Ne l'asservissez pas sous un joug étranger :
« D'un conquérant cruel n'armez point la furie :
« C'est moi, votre maison, l'État qui vous en prie.
« De cet hymen fatal craignez l'horrible fruit. »
La vieillesse est tremblante, et Léar fut séduit.

LÉNOX.

Voilà pourquoi d'Ulric la trop juste colère,
Pour venger son affront, menace l'Angleterre.
Par quel refus sanglant osa-t-on l'outrager !

EDGARD.

Ce prince, en s'éloignant, jura de se venger.

Léar redoutait tout. L'adroite Volnérille
Lui fit voir pour Ulric les transports de sa fille,
Son dépit, son orgueil, sa froideur, son ennui,
Qui semblait croître encore en s'approchant de lui;
Comment ses vœux trompés, l'aigrissant contre un père,
Rappelaient son amant au sein de l'Angleterre.
Un bruit en même temps par ses soins fut semé,
Que par elle en secret ce prince était aimé;
Qu'ils nourrissaient tous deux leur coupable espérance;
Qu'elle attisait de loin sa flamme et sa vengeance;
Et qu'aux armes d'Ulric ses dangereux ressorts
Devaient ouvrir bientôt l'Angleterre et ses ports.
Tout l'État convaincu poussa des cris contre elle;
On la nomma perfide, ingrate, criminelle :
Le peuple, extrême en tout, la vit avec horreur :
Et, lorsque tout fut plein du bruit de sa fureur,
Ce bruit, dont la terreur grossissait les merveilles,
De Léar tout-à-coup vint frapper les oreilles.
Volnérille était là. Dès-lors, sans hésiter,
Jusqu'aux derniers excès elle osa s'emporter;
Elle accusa sa sœur du plus énorme crime,
Sut, à force d'audace, étourdir sa victime,
Lui reprocha ses pleurs, ses feux, sa trahison,

ACTE I, SCÈNE IV.

L'horreur d'un faux écrit, la noirceur du poison,
Le parricide enfin.

LÉNOX.

Quoi ! sa bouche impunie...

EDGARD.

C'est là son privilége, on croit la calomnie.
Léar alors, Léar frappé de ses forfaits,
Et s'ouvrant à grand bruit les portes du palais :
« Dieux, dit-il à genoux, dieux, servez ma vengeance;
« Notre injure est commune, et c'est vous qu'on offense.
« Qu'errante et fugitive au milieu des déserts,
« Sans monter jusqu'à vous, ses cris percent les airs !
« Sous quelque roche aride étouffez la cruelle !
« Que nos mers et nos ports soient tous fermés pour
 « elle !
« Pour tarir dans les cœurs toute compassion,
« Peignez dans tous ses traits ma malédiction,
« Et le crime, et la coupe, et l'horrible breuvage,
« Et d'un père expirant la déplorable image ! »
Il se lève à ces mots. Tout le peuple irrité
L'environne, frémit, se tait épouvanté.
Ils ne conçoivent point l'horreur d'un si grand crime.
Mille mains aussitôt entraînent la victime.
J'ai vu...

LÉNOX.

N'achève pas.

EDGARD.

En peignant ses douleurs,
Comme mon père, hélas! je sens couler mes pleurs.

LÉNOX.

Qui n'en verserait pas!

EDGARD.

O malheureuse Helmonde!

LÉNOX.

Ainsi donc la vertu devient l'horreur du monde,
Et le crime est en paix!

EDGARD.

Après ce coup affreux,
L'infortuné Léar, crédule et généreux,
Au prince d'Albanie accorda Volnérille :
Le duc de Cornouaille obtint son autre fille,
Régane : et ses états, entre eux deux partagés,
Sous la loi de ces ducs aujourd'hui sont rangés.

LÉNOX.

Qu'ils règnent, j'y consens. Ah! si le ciel propice
Eût aux vertus d'Helmonde enfin rendu justice!
Au fer de ses tyrans s'il l'eût daigné cacher!
Si sa douce innocence avait pu le toucher!
Si ses beaux yeux encor s'ouvrant à la lumière!...

EDGARD.

Hé bien! que ferais-tu? Parle, achève.

ACTE I, SCÈNE IV.

LÉNOX.

O mon frère,
De quel zèle animé j'irais la secourir,
M'armer pour sa vertu, la défendre, ou mourir!

EDGARD.

Lénox!...

LÉNOX.

Edgard!...

EDGARD.

Mon frère!...

LÉNOX.

O ciel! ton cœur soupire!

EDGARD.

Apprends dans ce moment qu'Helmonde...

LÉNOX.

Elle respire!

EDGARD.

Elle vit.

LÉNOX.

Justes dieux!

EDGARD.

Lénox, rassure-toi :
Il lui reste un vengeur, et ce vengeur, c'est moi.

LÉNOX.

Tout mon sang, s'il le faut, coulera pour Helmonde.

Comment l'as-tu sauvée?

EDGARD.

En la cachant au monde.
Mais, pour mieux effacer la trace de ses pas,
J'ai fait courir par-tout le bruit de son trépas.
Le ciel m'a secondé. Dans ce bois solitaire,
L'impénétrable horreur d'un rocher tutélaire
Sous un abri sacré la dérobe aux humains :
Mon œil seul en connaît l'entrée et les chemins.
C'est là, cachant son sort, que sa vertu tranquille
D'un vieillard indigent a partagé l'asile.
On le nomme Norclète.

LÉNOX.

A-t-elle, en son malheur,
Su le sort de Léar?

EDGARD.

Ah! c'est là sa douleur.
L'ingrate Volnérille, impunément cruelle,
Tandis que son époux est occupé loin d'elle,
De mépris, de dégoûts, d'outrages ténébreux
Abreuve goutte à goutte un vieillard malheureux,
Insulte à ses soupirs, à sa douleur timide,
Goûte en paix les horreurs de ce long parricide,
Et ne se souvient plus, assise au rang des rois,
Que Léar fut son père, et lui céda ses droits.

ACTE I, SCÈNE IV.

Elle ose l'accuser, pour couvrir ses injures,
D'aigrir les mécontents par de secrets murmures,
D'armer leur intérêt, d'exciter leur desir
A lui rendre un pouvoir qu'il cherche à ressaisir.
Le palais cependant, à ses maitres docile,
L'accable sans pitié de son dédain servile.
Et moi, murmurant seul, dans mon cœur indigné,
Je plaignais un vieillard, un père abandonné,
Oublié de son sang, de sa cour et du monde.
Témoin de ses malheurs, j'en instruisis Helmonde;
Tu conçois, cher Lénox, qu'en mes tristes récits,
Des tableaux si cruels devaient être adoucis.
Helmonde, en m'écoutant, semblait fixer son père.
Je la vis, immobile, et frémir, et se taire;
Loin des cruels humains, on eût dit que les dieux,
Au fond d'un antre, exprès, la cachaient à leurs yeux.
Tout semblait consacrer, par je ne sais quels charmes,
Le rocher, les roseaux, confidents de ses larmes,
Son humble vêtement dont la simplicité
Dérobait sa naissance, et non pas sa beauté.
Quelquefois, au travers de sa douleur touchante,
Un souris s'égarait sur sa bouche innocente :
Ses yeux baignés de pleurs et son front abattu
Peignaient le désespoir de la douce vertu.
Que sa douleur encore embellissait leurs charmes!

Mon frère, que devins-je à l'aspect de ses larmes !
J'excitai sa vengeance. A ses ordres soumis,
Je parlai, je courus, j'assemblai des amis.
« Anglais, leur ai-je dit, un monstre plein de rage
« Appesantit sur nous le plus vil esclavage,
« Irrite avec plaisir notre juste fureur,
« Et la haine privée, et la publique horreur :
« Tout son règne odieux n'est qu'un tissu de crimes :
« Comptez, si vous pouvez, les noms de ses victimes.
« L'impitoyable Oswald, ce sinistre étranger,
« Aiguise le poignard qui va nous égorger.
« Cet obscur assassin, n'ayant dans sa misère
« Aucun nœud qui l'enchaîne, aucun bien qu'il espère,
« Attend tout de son maître, et n'a point d'autre appui
« Que le métier sanglant qu'il exerce pour lui.
« Jusqu'à ce jour, du moins, sa lâche obéissance
« Lui vendait loin de nous son bras et son silence ;
« Mais il doit arriver, il doit dans ce palais
« Montrer bientôt un front chargé de ses forfaits ;
« La mort suivra ses pas. Ce tigre qu'on abhorre
« De son regard déjà nous marque et nous dévore.
« Pâlirons-nous toujours sous des couteaux sanglants ?
« Depuis quand les Anglais souffrent-ils des tyrans ? »
Je leur propose alors d'attaquer Cornouailles,
De forcer ce cruel jusque dans ses murailles,

ACTE I, SCÈNE IV.

De l'écraser du poids de son sceptre d'airain,
Et de rendre à Léar le nom de souverain.
Ils applaudissent tous. Ici, dans ce bois sombre,
Je les ai dispersés pour mieux cacher leur nombre :
Près de moi cette nuit leurs chefs vont s'assembler :
Pour frapper ce grand coup, nous allons tout régler.
Je me déclare alors, et je marche à leur tête.

LÉNOX.

C'en est fait, je te suis, je pars ! rien ne m'arrête.

EDGARD.

Mon père nous attend. Songes-tu bien...?

LÉNOX.

Je veux
Les voir, m'armer, combattre, et mourir avec eux.

EDGARD.

J'entends du bruit. On vient. Juste ciel ! c'est mon père.
Tu connais sa valeur; Helmonde lui fut chère.
Cachons-lui des projets qu'il voudrait partager,
Et pour nous seuls au moins réservons le danger.

SCÈNE V.

EDGARD, LÉNOX, LE COMTE DE KENT.

LE COMTE.
Suivez-moi, mes enfants. Ma triste expérience
Ne m'alarmait que trop sur votre longue absence.
J'ai craint que loin de moi quelque indigne raison
N'écartât pour jamais l'espoir de ma maison.
Je viens pour vous chercher. C'est sur votre tendresse
Que Kent avec plaisir appuya sa vieillesse.
Ces paternelles mains, dans mon humble séjour,
Ne vous ont point formés pour les mœurs de la cour :
Rentrons dans nos déserts, où la vertu ternie
Ne frissonna jamais devant la calomnie.
Partons, mon cher Edgard.

EDGARD. (à part.)
Hélas! mon père!... Ah, dieux!

LE COMTE.
Quel indigne lien vous enchaîne en ces lieux?

EDGARD.
Edgard, auprès de vous, pour vous seul voudrait vivre.
Je n'ose m'expliquer... mais je ne puis vous suivre.

ACTE I, SCÈNE V.

LE COMTE.

Ingrat, c'en est assez. Toi, Lénox, suis mes pas.

LÉNOX.

Mon frère a ses desseins; je ne le quitte pas.

LE COMTE.

(à Lénox.) (à Edgard.)
Qu'entends-je!... Et ces desseins, quels sont-ils?

EDGARD.

O mon père!...

LE COMTE.

Va, je suis peu jaloux de percer ce mystère.
Je ne m'étonne plus de ces retardements
Qui trompaient de mon cœur les plus doux mouvements.
Mes vœux les rappelaient vers mes tristes demeures;
Je hâtais leur retour, et la fuite des heures.
De quels tourments, ô ciel! m'as-tu donc accablé!
J'ai langui dans l'exil, à la brigue immolé;
Et lorsqu'enfin des ans les ennuis m'environnent,
Ce sont mes propres fils, mes fils qui m'abandonnent.
Je vais donc loin de vous mourir dans les regrets.
Était-ce là, cruels, le prix de mes bienfaits?
Un espoir vient de luire à votre ame inquiète:
Qui sait dans quel péril ce vain espoir vous jette?

(à Lénox.)
Mon fils, va, ne crains rien, tu peux me confier
Le projet où ton frère osa t'associer.
Si l'honneur vous l'inspire...

LÉNOX.
Hé bien?

EDGARD.
Arrête.

LE COMTE.
Achève.

LÉNOX.
Que faire, ô ciel!

LE COMTE.
Poursuis.

EDGARD.
Tout mon cœur se soulève.
(à Lénox, en lui montrant le comte.)
Regarde en quels périls un mot va le plonger.

LE COMTE.
N'importe.

EDGARD.
Ils sont affreux.

LE COMTE.
Je veux les partager.

EDGARD.

Dans notre résistance unissons-nous, mon frère ;
Et craignons d'exposer une tête si chère.

LE COMTE.

Non, non, je ne suis point trompé par ce détour.
Les desseins généreux ne craignent point le jour.
Demande à tes aïeux, à ces guerriers célèbres,
S'ils dérobaient les leurs dans la nuit des ténèbres.
Pour venger l'innocence et sauver la vertu,
C'est toujours en champ clos qu'ils ont tous combattu.
Ils voulaient des témoins, et toi, tu les redoutes :
Mon fils ne marche pas dans de si nobles routes.
Car, qui m'assurera si, troublant mon repos,
Tes projets ignorés ne sont pas des complots,
Si tu n'en seras pas la première victime,
S'ils ne respirent pas et l'audace et le crime,
Et si leur fruit honteux, par un mortel affront,
Ne va pas avilir et ma race et mon front?

EDGARD.

Eh! c'est mon père, ô ciel! qui me fait cette injure!
Votre nom s'en indigne, et ma gloire en murmure.
Mais je suis votre exemple, et c'est sur vos leçons
Que j'appris à braver les injustes soupçons.
Ne me reprochez pas un coupable mystère :
Hé! puis-je à mes périls associer mon père?

J'imiterai si bien nos illustres aïeux,
Qu'à mon tour sur Edgard j'attacherai leurs yeux.
En expirant du moins nous nous ferons connaître,
Mais avec tant d'éclat, qu'on vous verra peut-être
Porter vous-même envie à des trépas si beaux,
Et de pleurs d'alégresse arroser nos tombeaux.
Que dis-je? Dans vos bras (tout m'invite à le croire)
Nous reviendrons bientôt jouir de notre gloire.
Heureux alors tous trois...

LE COMTE.

Tes vœux sont superflus:
Ces bras, ces bras pour toi ne se rouvriront plus.
Embrassez-moi, cruels.

LÉNOX.

Ce pardon me rassure.

LE COMTE.

Est-il en mon pouvoir d'étouffer la nature?
Ciel, qui sais leurs desseins, daigne les protéger!
Je vais trembler pour vous.

EDGARD.

Je crains peu le danger.
Allons, mon frère, allons; j'ai besoin de ton zèle:
Marchons où mes serments, où la vertu m'appelle.

(Edgard sort avec Lénox.)

SCÈNE VI.

Le comte de KENT, seul.

Ils me laissent, hélas! Lénox m'eût obéi,
Si son frère à l'instant ne l'eût pas affermi.
Comme il m'a résisté! Pourtant, je le confesse,
J'ai d'un fils dans son cœur reconnu la tendresse.
Ils m'aiment. Je les plains de leur témérité :
Mais toujours vers l'excès cet âge est emporté.
Telle est donc l'infortune et le destin des pères,
Que ce titre en tout temps produisit leurs misères,
Et que de leurs enfants, s'ils sont nés généreux,
La vertu les accable et pèse encor sur eux !

SCÈNE VII.

Le comte de KENT, le duc d'ALBANIE.

LE DUC.

Comte, le roi Léar (j'en reçois la nouvelle)
A quitté Volnérille, et s'est éloigné d'elle :
J'en ignore la cause : on ne m'informe pas
Vers quels lieux dans sa fuite il a tourné ses pas.

Je connais trop pour lui votre amitié fidèle,
Pour n'en pas dans l'instant avertir votre zèle.

LE COMTE.

Quel motif de sa fille a pu le séparer?

LE DUC.

On dit que sa raison commence à s'égarer.
Souvent de notre esprit la honteuse faiblesse
Est le fruit malheureux de l'extrême vieillesse.

LE COMTE.

Il gémit dès long-temps sous le poids de ses jours.

LE DUC.

On croit qu'enfin la mort va terminer leur cours.

LE COMTE.

Je ne le plaindrai point.

LE DUC.

A cette tête auguste,
Cher comte, nous prenons l'intérêt le plus juste :
Ne partons pas encore.

LE COMTE.

Allons, j'attends ici
Que son malheureux sort soit du moins éclairci.

FIN DU PREMIER ACTE.

ACTE SECOND.

SCÈNE I.

Le comte de KENT, seul.

Quoi! Léar tout-à-coup a quitté Volnérille!
Il vient de s'échapper du palais de sa fille!
Quel est donc son espoir, et que faut-il penser?
Sur ses cheveux blanchis les ans doivent peser.
Dieux! s'il allait sentir, dans sa vieillesse extrème,
La nudité d'un front privé du diadème!
O trop funeste excès! Ses aveugles bontés
Ont produit ses erreurs et ses calamités.
N'importe, c'est un père, et ses maux sont les nôtres.
Hélas! il a cru voir ses vertus dans les autres.
O malheureux Léar! puissent de tes bienfaits
Tes enfants si chéris ne te punir jamais!

SCÈNE II.

Le comte de KENT, VOLWICK.

VOLWICK.

Seigneur, dans ce moment, un vieillard déplorable
Que la crainte, la honte, et la misère accable,
Attendant sous ces murs le retour de la nuit,
Vient enfin d'implorer ma main qui l'a conduit.
En parlant de son sort, votre nom qui le touche,
Deux fois avec tendresse est sorti de sa bouche.
Instruit que dans ces lieux il pourrait vous revoir,
Une douce espérance a paru l'émouvoir :
Il voudrait vous parler.

LE COMTE.
Quel est-il ?

VOLWICK.
Je l'ignore.
Ses bras pressent son sein que le chagrin dévore.
Au froid dur et cruel dont ses sens sont glacés,
Il joint le froid des ans sur sa tête amassés.
Caché sous des lambeaux, un reste de richesse

ACTE II, SCÈNE II.

Semble encor de son rang accuser la noblesse.
On lit avec pitié ses naïves douleurs
Dans ses yeux affaiblis et creusés par les pleurs.
Il disait, «Mes enfants!» Les dieux, qu'il nous rappelle,
Ont peint dans tous ses traits la bonté paternelle.
J'ai cru qu'en rougissant, par ce muet discours,
Sa pauvreté timide implorait mon secours.
A pas silencieux, sous ce portique sombre,
Troublé, couvrant sa tête, il s'est glissé dans l'ombre.
Il est là.

LE COMTE.

Qu'il paraisse.

SCÈNE III.

LE COMTE DE KENT, VOLWIC, LÉAR.

VOLWICK, à Léar qu'il introduit.

Oui, vous pouvez entrer.

(Il sort)

SCÈNE IV.

Le comte, LÉAR.

LE COMTE, à part, en regardant Léar.
Son œil ne me voit point et paraît s'égarer.
(Il recule; et, plein de surprise et de compassion, il observe Léar dans un silence immobile.)

LÉAR, promenant un regard vague autour de lui.
Je n'aperçois pas Kent. Il plaindra ma misère;
Il est né généreux : je le crois... Ciel! un père!
Des monstres dévorants sont entrés dans mon sein.
Quoi! ma fille! mon sang!... couronné par ma main!
Oh! ma raison s'enfuit à cette horrible idée!
Léar, tu n'es plus rien; ta puissance est cédée;
Tu te repens trop tard... Sous quels traits odieux
La perfide peignait l'innocence à mes yeux!
Avec quel art sa voix m'entraînait vers l'abyme!
J'ai proscrit la vertu pour couronner le crime.
Helmonde, tu m'aimais!... Je sens deux traits brûlants
S'enfoncer dans mon cœur; mes remords, mes enfans.
(avec un regard toujours vague.)
Kent n'est pas dans ces lieux!

ACTE II, SCÈNE IV.

LE COMTE, se jetant aux pieds de Léar.
 O mon prince! ô mon maître!
LÉAR.
Je revois mon ami. Peux-tu me reconnaître?
LE COMTE.
Ah! puisqu'à moi, seigneur, vous daignez recourir,
Kent ne vous quitte plus; Kent est prêt à mourir.
LÉAR.
Tu déchires mon cœur.
LE COMTE.
 Séchez, séchez vos larmes.
LÉAR.
Tu me l'avais prédit; j'ai blâmé tes alarmes;
J'ai ri de tes conseils: mon sort s'est accompli.
Ce front, par la couronne autrefois ennobli,
Tu le revois honteux, souillé, couvert d'outrages.
Sans suite, sans honneur, privé des avantages
Dont tout vieillard obscur jouit à son foyer,
Sous l'horreur du mépris il m'a fallu ployer.
Mon âge et mes bienfaits, rien n'a touché ma fille.
Dieux, punissez un jour l'ingrate Volnérille!
Tandis que son palais brillant, tumultueux,
Retentissait du bruit des festins somptueux;
Tandis qu'avec éclat, sous des voûtes pompeuses,
S'élevaient des concerts les voix harmonieuses,

Seul, et dans l'ombre assis, confus, humilié,
Je mangeais, en pleurant, le pain de la pitié :
Encor me fallait-il cacher souvent mes larmes.
Pour ses barbares yeux ma peine avait des charmes.
Ce monstre avec plaisir préparait le poison;
Elle irritait mes maux pour troubler ma raison;
Payait les ris moqueurs d'une insolente troupe.
J'ai bu le désespoir dans cette horrible coupe.
Enfin de son palais je me suis échappé ;
Mais d'un coup plus cruel je fus bientôt frappé.
Dans de vastes forêts, seul sous leur nuit profonde,
Le remords m'apporta le souvenir d'Helmonde.
J'observais tous les lieux, caverne, antre, rocher,
Où quelque dieu peut-être aurait pu la cacher.
Hélas! je me peignais ses vertus et ses charmes,
La candeur de ses traits, la douceur de ses larmes,
Son noble désespoir, lorsque, dans ses adieux,
Ses yeux chargés de pleurs cherchaient toujours mes
 yeux.
« Mon père, disait-elle, ô mon auguste père,
« Faut-il qu'à votre cœur je devienne étrangère! »
Et j'ai pu la maudire! et j'ai pu la chasser!
Voilà, voilà le trait dont je me sens percer :
Mes malheurs ne sont rien. Ciel, arme ta vengeance!
J'ai plongé le poignard au sein de l'innocence:

ACTE II SCÈNE IV.

Mes bienfaits ont toujours cherché mes ennemis,
Et mon sort fut toujours d'accabler mes amis.
O supplice! ô douleur! Cher Kent, je t'en conjure,
Apaise, en m'immolant, les dieux et la nature.
Presse-les de m'ôter, par de soudains transports,
En troublant ma raison, l'horreur de mes remords.

LE COMTE.

Hélas! qu'un pareil vœu jamais ne s'accomplisse!
Mais tâchez d'assoupir cet éternel supplice;
Peut-être la douleur altérant votre esprit...

LÉAR.

Calme donc dans mon cœur le poison qui l'aigrit.
J'ai toujours devant moi ma détestable fille;
A mes regards trompés tout devient Volnérille.
Je crois alors sentir dans mon flanc déchiré
Le poignard qu'une ingrate y retourne à son gré.
Souvent, ma chère Helmonde, à travers un nuage,
Semble m'offrir de loin sa douce et tendre image.
J'approche; et son aspect, dans ma cruelle erreur,
Me fait rougir de honte, et frémir de terreur.

LE COMTE.

Ah! ne redoutez pas sa vue ou sa vengeance.

LÉAR.

J'ai tout fait pour sa sœur; tu vois ma récompense.
Si Volnérille ainsi reconnut ma bonté,

Qu'attendrai-je d'Helmonde après ma cruauté?
Son ame a dû s'aigrir au sein de la misère;
J'aurai dénaturé cet heureux caractère.
O fardeau trop pesant pour mon cœur abattu!
J'ai donc commis le crime, et détruit la vertu!
La honte, la douleur, le remords, tout m'égare.
S'il faut, hélas! s'il faut que je te le déclare,
Mon ami, mon cher Kent... le dirai-je?... Oui, je crois
Que déja mon esprit s'est troublé quelquefois.

LE COMTE.

Non, sa clarté toujours est trop vive et trop pure...

LÉAR.

Ah! c'est là, mon cher Kent, c'est là qu'est ma blessure.
Je n'en guérirai pas. Je prévois...

LE COMTE.

 Quel soupçon!

LÉAR.

Le malheur tôt ou tard éteindra ma raison.

LE COMTE.

N'exposez pas du moins un si noble avantage.
Pour être malheureux, êtes-vous sans courage?
Les piéges des méchants vous ont enveloppé;
Mais c'est le sort d'un roi d'être souvent trompé.
Laissez, laissez aux dieux, amis de l'innocence,
Le soin de réveiller, de mûrir leur vengeance.

ACTE II, SCÈNE IV.

Votre sang vous poursuit dans vos propres états :
Depuis quand les enfants ne sont-ils plus ingrats ?
Avez-vous dû compter sur un amour frivole
Qui nous flatte un moment, et pour jamais s'envole,
Qui, sur le moindre appât de plaisir et d'honneur...?

LÉAR.

Quoi! tes enfants, cher Kent, ont détruit ton bonheur!

LE COMTE.

Du bonheur! du bonheur! En est-il sur la terre ?
Qui ne veut point souffrir, doit trembler d'être père.
Hélas! j'avais deux fils. Ils ont trompé mes vœux :
Je ne sais quel projet les a séduits tous deux ;
Jusques à leurs vertus, tout me devient contraire.
Encor, dans mes chagrins, s'il me restait leur mère !
Mon roi, m'en croirez-vous, ayons dans la douleur
La fermeté de l'homme et celle du malheur.
Dans les modestes champs, laissés par mes ancêtres,
Fuyons l'indigne aspect des ingrats et des traîtres :
Leur asile innocent convient aux cœurs blessés ;
Leur sol pour deux vieillards sera fertile assez.
Là, rien n'est imposteur. La terre avec usure,
Par des trésors certains, nous paiera sa culture.
Ce bras, nerveux encore, est propre à l'entr'ouvrir ;
Il combattit pour vous, il saura vous nourrir.
Le toit de mes aïeux, leur antique héritage,

Si vous y consentez, voilà notre partage.
<center>LÉAR.</center>
Oui, cher Kent, contre moi je devrais m'indigner,
Si ton offre un moment avait pu m'étonner;
Mais (je t'ouvre mon cœur), quand je perds Voluérille,
Régane dans ces lieux m'offre encore une fille.
Il est vrai qu'alarmé par mon premier malheur,
J'ai craint de la trouver trop semblable à sa sœur :
Voilà par quel motif, injurieux peut-être,
Je me suis devant elle abstenu de paraître;
Mais j'ai senti mon ame, et même ma raison,
Désavouer bientôt ce pénible soupçon.
Régane ne vient point (ami, tu peux m'en croire)
Sous des traits odieux s'offrir à ma mémoire.
Je n'ai point remarqué, dans ses plus jeunes ans,
Qu'elle annonçât dès-lors de coupables penchants.
Pourquoi n'en pas goûter le favorable augure?
Tout mon sang n'est pas sourd au cri de la nature.
<center>LE COMTE.</center>
Seigneur...
<center>LÉAR.</center>
Je le sais trop, Léar est malheureux;
Mais les destins toujours ne sont pas rigoureux.
De mes filles, hélas ! quand l'une me déteste,
Il est bien juste, ami, que l'autre au moins me reste.

Que veux-tu, mon cher Kent? Pardonne à mes vieux ans;
Je cherche encor, je cherche à trouver des enfants;
Sur le bord du tombeau leur présence m'est chère;
J'aime à me voir en eux; j'ai besoin d'être père :
Excuse ma faiblesse.

LE COMTE.

Hé bien! seigneur, du moins,
Pour n'être pas trompés, employons tous nos soins.
Sorti d'un piége affreux, tremblez, dans votre fille;
Tremblez de rencontrer une autre Volnérille.
Je ne sais, mais mon cœur ne se rassure pas.
Avant d'être éclairci, ne suivez point mes pas.
S'il vous reste en ces lieux un seul sujet fidèle,
Je saurai le trouver, interroger son zèle.
Adieu. Daignez m'attendre; et bientôt je revien,
Si je puis obtenir cet utile entretien.

(Il sort.)

SCÈNE V.

LÉAR, seul.

Non : le sort à mes vœux ne sera plus rebelle,
Puisqu'il vient de me rendre un ami si fidèle.

Régane, en me gardant des sentiments plus doux,
Les aura fait passer au cœur de son époux.
L'homme est compatissant, il n'est point né barbare;
De monstres, grace au ciel, la nature est avare.
O dieux ! de quels transports dans ses bras animé,
Je vais goûter enfin le bonheur d'être aimé !
Ma fille, plus ta sœur outragea la nature,
Plus tes soins consolants vont charmer ma blessure.
Va, lorsque dans ton sein je vole avec ardeur,
Je ne viens point chercher le sceptre et la grandeur;
Ce n'est pas là le bien pour qui mon cœur soupire :
Je cherche des enfants, et non pas un empire.
Dans mes plus grands ennuis, je n'ai point regretté
L'appareil et les droits du rang que j'ai quitté :
Oui, Régane, à mes yeux sa pompe est étrangère;
J'ai cessé d'être roi, mais non pas d'être père.
Ce nom, ce nom lui seul...

SCÈNE VI.

LÉAR, RÉGANE, LE DUC DE CORNOUAILLES, LE DUC D'ALBANIE, GARDES DU DUC DE CORNOUAILLES, GARDES DU DUC D'ALBANIE.

RÉGANE, à Léar.

Vous, seigneur, en ces lieux !
Auriez-vous craint d'abord de paraître à nos yeux ?
Pourquoi courir chez Kent ? On vient de m'en instruire,
Et soudain dans vos bras...

LÉAR.

M'y voilà, je respire.
Ma fille, ah ! laisse-moi, dans nos embrassements,
Goûter les doux transports de ces heureux moments.
Combien j'ai desiré de jouir de ta vue !

LE DUC DE CORNOUAILLES.

Je partage, seigneur, cette joie imprévue.
Couronné par vos mains, chargé de vos bienfaits,
Leur mémoire en mon cœur ne s'éteindra jamais :
Que mon sang s'y tarisse, avant qu'il les oublie !

LÉAR, au duc d'Albanie.

Vous, duc, soyez content; votre attente est remplie.
Vous ne reverrez plus, à votre heureux retour,
Un vieillard importun fatiguer votre cour.
Votre docile épouse, à vos ordres fidèle,
Vient de vous affranchir de ma plainte éternelle:
Ils ont été suivis; et jamais un époux
Ne fut, quoique de loin, mieux obéi que vous.

LE DUC D'ALBANIE.

Quelle horreur! Ainsi donc mon épouse cruelle
Me peignait comme un monstre aussi barbare qu'elle!
Je passais pour ingrat! Seigneur, c'est dans ma cour
Que je veux hautement vous marquer mon amour,
Et, tombant à vos pieds jusques en sa présence,
Confondre ses mépris par mon obéissance.
Oubliez le passé, revenez près de nous.
Je demande sa grace, et l'implore à genoux.

LÉAR.

Que votre noble cœur conçoit mal mon injure!
Duc, je croirais moi-même outrager la nature,
Si je pouvais jamais, sous un nouvel affront,
Dans son palais indigne aller courber mon front.
Où croyez-vous des dieux que la majesté sainte,
Pour se rendre visible, ait gravé son empreinte,
Si les traits paternels n'offrent pas à-la-fois

ACTE II, SCÈNE VI.

Leur sagesse, leurs soins, leur puissance, leurs droits,
Leur bonté, dont j'ai fait un si funeste usage?
Quoi! joindre la noirceur, l'artifice à la rage!
(à Régane, croyant voir Volnérille, avec un air d'égarement commencé.)
Ainsi, faisant parler les ordres d'un époux,
Tu m'accablais, barbare, en dérobant tes coups!

RÉGANE.

Seigneur, vous vous trompez; jugez mieux votre fille:
Je suis, je suis Régane, et non pas Volnérille.

LE DUC D'ALBANIE, bas à Régane.

Sa raison s'est troublée; il se méprend.

RÉGANE.

Hélas!
Ces mains ne vous ont point chassé de mes états.

LÉAR.

Qu'ai-je entendu! Chasser! A-t-on vu sur la terre
Des enfants, même ingrats, oser chasser leur père?
Chasser! Ce crime affreux, avec ton air soumis,
Tes outrages cachés sans éclat l'ont commis.
Eh! dis-moi, tes états, d'où les tiens-tu, perfide?
J'en ai comblé trop tôt ton espérance avide.
Réponds: quels sont tes droits? Quel mérite avais-tu?
Celui de me tromper par ta fausse vertu,
De noircir dans ta sœur la timide innocence,

Contre elle, par degrés, d'attiser ma vengeance.
Que sont donc devenus ces fastueux serments
Qui m'avaient tant promis les plus doux sentiments,
Des respects si profonds, une amitié si tendre?
Tu m'as puni bientôt d'avoir pu les entendre :
Mes chagrins m'ont appris qu'un père infortuné
N'est qu'un fardeau pesant, quand il a tout donné.
Les larmes d'un vieillard, souffert par indulgence,
Peuvent mouiller la terre, et s'y perdre en silence.
Tu ne t'attendais pas que, pour te démentir,

(en montrant le duc d'Albanie.)

La vérité sitôt de son cœur dût sortir.
Oui, duc, de ma pitié je ne puis me défendre :
Qu'avais-tu fait aux dieux, pour devenir mon gendre!
Hélas ! en t'unissant à ce tigre inhumain,
J'ai placé dans ton lit un poignard sur ton sein.
Ai-je pu mettre au jour cette exécrable fille?

RÉGANE.

Ainsi votre œil trompé voit toujours Volnérille !
Vos maux dans cette erreur viennent de vous plonger.

LÉAR, revenant à lui.

Ah, pardonne ! A ce point j'aurais pu t'outrager!
Je t'aurais confondue avec cette furie !
Tu le vois, ma raison déjà s'est affaiblie.

ACTE II, SCÈNE VI.

(mettant la main sur son cœur.)..
Si je la perds bientôt, c'est de là, je le sens,
Que l'orage naîtra pour troubler tous mes sens.

SCÈNE VII.

LÉAR, RÉGANE, LE DUC DE CORNOUAILLES, LE DUC D'ALBANIE, GARDES DU DUC DE CORNOUAILLES, GARDES DU DUC D'ALBANIE, LE COMTE DE KENT.

LE COMTE.
(à part.) (à Léar.)
Volwick m'a tout appris. Non, tu n'as plus de fille.
Ce palais est pour toi tout plein de Volnérille.
(montrant le duc de Cornouailles.)
Régane est digne en tout de ce monstre odieux.
Tu cherchais la vertu ; le crime est en ces lieux.

LE DUC DE CORNOUAILLES, en montrant le comte de Kent.

Qu'on le charge de fers.

LE DUC D'ALBANIE, au duc de Cornouailles.
 Pourquoi lui faire outrage ?
Vous devez honorer son zèle et son courage.

Je défendrai Léar.

LÉAR.

Non, non, je ne veux pas
D'une guerre intestine embraser vos états.

(au duc d'Albanie.) (à Régane et au duc de Cornouailles.)

Mon ami, je te plains. Et vous, enfants perfides,
Unissez dans mes mains vos deux mains parricides.

(Il saisit leurs mains et les joint l'une dans l'autre.)

Non, je ne cherche plus à me venger de vous.

(au duc de Cornouailles, (à Régane, en lui montrant
en lui montrant Régane.) le duc de Cornouailles.)

Duc, voilà ton épouse. Et voilà ton époux.

RÉGANE.

Qu'entends-je?

LÉAR.

O toi, nature, écoute ma prière!
Redoutable nature, entends la voix d'un père!
A ce couple inhumain si jamais ta bonté
Réservait les présents de la fécondité,
Si leur hymen devait, fidèle à tes promesses,
D'un enfant à ce monstre accorder les caresses,
Trompe, trompe ses vœux, et suspends ton dessein ;
Sèches-en l'espérance et le fruit dans son sein :
Ou plutôt, pour former des ingrats dignes d'elle,
Exauce en ta fureur les vœux de la cruelle!

ACTE II, SCÈNE VII.

Que ton instinct vengeur lui fasse idolâtrer
Un fils qui s'étudie à la désespérer,
Qui tourne en ris moqueurs les soins de sa tendresse,
Qui hâte sur son front les traits de la vieillesse,
Qui la traîne au tombeau par de longues douleurs ;
Et qu'alors elle apprenne, en dévorant ses pleurs,
Qu'un serpent irrité, dans sa morsure horrible,
Lance un dard moins aigu, moins brûlant, moins sensible,
Que le supplice affreux d'avoir pu mettre au jour
Des enfants scélérats qui trompent notre amour !

(au comte.)
C'en est fait, mon ami, j'ai cessé d'être père.

RÉGANE.

Seigneur!...

LÉAR.

Sortez.

LE DUC D'ALBANIE.

Seigneur!...

LÉAR.

Sortez.

LE DUC D'ALBANIE.

Quelle colère!

LE DUC DE CORNOUAILLES.

Duc, nous apaiserons ce transport furieux.

LÉAR.
Ingrats, je vous maudis, et voilà mes adieux.

(Ils sortent tous, excepté Léar et le comte.)

SCÈNE VIII.

LÉAR, LE COMTE DE KENT.

LÉAR.
Soutiens-moi, mon ami, je sens que je succombe.
LE COMTE.
Ah! ce dernier malheur va vous ouvrir la tombe!
LÉAR.
Et tu me plains!
LE COMTE.
Hélas!
LÉAR.
Cache-moi ces douleurs.
L'œil de l'homme, cher Kent, n'est pas fait pour les pleurs.
Moi, m'entends-tu gémir?

SCÈNE IX.

LÉAR, LE COMTE DE KENT, VOLWICK.

LE COMTE, à Volwick.
 Que viens-tu nous apprendre?
VOLWICK.
Ah! mes larmes, seigneur, se font assez entendre!
Enfin leur barbarie a comblé leurs forfaits:
Il vous faut dans l'instant sortir de ce palais.
LE COMTE.
Quoi! dans l'instant! La nuit!
VOLWICK.
 Le plus terrible orage
Qui jamais dans les airs ait déployé sa rage,
Répand sur la nature et l'horreur et l'effroi.
LE COMTE.
La nuit!
VOLWICK, à voix basse.
Partez, seigneur, partez; sauvez le roi.
LE COMTE.
Ami, je te comprends.

VOLWICK.

Fuyez; le fer s'apprête.

LÉAR, avec joie et d'un air égaré.

Je sens qu'avec plaisir je verrai la tempête.

(On voit un éclair.)

L'éclair brille : marchons.

(au comte.)

Tu ne me quittes pas?

LE COMTE.

Jusqu'au dernier soupir j'accompagne vos pas.

(Volwick sort d'un côté; Léar et le comte de Kent sortent de l'autre.)

FIN DU SECOND ACTE.

ACTE TROISIÈME.

Le théâtre représente une forêt hérissée de rochers ; dans le fond, une caverne, auprès de laquelle est un vieux chêne. Il est nuit. Le temps est disposé à un orage épouvantable.

SCÈNE I.

EDGARD, LÉNOX, un principal conjuré, une partie des conjurés ou soldats d'Edgard.

EDGARD.
(aux conjurés.) (montrant Lénox.)

Amis, oui, ce guerrier, c'est Lénox, c'est mon frère ;
Il aspire au bonheur de venger l'Angleterre.
Le sang l'unit à moi, l'honneur l'unit à vous,
Et son bras s'applaudit de combattre avec nous.

Je vous l'avais prédit : Oswald vient de paraître ;
Il n'a qu'un seul moment entretenu son maître :
Le tyran l'a soudain chargé d'ordres secrets ;
Et c'est vous dire assez qu'il dicta des forfaits.
Mais n'admirez-vous point comment, parmi ces
　　roches,
Ces forêts, ces torrents, nous cachant ses approches,
Cornouailles lui-même est venu nous chercher ?
Amis, le péril presse ; il est temps d'y marcher.
Ah ! qui n'avouerait pas notre juste furie ?
Nous perdons un tyran, nous sauvons la patrie ;
Nous replaçons au trône un prince infortuné,
Qu'à des pleurs dès long-temps sa fille a condamné.

LE PRINCIPAL CONJURÉ.

Quel destin pour un roi ! quel tourment pour un père !

EDGARD.

Ce n'est point ce tourment qui seul le désespère.

LE PRINCIPAL CONJURÉ.

Helmonde est trop vengée.

EDGARD.

　　　　　　　　　Hélas ! sur ses malheurs
Helmonde est la première à répandre des pleurs.
Mais il est temps, amis, d'éclaircir ce mystère.
C'est moi qui dans ces bois, respectant sa misère,
L'ai confiée aux soins d'un vieillard ignoré

ACTE III, SCÈNE I.

Qui cherche en vain le nom d'un objet si sacré.
Je n'ai point jusqu'ici voulu vous parler d'elle :
L'amour seul du pays enflamma votre zèle.
Mais ses pleurs, je l'avoue, avaient mis dans mon sein
Et le germe et l'ardeur de mon noble dessein :
Enfin, c'est elle ici dont le vœu nous rassemble.
Il n'a point fallu d'art pour nous unir ensemble :
Nous nous cherchions l'un l'autre; et ce concert si grand
Est un présage heureux de la mort d'un tyran.
Ces forêts, cette nuit, ce ciel, tout nous seconde.
Nous combattrons. Pour qui? pour Léar, pour Helmonde.
Est-il quelqu'un de nous qui dans un tel danger
Ne croie avoir son père ou sa sœur à venger?
Grands dieux! en ce moment Léar verse des larmes.
Défendez votre cause, en protégeant nos armes!
Nos jeunes cœurs sont purs; nos bras vous sont soumis:
Daignez les employer contre vos ennemis!
C'est vous, c'est un vieillard, la beauté, qu'on opprime.
Le fer est préparé; livrez-nous la victime :
Et, s'il nous faut mourir, que nos pères jaloux
Gravent sur nos tombeaux : « Ils sont dignes de nous. »

LE PRINCIPAL CONJURÉ.

Entre ses mains, amis, jurons d'être fidèle.

EDGARD.

Suspendez ces serments et ces marques de zèle.
Une autre a seule ici droit de les recevoir :
Cette autre, c'est Helmonde, et vous allez la voir.
Je m'en vais à l'instant vous la chercher moi-même.

(Il court au fond de la caverne.)

SCÈNE II.

LÉNOX, UN PRINCIPAL CONJURÉ, UNE PARTIE DES CONJURÉS OU SOLDATS D'EDGARD.

LÉNOX, en voyant Helmonde qui s'avance.

O prodige, ô vertu digne du diadème !
Oui, la terre et les cieux sont déclarés pour nous.

SCÈNE III.

LÉNOX, UN PRINCIPAL CONJURÉ, UNE PARTIE DES CONJURÉS OU SOLDATS D'EDGARD, EDGARD, HELMONDE.

EDGARD, amenant et montrant Helmonde.

Amis, voilà l'objet qui nous rassemble tous.

ACTE III, SCÈNE III.

Dans cet antre écarté cachant son sort funeste,
Elle a pleuré Léar : le ciel a fait le reste.

HELMONDE.

Mortels compatissants, daignent les justes dieux
Sur vos nobles projets fixer toujours les yeux !
Ils lisent dans mon ame abattue et flétrie ;
Ils savent si jamais les malheurs l'ont aigrie.
Mais pouvais-je oublier mon père dans les pleurs ?
Des ingrats tout-puissants sont bientôt oppresseurs.
Le ciel vous fit Anglais : vous avez pris les armes.
Je n'ai pour vous aider que des vœux et des larmes.
Faites régner mon père ; hélas ! qu'au lieu d'affront,
Le bandeau de vos rois brille encor sur son front !
Qu'à ses regards sur-tout je ne sois plus coupable !
Cependant si le ciel, plus doux, plus favorable,
Ne vous eût pas courbés sous un sceptre odieux,
Sans meurtres, sans combats, combien j'eusse aimé mieux,
Dans ces forêts cachée, heureuse en ma misère,

(en montrant la caverne.)

Offrir cet humble asile à mon vertueux père,
Consoler sa vieillesse, et, par de tendres pleurs,
Lui faire, entre mes bras, oublier ses malheurs !

EDGARD.

Reconnaissez Helmonde à ce noble langage.

Mais, madame, il est temps d'accepter notre hommage.
<center>(en mettant la main sur la garde de son épée.)</center>
Par ce fer, le premier, je jure à vos genoux...
<center>(les éclairs brillent, et le tonnerre gronde.)</center>
<center>LE PRINCIPAL CONJURÉ.</center>
Ciel! quel bruit! quels éclairs! Grands dieux, qu'annoncez-vous?
<center>LÉNOX.</center>
Est-ce un présage heureux? Que faut-il que je pense?
<center>EDGARD.</center>
C'est le ciel qui s'apprête à venger l'innocence.
Jurez tous par Léar de le proclamer roi,
De mourir pour Helmonde, ou de vaincre avec moi.
<center>(Il tire son épée.)</center>
<center>LE PRINCIPAL CONJURÉ, tirant aussi son épée :
tous les autres l'imitent.</center>
Nous le jurons.
<center>EDGARD.</center>
<center>Amis, la nuit sera terrible :</center>
Ce ciel sombre et vengeur, armé d'un feu visible,
Va d'un affreux tonnerre effrayer les humains.
Un autre aussi rapide est caché dans nos mains :
C'est ce fer; et marchons; mais, dans notre furie,
N'étendons point nos coups sur le duc d'Albanie;
Respectons ses vertus.

(aux conjurés, en montrant Lénox.)
>> Amis, suivez ses pas :
Le poste est important. Je ne tarderai pas
A rejoindre avec vous tout mon camp qui s'assemble ;
Et nous irons après vaincre ou mourir ensemble.

(Lénox sort avec tous les conjurés.)

SCÈNE IV.

EDGARD, HELMONDE.

HELMONDE.
Vous me quittez, Edgard !
EDGARD.
>> Puis-je trop tôt courir
Dans le champ glorieux que l'honneur va m'ouvrir ?
HELMONDE.
Le péril sera grand.
EDGARD.
>> Il m'en plaît davantage.
HELMONDE.
Que de sang, juste ciel ! va rougir ce rivage !
Tous vos braves amis...

EDGARD.

Leur sort sera trop doux
De songer en mourant qu'ils combattaient pour vous.
Bientôt Léar vengé par leur valeur guerrière...
Dieux! vous versez des pleurs!

HELMONDE.

Mon trop malheureux père,
Jusque dans ces forêts le bruit en a couru,
D'auprès de Volnérille, hélas! a disparu.

EDGARD.

(à part.) (à Helmonde.)
O ciel! N'en croyez pas ce qu'un vain bruit peut dire.

HELMONDE.

Eh! qui sait maintenant en quels lieux il respire,
S'il est vivant encor, si Régane à son tour
Ne l'a pas, sans pitié, chassé loin de sa cour.

(Grand bruit de tonnerre avec des éclairs.)

Si c'était là son sort, hélas! Tonnerre, arrête!
De Léar fugitif ne frappe point la tête!
N'oubliez pas, grands dieux, que ce prince autrefois,
Tandis qu'il a régné, fit respecter vos lois.
Sur un faible vieillard défendez aux orages,
Défendez aux hivers d'imprimer leurs outrages!
Assoupissez des vents l'épouvantable voix!
Je ne demande plus qu'il monte au rang des rois:

ACTE III, SCÈNE IV.

Qu'il vive, c'est assez! Vers sa fidèle Helmonde
Tournez, dans ces déserts, sa course vagabonde :
Pour lui faire oublier deux enfants trop ingrats,
Que je puisse un moment le serrer dans mes bras!
Je mourrai de plaisir, si je revois mon père.

EDGARD.

(Un grand coup de tonnerre avec des éclairs.)

Ah! le ciel aux humains a déclaré la guerre :
La terre est consternée et muette d'effroi.

HELMONDE.

Du moins, mon cher Edgard, vous êtes près de moi.
Ah! ne me quittez pas.

EDGARD.

Dans cette humble retraite,
Madame, un souterrain, sous sa voûte muette,
Pendant cette tempête, est propre à vous cacher :
La foudre et ses éclats n'en sauraient approcher :
Votre œil d'un ciel brûlant n'y verra plus la flamme.

HELMONDE.

Ah! je frémis, Edgard.

EDGARD.

Venez, rentrons, madame.
Que le tonnerre ébranle et la terre et les cieux :
Votre cœur est trop pur pour rien craindre des dieux.

(Ils se retirent dans la profondeur du souterrain.)

SCÈNE V.

LÉAR, seul.

(On le voit de très loin, à la lueur des éclairs, à travers
es arbres de la forêt, seul, égaré, et promenant sa vue
avec douleur et inquiétude.)

Je n'aperçois plus Kent. L'ombre épaisse et l'orage
Ont égaré mes pas dans ce désert sauvage.
Mon œil épouvanté le cherche... et je ne voi
Que ce ciel menaçant prêt à fondre sur moi.

(Le tonnerre éclate, les éclairs embrasent l'horizon, les
vents sifflent, la grêle tombe sur la tête chauve et nue
de Léar.)

Redoublez vos efforts, cieux, tonnerre, tempête !
Versez tous vos torrents, tous vos feux sur ma tête !
Je n'en murmure pas, je la livre à vos coups ;
Léar n'a point le droit de se plaindre de vous.
Exercez donc sur moi toute votre furie ;
Frappez ce corps mourant, cette tête flétrie,
Ce front mal défendu par quelques cheveux blancs

ACTE III, SCÈNE V.

Qu'au gré de leurs combats se disputent les vents :
N'y voyez plus la place où fut mon diadème.
Sans pouvoir de mon sort accuser que moi-même,
Me voici sous vos coups humblement incliné,
Dans ces vastes forêts sans guide abandonné,
Privé du tendre ami qui suivait ma misère,
Glacé par vos frimas, resté seul sur la terre,
Pauvre et faible vieillard, chassé de sa maison,
Dont les enfants ingrats ont troublé la raison.

SCÈNE VI.

LÉAR, LE COMTE DE KENT.

LE COMTE, *sortant d'entre les arbres.*

O mon prince !

LÉAR.

Cher comte !

LE COMTE.

Enfin, je vous retrouve.

LÉAR.

Nous voilà réunis.

LE COMTE, *à part.*

Quel destin il éprouve !

(haut.)
Ma voix vous appelait quand vos sens étonnés...
LÉAR.
Quelle nuit, mon cher Kent, pour les infortunés!
(en regardant la tempête.)
Quand le ciel est en feu, sous vos chastes asiles,
Dormez, cœurs innocents, soyez du moins tranquilles:
Mais vous sur-tout, tremblez au fond de vos palais,
Ingrats, à qui les dieux ne pardonnent jamais!
Parlez : entendez-vous ces accents redoutables,
Ces messagers de mort, tonnant sur les coupables?
Pour moi, j'ai la douceur, dans cet affreux danger,
Que le crime à mon cœur est du moins étranger;
On m'a fait plus de mal que je n'en ai pu faire.
LE COMTE.
Tâchons de découvrir quelque abri solitaire.
Ah! tous vos sens glacés...
LÉAR.
Cher ami, tu le vois,
La nature en fureur n'épargne point les rois.
LE COMTE.
Vous n'en faites que trop la dure expérience.
LÉAR.
J'apprends, par ma douleur, à plaindre l'indigence.
Hélas! à leur grandeur les rois trop attachés

Du sort des malheureux sont faiblement touchés.
Peut-être en ce moment quelque vieillard expire.
Combien d'infortunés, soumis à notre empire,
Réclament loin de nous la nature et nos soins !
J'ai peut-être moi-même oublié leurs besoins.

LE COMTE.

Non, vos peuples jamais n'ont senti la misère.

LÉAR.

Crois-tu qu'encor pour eux ma mémoire soit chère ?

LE COMTE.

Ils ne sont point ingrats.

LÉAR.

Mes enfants l'ont été.

LE COMTE.

Jamais leur nom par moi ne sera répété.

(La lueur des éclairs fait apercevoir la caverne au comte de Kent.)

C'est trop tarder : marchons... D'une voûte ignorée
Ces éclairs dans l'instant me découvrent l'entrée.
Ne la voyez-vous point ?

LÉAR.

Je ne l'aperçois pas.

LE COMTE.

Par pitié pour tous deux, venez, suivez mes pas.

LÉAR.

Tu le veux?

LE COMTE.

Avançons.

LÉAR, s'arrêtant tout-à-coup.

Cher comte, arrête, arrête!

LE COMTE.

Vos yeux ont assez vu cette horrible tempête:
Quel funeste plaisir pouvez-vous y trouver?

LÉAR.

Une autre dans mon sein va bientôt s'élever.

LE COMTE.

Seigneur, au nom des dieux, mon souverain, mon
 maître,
Le ciel de nos malheurs aura pitié peut-être:
Ne me résistez plus; hélas! dans ces forêts
Les monstres sont cachés sous leurs antres secrets:
Vous seul, de tant d'états, votre antique héritage,
N'aurez-vous pas du moins un asile en partage?
Entrons, seigneur, entrons sous cet obscur séjour.
Je vous tiens lieu de tout, d'amis, d'enfants, de cour:
C'est le sort de mon sang de vous être fidèle:
Faut-il que par des pleurs je vous prouve mon zèle?
Faut-il que, me jetant à vos sacrés genoux?...

LÉAR.

Ah! tu brises mon cœur.

SCÈNE VII.

LÉAR, LE COMTE DE KENT, NORCLÈTE.

NORCLÈTE.
Qui s'approche?
LE COMTE.
C'est nous:
Errants dans ces forêts, nous cherchons un asile.
NORCLÈTE.
Cet humble souterrain vous offre un toit tranquille.
Poursuivrait-on vos jours?
LÉAR.
Quoi! tu ne le sais pas!
On ne voit plus par-tout que des enfants ingrats.
NORCLÈTE.
Ils n'ont que trop souvent désolé les familles.
LÉAR, *avec un égarement doux et paisible.*
Aurais-tu donc aussi donné tout à tes filles?
NORCLÈTE.
A ma vieillesse au moins cet abri fut laissé.
LÉAR.
Tes enfants, mon ami, ne t'ont donc pas chassé?

NORCLÈTE.

La mort depuis long-temps en a privé Norclète.

LÉAR.

Que je te trouve heureux d'avoir une retraite !

NORCLÈTE, avec une compassion tendre.

Son sort me fait pitié.

LÉAR.

Sais-tu pourquoi les airs
Sont émus par les vents, rougis par les éclairs,
Pourquoi des monts au loin tu vois fumer la cime ?

NORCLÈTE.

Non.

LÉAR, avec un air de confidence et de mystère.

Viens, approche-toi. J'ai commis un grand crime...
Tu recules, ami ! Je n'en murmure pas.

NORCLÈTE.

Ciel ! qu'avez-vous donc fait ?

LÉAR, avec un attendrissement douloureux.

J'eus une fille, hélas !...
(prenant tout-à-coup un visage riant, et comme se souvenant de très loin et avec effort.)

Oh ! oui, je m'en souviens. Elle était jeune et belle.

LE COMTE, montrant Léar, qui tombe tout-à-coup dans une espèce d'insensibilité et d'anéantissement.

Il ne nous entend plus.

ACTE III, SCÈNE VII.

NORCLÈTE, *au comte.*
 Ah! dites, que fait-elle?

LE COMTE.
Hélas! nous l'ignorons.

NORCLÈTE.
 Avait-elle un époux?

LE COMTE.
Pourquoi, vieillard, pourquoi me le demandez-vous?

NORCLÈTE.
C'est qu'ici, dans le fond de ma caverne obscure,
Respire auprès de moi la vertu la plus pure.

LE COMTE.
Qui? parle.

NORCLÈTE.
 Une beauté qui, douce, et sans témoins,
Prodigue à mes vieux ans sa tendresse et ses soins.

LE COMTE.
Sa naissance?

NORCLÈTE.
 A ses mœurs, à son voile champêtre,
Je crois que dans ces bois le destin l'a fait naître.

LE COMTE.
As-tu lu dans son cœur ses secrets sentiments?

NORCLÈTE
Son cœur avec effort renferme ses tourments.

Elle dit quelquefois : « O mon père ! ô mon père ! »

LE COMTE, en regardant Léar.

Achève, achève, ô ciel ! et finis sa misère.

(à Norclète.)

Qui l'a mise en tes mains?

NORCLÈTE.

Un jeune homme.

LE COMTE.

Son nom?

NORCLÈTE.

Edgard.

LE COMTE.

Mon fils ! qu'il vienne.

(Norclète va promptement les chercher.)

(à Léar.)

Ah ! reprends ta raison :
Réveille-toi, Léar. Dieux ! veillez sur mon maître.
Qu'il résiste à sa joie !

SCÈNE VIII.

LÉAR, LE COMTE DE KENT, NORCLÈTE, HELMONDE, EDGARD.

LE COMTE, continuant.
(apercevant Helmonde et Edgard.)
Ah! je les vois paraître.
HELMONDE.
O surprise! ô bonheur!
LE COMTE.
Mon fils!
EDGARD.
Mon père!
LE COMTE.
Edgard,
Va, tu peux hardiment t'offrir à mon regard.
(montrant Helmonde.)
Tes soins devaient sauver une tête si chère :
(montrant Léar.)
Le ciel a tout conduit. Vois ton prince.
HELMONDE.
O mon père!

LE COMTE.

Mon roi, c'est votre Helmonde. Ah ! revenez à vous.
Sentez, sentez ses mains qui pressent vos genoux.

LÉAR, égaré.

De qui me parles-tu ?

LE COMTE.

D'un objet plein de charmes,
Qui vous plaint, vous chérit, vous baigne de ses larmes,
De votre fille.

LÉAR, repoussant Helmonde avec horreur.

O ciel !

HELMONDE.

Il ne me connaît plus.

LÉAR, à part.

On nous a découverts; nous sommes tous perdus.
(à Helmonde.)
Sais-tu mon nom ?

HELMONDE.

Léar.

LÉAR.

Que m'es-tu ?

HELMONDE.

Votre fille.

LÉAR.

(toujours égaré.) (croyant la voir.)
Qu'on la charge de fers. Avancez, Volnérille.

ACTE III, SCÈNE VIII.

(croyant voir Régane.)
Vous, Régane, approchez.
(s'adressant à Volnérille et à Régane qu'il croit voir.)
Me reconnaissez-vous?
Qui vous donna le jour, votre sceptre, un époux?
(à Helmonde, croyant voir Volnérille.)
Et toi, qui contre Helmonde excitas ma vengeance,
Devant moi sans pitié tu traînas l'innocence :
(Il va pour la saisir.)
Il est temps...

HELMONDE.
Arrêtez !

LÉAR.
Plus de pardon.

HELMONDE.
O cieux !

LÉAR, en la saisissant.
Je te traîne à ton tour au tribunal des dieux :
Les voilà tous assis pour juger des perfides.

LE COMTE.
Oubliez, s'il se peut, des enfants parricides.

LÉAR.
Qui? moi, les oublier! Dieux, jugez entre nous!
Les accusés tremblants sont ici devant vous.
J'atteste avec serment, par ces mains paternelles,

Que toujours dans mon cœur je portai les cruelles.
Vous auriez dû donner à ces monstres affreux
Quelque enfant meurtrier qui m'aurait vengé d'eux.
Eclatez, il est temps; c'est moi qui vous implore :
Ne craignez pas pour eux que le sang parle encore;
Pour lancer votre arrêt, pour diriger vos coups,
Sur vos trônes sacrés je m'assieds avec vous.

LE COMTE.

Leur pitié quelquefois les porte à la clémence.

LÉAR.

Ah! je n'étais pas né pour aimer la vengeance.

HELMONDE, au comte.

Si j'osais lui parler?

LE COMTE.

Ah! son cœur surchargé
A besoin, par des pleurs, d'être enfin soulagé.
Ne troublez point leur cours.

LÉAR.

(Il s'assied sur un débris de rocher.)

Régane, Volnérille,
Avez-vous oublié que vous étiez ma fille?
Vous en coûtait-il trop de vous laisser toucher
Par mes tendres bienfaits qui venaient vous chercher?
N'avez-vous pas senti l'inévitable empire
Qu'exerce la bonté sur tout ce qui respire?

ACTE III, SCÈNE VIII.

Le tigre, jeune encor, dans son antre cruel,
Ne porte point la dent sur le sein maternel :
Et vous m'avez chassé, la nuit, moi, votre père,
Qui n'a gardé pour lui que l'exil, la misère !
Si j'eus un trône, hélas ! ce fut pour vous l'offrir.
Quel crime ai-je commis, que de trop vous chérir !

LE COMTE.

Vous pleurez !

LÉAR.

Oui, je pleure. Ah ! je sens ma blessure.
Dans ces tristes forêts errer à l'aventure,
Sans secours, sans asile ! ô père infortuné !
Dieux ! ôtez-moi le cœur que vous m'avez donné.

(changeant de figure et de voix.)

Je ne pleurerai plus.

HELMONDE.

Il change de visage.

LE COMTE.

Il l'avait pressenti ce trouble et cet orage.
Madame, son tourment n'est pas près de finir.

HELMONDE.

Près de lui, mes amis, il faut nous réunir.

LÉAR.

(à Norclète.) (au comte et à Edgard.)
Vieillard, approche-toi. Vous, de vos mains pressantes

Étouffez, s'il se peut, leur fureurs renaissantes.

HELMONDE.

Comme son cœur frémit!

LE COMTE.

De quel trouble il est plein!

LÉAR.

Arrachez, mes amis, ces serpents de mon sein!
Ah, dieux! Ah, je me meurs!

HELMONDE.

Quel tourment il endure!

LÉAR.

Je sens leur dent cruelle élargir ma blessure :
Ils s'y plongent en foule, ils en sortent sanglants.

HELMONDE.

Ces monstres si cruels, ah! ce sont ses enfants!

LÉAR.

Les ingrats! Les ingrats!

HELMONDE.

Mes amis, il succombe...
Dieux, daignez nous unir! Dieux, ouvrez-moi la tombe!

LÉAR.

Qu'entends-je?

HELMONDE.

Ma douleur.

ACTE III, SCÈNE VIII. 183

LÉAR.

Ah! que ses traits sont doux!
Mon cœur est moins souffrant, moins triste auprès de vous.
Elle était de votre âge.

HELMONDE.

Eh! si le ciel propice
La rendant à vos vœux...

LÉAR.

Oh! voilà mon supplice.
Je n'oserai jamais...

HELMONDE.

Pourriez-vous bien, hélas!
Prête à vous embrasser, l'écarter de vos bras!

LÉAR.

Que dites-vous, ô ciel! je verrais ma victime!...

HELMONDE.

Ne l'aimeriez-vous plus?

LÉAR.

Après, après mon crime,
De ce fer à l'instant je m'immole à ses yeux.

HELMONDE, aux genoux de Léar.

Mais si, par ses respects, ses soins religieux,
Son amour...?

LÉAR.

Écoutez : vous voyez ma misère :
Peut-être n'ai-je plus ma raison toute entière.
Je doute, je ne sais si je dois écouter
Un doux pressentiment qui cherche à me flatter :
C'est dans la sombre nuit un éclair qui me brille.
Un tendre instinct me dit que vous êtes ma fille ;
Mais peut-être qu'aussi, pour calmer ma douleur,
Votre noble pitié cherche à tromper mon cœur...
Es-tu mon sang ?

HELMONDE.

Mon père !

LÉAR.

O moment plein de charmes !

HELMONDE.

Helmonde est dans vos bras, voyez couler ses larmes.

LÉAR, tirant son épée, et voulant s'en percer.

Hé bien ! puisque tu l'es, voilà mon châtiment.

HELMONDE.

Que faites-vous, grands dieux !

LÉAR.

Je te venge.

HELMONDE.

Un moment !
Je vous trompais, seigneur ; vous n'êtes point mon père.

ACTE III, SCÈNE VIII.

LÉAR.

Oses-tu prendre un nom que la vertu révère!
Va, ne m'abuse plus; va, fuis loin de mes yeux.
Helmonde, hélas! n'est plus... et moi, je vois les cieux.
Ces cieux de qui les traits n'ont point frappé ma tête!
Arbres, renversez-vous! écrasez-moi, tempête!
Est-ce bien toi, cruel, dont l'injuste courroux
Proscrivit la vertu tremblante à tes genoux?

(les bras étendus vers le ciel.)

Ma fille, entends mes cris! Vois le coupable en larmes!
Ma douleur, à tes yeux, peut-elle avoir des charmes?
Va, tes sœurs m'ont puni. Connais encor ma voix;
Je t'appelle, en mourant, pour la dernière fois.
Pardonne à ce vieillard que le remords déchire.

(Il tombe sans mouvement sur un débris de rocher.)

C'est son cœur qui te venge, et c'est là qu'il expire.

HELMONDE, se jetant sur le corps de son père.

Ah, dieux!

EDGARD, courant vers Helmonde.

Helmonde!

LE COMTE, relevant Léar avec le secours de Norclète.

Hélas! ô mon prince! ô mon roi!

HELMONDE.

Prenez soin de mon père, Edgard, et laissez-moi.

(au comte, à Norclète et à Edgard, en se joignant à eux.)
Amis, que je vous aide! O mon auguste père!
Que ne vois-je finir ma vie ou ta misère!
O ciel! dans son esprit ramène enfin la paix,
Et daigne à ses douleurs égaler tes bienfaits!

(Ils transportent Léar immobile dans la partie la plus profonde de la caverne, et on cesse de les voir.)

FIN DU TROISIÈME ACTE.

ACTE QUATRIÈME.

Le théâtre est le même qu'au troisième acte.

SCENE I.

LE COMTE DE KENT, EDGARD.

LE COMTE.

Oui, je l'avoue, Edgard, une cause si belle
Avait droit d'enflammer ton courage et ton zèle;
J'approuve avec transport tes desseins généreux :
Tous nos efforts, mon fils, sont dus aux malheureux.
Dis-moi, que fait ton frère?
EDGARD.
Il anime, il seconde
Les vengeurs vertueux de Léar et d'Helmonde.

Mais les moments sont chers. Je connais les chemins:
Remettons et la fille et le père en leurs mains.
Je pars; et, ramenant une vaillante élite,
Aussitôt vers mon camp j'assure leur conduite.
Quel sera le transport, l'espoir de nos héros,
En les voyant tous deux marcher sous nos drapeaux!
Tout enfin du succès semble m'offrir l'augure;
Des citoyens ligués au nom de la nature,
Un vieillard devant eux exposant sa douleur,
La majesté des ans, du trône, du malheur.
Oui, vers mon camp les dieux, ces dieux que j'en
 dois croire,
Déja pour le venger appellent la victoire.
Quand viendra le moment de voler aux combats?

LE COMTE.

Mais comment dès ce jour l'emmener sur tes pas?
Comment charger son front du poids de la couronne,
Si pour jamais, mon fils, sa raison l'abandonne,
S'il traine dans la honte un sceptre humilié,
Vil spectacle à-la-fois d'opprobre et de pitié?

EDGARD.

Ne désespérons point. Dans ce cœur trop sensible
L'orage s'est calmé par un éclat terrible.
La douceur du repos, par ses charmes puissants,
Vient enfin, sous nos yeux, d'enchainer tous ses sens.

Qui sait si le sommeil, qui déja dans ses veines
Fait couler sa fraîcheur et l'oubli de ses peines,
Ce sommeil qui, calmant les plus fougueux transports,
Assoupit tout dans l'homme, excepté le remords,
Ne rallumera point cette céleste flamme
Que des enfants ingrats ont éteinte en son ame?
Car son égarement n'est pas le triste fruit
D'un corps trop épuisé que l'âge enfin détruit;
C'est l'effet d'une plaie et profonde et cruelle
Que creusa dans son sein la douleur paternelle.
Je ne me trompe point; oui, j'ai vu dans ses traits
Briller quelques rayons de bonheur et de paix.

SCÈNE II.

Le comte de KENT, EDGARD, HELMONDE.

HELMONDE.

Cher comte, enfin les dieux ont daigné, sur nos têtes,
Après tant de courroux, enchaîner les tempêtes:
Le jour n'est pas éteint; et son heureux retour
Pour les mortels encore annonce leur amour.
En jouirons-nous seuls? Si sa douce lumière

Pouvait, à son réveil, flatter l'œil de mon père!
Si cet œil, que des pleurs ont trop long-temps blessé,
Par ses tendres rayons se sentait caressé!
S'ils l'aidaient, par degrés, à reconnaître Helmonde!
Sur de faibles secours mon vain espoir se fonde;
Mais, quels qu'ils soient enfin, je les implore tous,
Et ma douleur au moins se consulte avec vous.

EDGARD.

Madame, il me suffit: je vais trouver Norclète:
Mes soins dans un moment vous auront satisfaite.

(Il sort.)

SCÈNE III.

Le comte de KENT, HELMONDE.

LE COMTE.

Madame, pardonnez, si mon fils à l'instant
Va rejoindre à grands pas le parti qui l'attend.
Il reviendra bientôt. Une escorte fidèle
Doit vous rendre aux vengeurs dont le cri vous appelle.

SCÈNE IV.

Le comte de KENT, HELMONDE, LÉAR,
EDGARD, NORCLÈTE.

(Edgard et Norclète apportent Léar endormi sur un lit de roseaux, et le placent vis-à-vis des rayons de l'aurore naissante qui pénètrent dans la caverne.)

LE COMTE, à Helmonde.

Mais voici votre père.

HELMONDE.

Ah ciel !

EDGARD, à Helmonde.

Souffrez qu'Edgard
S'arme pour vous, madame, et presse son départ.
(à Norclète.)
Vous savez nos desseins. Toi, près de cette voûte,
Sous ces bois, ces rochers, regarde, observe, écoute.
Tout m'est suspect, ami, dans ces sombres forêts :
Épie, en te cachant, les mouvements secrets,
Le bruit le plus léger, la voix, le pas des traîtres,
Et reviens dans l'instant en avertir tes maîtres.

NORCLÈTE.

A mon zèle, seigneur, qu'un tel devoir est doux !
J'obéis à votre ordre, et je sors avec vous.

<div style="text-align:right">(Il sort avec Edgard.)</div>

SCÈNE V.

Le comte de KENT, HELMONDE, LÉAR.

HELMONDE.

Que pensez-vous, cher comte ? Hélas ! voilà mon père.
Son trouble est-il calmé ? Que faut-il que j'espère ?
Lisez-vous sur son front quelque présage heureux ?

LE COMTE.

Je n'y remarque rien qui détruise vos vœux.

HELMONDE, baisant doucement le front de Léar endormi.

Tendre cœur de mon père, oh ! puissent de ma bouche
Sortir de doux accents dont le charme te touche !
Qu'ils guérissent la plaie et les coups douloureux
Dont mes sœurs ont percé ce cœur trop généreux !

LE COMTE, à part.

O ciel, que de vertus ! Ame sensible et pure,
Sous quels indignes traits te peignit l'imposture !

ACTE IV, SCÈNE V.

HELMONDE.

Quand mes sœurs à ton sang n'auraient pas dû le jour,
Au cri de la pitié leur sexe était-il sourd!

(en pleurant.)

Mon père, étais-tu fait pour incliner ta tête
Sous le poids des torrents vomis par la tempête!
Hélas! je les ai vus, ce front, ces cheveux blancs,
Sous le feu des éclairs, insultés par les vents!
Quelle nuit en horreurs fut jamais plus fertile!
Au dernier des humains j'eusse ouvert un asile.
Et toi, mon père, et toi... voilà tous les secours
Que le ciel m'a prêtés pour conserver tes jours;
Ces bras qui t'ont reçu, la caverne où nous sommes,
Le mépris qui te cache à la fureur des hommes,
Ce déplorable lit, ces roseaux, que du moins
La pauvreté sensible offrit à tes besoins.
Ah! si par tes douleurs la raison t'est ravie,
Sans peine à te servir je consacre ma vie.

(au comte.)

Le jour de la raison peut-il se rallumer?

LE COMTE.

Il est des végétaux d'où l'art sait exprimer
Quelques sucs bienfaisants dont la puissance active
Rappelle en notre esprit sa clarté fugitive.

HELMONDE.

Admirables présents, végétaux précieux,
Pour guérir les mortels, nés du souffle des dieux,
Si vous pouvez m'entendre et sentir mes alarmes,
Fleurissez pour mon père, et croissez sous mes larmes !
Ne trompez pas mes vœux ! et vous, sommeil, et vous,
Répandez sur ses yeux vos pavots les plus doux !
Que jamais leur fraîcheur ne baigne ma paupière
Que vous n'ayez rendu le repos à mon père !...
Ah ! cher comte, son front a paru s'éclaircir.

LE COMTE.

Daigne le ciel entendre un si juste desir !

HELMONDE.

Si sa faible raison se ranimait encore !
Le calme de ses traits peut-être en est l'aurore.
Mais il s'éveille.

LÉAR.

O ciel ! quel spectacle nouveau !
Pourquoi me forcez-vous à sortir du tombeau ?

(charmé par les rayons de l'aurore.)

O la douce lumière !... Ah ! d'où reviens-je ? où suis-je ?
Ce jour, ce lieu, ce corps, tout me semble un prestige ;
Tout chancelle et s'échappe à mes yeux incertains ;
Je n'ose qu'en tremblant me fier à mes mains.
Dans cet état honteux j'ai pitié de moi-même.

ACTE IV, SCÈNE V.

HELMONDE.

Regardez-moi, seigneur, songez que je vous aime.

LÉAR.

Ah! ne m'insultez pas.

(Il va pour se mettre aux pieds d'Helmonde.)

HELMONDE, relevant Léar.

Seigneur, que faites-vous?
C'est à moi qu'il convient d'embrasser vos genoux.

LÉAR.

Vous voyez, je suis faible.

HELMONDE.

Hélas!

LÉAR.

Ma fin s'apprête;
Les ans se sont en foule entassés sur ma tête.
Daignez me protéger.

HELMONDE.

Contre qui?

LÉAR.

Contre... Eh quoi!
Vous ne savez donc pas leurs complots contre moi?

HELMONDE.

Quels sont vos ennemis?

LÉAR.

Attendez... ma mémoire...

Je ne m'en souviens plus.

HELMONDE.

De votre antique gloire
On parle quelquefois.

LÉAR.

Vous le croyez ? Ce bras
S'est souvent signalé jadis dans les combats.

HELMONDE.

Quels drapeaux suiviez-vous dans votre ardeur guerrière ?
Auriez-vous été roi ?

LÉAR.

Roi ? non ; mais je fus père.

HELMONDE.

Sans doute vous plaignez les pères malheureux ?

LÉAR.

Mon cœur s'est de tout temps intéressé pour eux.
Ce nom me plaît toujours; il a pour moi des charmes.

HELMONDE.

Hélas ! j'en connais un bien digne de mes larmes !

LÉAR.

Est-ce le vôtre ?

HELMONDE.

Ah, dieux !

LÉAR.

Vous versez des pleurs !

ACTE IV, SCÈNE V.

HELMONDE.

Oui.

LÉAR.

Pourquoi, si vous l'aimez, n'être pas avec lui ?
Est-il dans ces climats ? Est il vivant encore ?

HELMONDE.

Il vit.

LÉAR.

Quel est son nom ?

HELMONDE.

Léar.

LÉAR.

Léar ! J'ignore
Ce qu'il peut être.

HELMONDE, à part.

Hélas !

LÉAR.

Et vous connaît-il ?

HELMONDE.

Non.

LÉAR.

Pourquoi ?

HELMONDE.

Ses longs malheurs ont troublé sa raison.

LÉAR.
Il a donc bien souffert! Eh! qui les a fait naître?
HELMONDE.
De coupables enfants qu'il aima trop peut-être.
LÉAR.
Des enfants! en effet, ils sont tous des ingrats.
Mais vous, à ces cœurs durs vous ne ressemblez pas;
Vous respectez les dieux, vous aimez votre père?
HELMONDE.
Quel présent plus sacré m'ont-ils fait sur la terre!
LÉAR.
Ah! s'ils m'avaient donné deux filles comme vous!
Mais hélas!...
HELMONDE.
Achevez.
LÉAR.
Ils m'ont, dans leur courroux,
Donné deux monstres qui...
HELMONDE.
Parlez : qui...
LÉAR, avec un souvenir confus.
Leurs visages,
Leurs traits me sont présents.
HELMONDE.
Songez à leurs outrages.

ACTE IV, SCÈNE V.

Ne vous souvient-il plus qu'on vous ait offensé ?

LÉAR.

Oui... d'un palais... la nuit... je crois qu'on m'a chassé.

HELMONDE.

Vous rappelleriez-vous le nom de votre fille ?

LÉAR.

C'est... Régane... Oui, Régane.

HELMONDE.

Et l'autre ?

LÉAR.

Volnérille.

HELMONDE, montrant le comte.

Les traits de ce guerrier ne vous frappent-ils pas ?

LÉAR.

C'est mon ami, c'est Kent; il a suivi mes pas.

(à Helmonde, comme s'il se la rappelait confusément.)
Mais vous ?

HELMONDE.

Je ne suis point, hélas! une étrangère.

LÉAR.

Ne m'avez-vous pas dit que vous aviez un père ?

HELMONDE.

Oui.

LÉAR.

Qu'il vivait encor, qu'il était malheureux,

Que vous l'aimiez ?
HELMONDE.
Sans doute.
LÉAR.
Eh ! quel revers affreux
Vous a donc séparés ?... Mes souvenirs reviennent.
Avez-vous des sœurs ?
HELMONDE, (à part.)
Oui...Ciel, que mes vœux l'obtiennent !
Sa raison va renaître : accomplis ton dessein !
LÉAR.
Mon cœur frémit, s'élance, il bondit dans mon sein.
Oui, vous avez des sœurs. Mon esprit se rappelle
Que leur cédant mon trône... Il s'égare, il chancelle,
Sa clarté disparaît. Dieux ! fixez ce flambeau,
Ou plongez-moi vivant dans la nuit du tombeau !
(à Helmonde.)
Que vous disais-je ? Hé bien !... Ah ! daignez m'en instruire.
Je crois qu'enfin pour moi ma raison vient de luire.
O qui que vous soyez, ne m'abandonnez pas,
Aidez-moi par pitié !
HELMONDE.
Je vous disais... hélas !

LÉAR.

Oui, vos pleurs, je le vois, cachent quelque mystère.
Quel est votre pays, votre nom, votre père?
O doux espoir!... Grands dieux, s'il n'est pas une erreur,
Rendez-moi ma raison, pour sentir mon bonheur.

(au comte de Kent.)

Mon ami, je mourrai de l'excès de ma joie.

LE COMTE, bas à Helmonde.

Redoutez les transports où son ame se noie.

HELMONDE.

Vers son sein malgré moi mes bras sont emportés:
Je ne résiste plus.

LÉAR.

Mon cœur parle.

LE COMTE, à Helmonde.

Arrêtez!

HELMONDE.

La nature m'entraîne.

LÉAR.

Et moi, le sang m'éclaire.

HELMONDE.

Reconnaissez Helmonde.

LÉAR.
O ma fille!.
HELMONDE.
O mon père!
Nous voilà réunis : oubliez vos malheurs ;
Confondons nos destins et notre ame et nos pleurs.
LÉAR.
Larmes de mon enfant, coulez sur ma blessure ;
Dans ce cœur paternel consolez la nature ;
Coulez avec lenteur sur ses replis sanglants
Que la dent des ingrats déchira si long-temps.
Oui, je sens que tes pleurs, en baignant mon visage,
M'ont rendu ma raison, m'en font chérir l'usage.
Oh! reste sur mon sein. Vingt siècles de tourment
Seraient tous effacés par un si doux moment.
Dieux! veillez sur ses jours. Dieux! pour faveur der-
 nière,
Que j'expire en ses bras du bonheur d'être père!
HELMONDE.
Ils viennent d'exaucer mon plus tendre desir :
Pour vous, auprès de vous, je veux vivre et mourir.
LÉAR.
Hélas! dans quel état, ma fille, es-tu réduite?
HELMONDE.
Seigneur, de vos destins laissez-moi la conduite.

ACTE IV, SCÈNE V.

Vos tyrans sont haïs, vos défenseurs sont prêts :
Edgard les a pour nous cachés dans ces forêts.
Pour vous mettre en leurs mains il va bientôt paraître.
Voici, voici l'instant de détrôner un traître.
De la couronne encor votre front va s'orner.

LÉAR.

Je pourrai donc, ma fille, enfin te la donner.
O noble et brave Edgard !

LE COMTE.

Je réponds de son zèle.

LÉAR.

Il est né de ton sang, il doit m'être fidèle.

HELMONDE.

Il veilla sur mon sort dans mon adversité.

LÉAR, au comte.

Et toi, dans mon malheur, tu ne m'as pas quitté.
Vous serez les vengeurs de Léar et d'Helmonde.

SCÈNE VI.

Le comte de KENT, HELMONDE, LÉAR, NORCLÈTE.

NORCLÈTE.

Madame, en parcourant cette forêt profonde,

J'ai su, par un soldat que m'offrait le hasard,
Que le duc est tout prêt à marcher contre Edgard.
Régane, m'a-t-il dit, irrite sa colère,
Et ces bois vont servir de théâtre à la guerre.
Il croit que dans ce jour la perte du combat
Va soulever contre eux le peuple et le soldat ;
Que ce peuple en secret n'attend que leur disgrace
Pour rappeler Léar et le mettre à leur place.
Je revenais vers vous, prompt à vous informer
D'un avis important qui peut vous alarmer,
Lorsque j'ai vu soudain, troublé par leurs approches,
Des soldats par le duc envoyés sous ces roches,
Qui, d'un front attentif et d'un air curieux,
Par-tout semblaient porter leur esprit et leurs yeux.
Il n'en faut point douter, l'on cherche à vous surprendre.

, à Léar.

A mes justes desirs, seigneur, daignez vous rendre.
Je ne crains que pour vous : moi, sous ce vêtement,
Je puis à leur recherche échapper aisément.
Hélas ! c'est à vous seul que leur fureur s'attache.
Dans cet antre profond souffrez que je vous cache.

LÉAR.

Me cacher !

LE COMTE, montrant Helmonde à Léar.

Eh ! seigneur, regardez son effroi.

LÉAR, en suivant Helmonde.

Allons, défends mes jours, je cède; ils sont à toi.

(Il s'enfonce dans la caverne avec Helmonde.)

SCÈNE VII.

Le comte de KENT, NORCLÈTE.

LE COMTE.

O vous, dieux immortels, arbitres des batailles,
Verriez-vous d'un même œil Léar et Cornouailles!
Leur cause est différente, et vous la connaissez.
Chaque parti s'approche, il est temps, prononcez.
L'honneur d'un tel combat m'est interdit peut-être :
Vengez par mes deux fils les affronts de mon maître.
Les moments les plus vifs et les plus dangereux,
Les postes du péril, je les retiens pour eux.
Mais, hélas! protégez et leurs jours et leur gloire,
Ou payez-moi du moins leur sang par la victoire.
Vous n'entendrez de Kent ni plainte ni soupir,
S'ils ont eu pour leur roi le bonheur de mourir.

SCÈNE VIII.

Le comte de KENT, NORCLÈTE, HELMONDE.

HELMONDE.
Je respire, cher Kent : le creux d'un chêne antique,
Où d'un obscur détour conduit la route oblique,
Vient de cacher mon père; et c'est là, dans la nuit,
Qu'il pourra se soustraire à l'œil qui le poursuit.

SCÈNE IX.

Le comte de KENT, NORCLÈTE, HELMONDE, OSWALD, soldats de sa suite.

OSWALD.
Qui demeure en ces lieux?
NORCLÈTE.
Moi.
OSWALD.
Votre nom?

ACTE IV, SCÈNE IX.

NORCLÈTE.

OSWALD, montrant le comte.

Quel est cet étranger?

NORCLÈTE.

Cherchant une retraite,
Il a trouvé ce toit : je me suis acquitté
Des devoirs naturels de l'hospitalité.

OSWALD, en montrant Helmonde.

Cette fille?

NORCLÈTE.

Est la mienne.

OSWALD.

On dit que ces bois sombres
Cachent un fugitif égaré sous leurs ombres.

HELMONDE.

Quel est ce fugitif?

OSWALD.

Léar.

HELMONDE.

Ah! ses malheurs
Auront fini ses jours réservés aux douleurs.

OSWALD.

Auriez-vous de sa mort entendu la nouvelle?

HELMONDE.

Le bruit en a couru; je le crois trop fidèle.

OSWALD, à ses soldats.

Remplissons nos devoirs : sous ce long souterrain
Voyez, cherchez par-tout, vos flambeaux à la main.

(Les soldats allument leurs flambeaux à une lampe qui brûle dans la caverne; Oswald descend avec eux dans la partie intérieure du fond, et ils en visitent tous les détours.)

HELMONDE, au comte de Kent, à voix basse, en tremblant.

Ils vont tout observer sous ces voûtes secrètes.

LE COMTE, aussi à voix basse.

Dérobez et la crainte et le trouble où vous êtes.

HELMONDE.

Grands dieux! vous m'entendez!

NORCLÈTE.

Ah! malgré moi je sens
La terreur me saisir, et glacer tous mes sens.

OSWALD.

(aux soldats qui reviennent avec lui.) (à Norclète.)

Léar n'est point ici. Sortons. Vieillard, écoute :
Si Léar, par ses pleurs, sous cette horrible voûte,
Vient implorer la nuit, tremblant, saisi d'effroi,
La grace d'y fouler ces roseaux près de toi,
Sois sourd à sa prière, et demeure inflexible.

ACTE IV, SCÈNE IX.

HELMONDE.

Il est donc menacé d'un péril bien terrible ?

OSWALD.

Si jamais Cornouaille est maître de son sort...

HELMONDE.

Hé bien ! son traitement, quel sera-t-il ?

OSWALD.

La mort.

(Helmonde tombe évanouie entre les bras de Norclète.)

OSWALD, regardant Helmonde.

Sa douleur m'est suspecte et me cache un mystère.

(à ses soldats.)

Qu'on l'emmène.

LE COMTE, en tirant son épée.

Arrêtez !

OSWALD.

Que prétendez-vous faire ?

LE COMTE.

Je la défendrai seul.

OSWALD.

Tes efforts seront vains.
Soldats, sans plus tarder, tirez-la de ses mains.

LE COMTE.

Osez-vous bien, cruels !..

LE ROI LÉAR.

OSWALD.

Obéissez sur l'heure.

LE COMTE.

Avant qu'on me l'arrache, il faudra que je meure.
Mes bras, mes faibles bras sur son corps attachés...

SCÈNE X.

LÉAR, LE COMTE DE KENT, NORCLÈTE, HELMONDE, OSWALD, SOLDATS DE SA SUITE.

LÉAR, *avec douleur et abandon.*

Me voici, me voici ; c'est moi que vous cherchez :
On me peut aisément connaître à ma misère ;
C'est moi qui suis Léar, c'est moi qui suis son père.
Ce vieillard généreux, par son zèle animé,
C'est Kent : son seul forfait est de m'avoir aimé.
Sauvez ma fille et lui ; mais moi, que je périsse !
(*montrant Helmonde.*)
Mon gendre et ses deux sœurs vous paieront ce service.
Tuez-moi par pitié ; brûlez ces cheveux blancs,
Ce chêne dont le tronc m'a reçu dans ses flancs.
(*à Helmonde.*)
Hélas ! nous n'aurons pas gémi long-temps ensemble.

ACTE IV, SCÈNE X.

HELMONDE.

Ah! plutôt tous les trois que la mort nous rassemble!
(en montrant les soldats.)
Suivons leurs pas, mon père.

OSWALD.

Allons, je l'ai promis,
Au duc, qui les attend, livrer ses ennemis.

FIN DU QUATRIÈME ACTE.

ACTE CINQUIÈME.

Le théâtre est le même qu'aux troisième et quatrième actes.

SCÈNE I.

Le duc de CORNOUAILLES, OSWALD, gardes.

Le duc fait signe à ses gardes de se retirer : ils se retirent.

Ministre intelligent de ma fureur secrète,
Toi qui lis mes terreurs dans mon ame inquiète,
Qui, sur le moindre signe expliquant mon courroux,
Perces d'abord le sein que j'indique à tes coups,
Oswald, mon cher Oswald, grace à ta diligence,
Léar avec sa fille est donc en ma puissance!
Voilà cette caverne où, loin de tous les yeux,
Ils dirigeaient sans bruit leurs complots odieux,
Où, sous l'obscurité d'une forêt profonde...

ACTE V, SCÈNE I.

OSWALD.

Seigneur, seule en ces bois j'ai fait garder Helmonde.
Elle est près de ces lieux; Léar, en ce moment,
S'abandonne aux erreurs d'un doux égarement;
Mais, s'il revient à lui, d'abord occupé d'elle,
Par des cris douloureux je crains qu'il ne l'appelle.
Vos soldats au combat sont tout prêts à marcher:
Mais Edgard semble fuir, et n'ose vous chercher.
Votre épouse, seigneur, ici prompte à se rendre,
S'avance sur mes pas; et vous allez l'entendre.

LE DUC.

Il suffit, cher Oswald, sois prêt, et te souviens
D'exécuter d'abord ses ordres et les miens.
Le sort va de mes coups servir la hardiesse;
Et je peux... Laisse-nous, j'aperçois la duchesse.

(Oswald sort.)

SCÈNE II.

LE DUC ET LA DUCHESSE DE CORNOUAILLES.

LE DUC.

Madame, il était temps que, servant mes desseins,
Oswald remît Léar et sa fille en mes mains:

Quelques moments plus tard, je n'en étais plus maître;
Ils passaient dans un camp, sous les drapeaux d'un
 traître,
Qui de son camp, déja soulevé contre nous,
Par leur présence encore aigrirait le courroux.
Il voit avec dépit, malgré sa vigilance,
Leur prompt enlèvement tromper son espérance.
Non, je ne crains plus rien.

RÉGANE.

Tous ses soldats troublés
Dans ces sombres forêts sont, dit-on, rassemblés.

LE DUC.

Vous les verrez bientôt me demander leur grace,
Et d'un chef imprudent abandonner l'audace.
Mon camp, prêt à marcher, veille, et me répond d'eux.

RÉGANE.

Léar pour nous peut-être est encor dangereux.

LE DUC.

Que craindre d'un vieillard que réclame la tombe,
Dont la raison s'éteint, dont le parti succombe,
Qui présente, immobile, à l'œil épouvanté,
La misère, l'enfance et la caducité!
Non, non, ce n'est point lui qui cause mes alarmes.

RÉGANE.

Est-ce Helmonde?

ACTE V, SCÈNE II.

LE DUC.

Elle-même, oui : ses soupirs, ses larmes,
Des sujets toujours prêts à s'armer contre nous,
Ces titres que le sang lui donne comme à vous,
Son malheur, sa beauté, je ne sais quel empire
Qui naît de ce mélange, et dont le charme attire;
Pour un père opprimé cet amour prétendu
Dont le bruit imposant s'est par-tout répandu :
Oui, jusqu'à son nom seul, tout excite ma crainte.

RÉGANE.

Ne pouvez-vous, seigneur, en repousser l'atteinte?

LE DUC.

Je le voudrais sans doute.

RÉGANE.

Eh quoi! douteriez-vous
Du forfait qui la rend criminelle envers nous?
N'est-ce pas elle enfin dont l'insolente audace
Vient d'armer vos sujets, aspire à notre place,
Qui d'avance en son cœur dévorait notre rang,
Et va couvrir ces bords de carnage et de sang?
Mais c'est peu d'un combat; craignez ses artifices.
Votre cour, votre camp sont pleins de ses complices:
Tout est danger pour nous. Voyez avec quel art
Elle a, sans se montrer, séduit Lénox, Edgard!
Je n'en cite que deux; mille autres peuvent l'être.

Vous savez si les cœurs sont aisés à connaître;
Si près de nous sans cesse un zèle insidieux
Y fait mentir la voix, et le geste, et les yeux.
Un revers peut soudain tromper notre espérance,
Et même contre nous tourner notre puissance.
Helmonde vit encore : avant de la juger,
Il faut tout éclaircir, la voir, l'interroger,
Prononcer en pleurant un arrêt nécessaire,
Du grand nom de justice en couvrir le mystère,
Et faire ainsi tomber, sous le glaive abattu,
Ce fantôme enchanteur d'une fausse vertu.
Voilà le seul remède où mon espoir se fonde.

LE DUC.

(Les gardes paraissent.)
Gardes, que dans l'instant on nous amène Helmonde.

(Les gardes sortent.)

RÉGANE.

Mon esprit sur un point voudrait être éclairci :
Vous m'entendez, je pense! Oswald...

LE DUC.

Il est ici.
Il n'attend que mon ordre.

RÉGANE, à part, apercevant Helmonde.

Allons... Elle s'avance :
D'un courroux trop ardent domptons la violence.

SCÈNE III.

Le duc de CORNOUAILLES, RÉGANE,
HELMONDE, gardes.

LE DUC.

Madame, à notre aspect, votre cœur agité
Conçoit, par ses complots, ce qu'il a mérité :
S'il se sent criminel, il sait ce qu'il redoute.

HELMONDE.

Vous êtes tout-puissant; je dois frémir sans doute :
Mais, quel que soit mon sort, j'ai rempli mon devoir.
Il n'est plus qu'un malheur qui me puisse émouvoir :
Je sens s'ouvrir mon ame aux plus vives alarmes,
Et ce n'est pas sur moi que je verse des larmes.
Hélas! songez du moins, quand je m'offre à vos coups,
Qu'un vieillard vous implore, et tombe à vos genoux;
Il y courbe, en tremblant, sa tête paternelle.
Souffrez que, sans témoins, à sa douleur fidèle,
Dans mes bras quelquefois il puisse s'attendrir,
Et, déjà dans la tombe, achever d'y mourir.
A la même pitié je ne dois pas prétendre;

Mais si le sang aussi pour moi se fait entendre,
Ne m'ôtez pas, ma sœur, (leur terme n'est pas loin)
Quelques jours malheureux dont mon père a besoin.
Quand il ne sera plus, tranchez soudain ma vie :
Sans crainte alors...

RÉGANE.

De tout je veux être éclaircie.

HELMONDE.

Que me demandez-vous ?

LE DUC.

Par quels moyens, pourquoi
Le bras de mes sujets s'est-il levé sur moi ?

HELMONDE.

Hélas !...

LE DUC.

Parlez, madame.

RÉGANE.

Où donc est ce courage
Qui d'un père opprimé devait venger l'outrage ?
Ce cœur si généreux l'a-t-il déja perdu ?

HELMONDE.

S'il m'avait pu trahir, vous me l'auriez rendu.

RÉGANE.

Il est plus d'un secret dont il faut nous instruire ;
Et dans de tels forfaits...

ACTE V, SCÈNE III.

HELMONDE.

 Je vais tous vous les dire.
J'aime, j'aime mon père. Au bruit de ses malheurs,
J'ai voulu le venger; j'ai senti ses douleurs :
La cour, le peuple, Edgard, tous ont plaint son injure.
J'ai pour mes conjurés le ciel et la nature.

LE DUC.

Vous attendiez Léar dans cet antre odieux?
Qui l'a guidé vers vous?

HELMONDE.

 Les éclairs, et les dieux.

LE DUC.

Qui corrompit Edgard?

HELMONDE.

 L'aspect de mes misères.

LE DUC.

Vos complices?

HELMONDE.

 Tous ceux qui respectent leurs pères.

LE DUC.

Leurs noms?

HELMONDE.

Je les tairai.

LE DUC.

 Je veux les découvrir.

LE ROI LÉAR.

RÉGANE.

Les plus cruels tourments...

HELMONDE.

Ma sœur, je sais mourir:
Vers un si beau trépas je marche enorgueillie.
On cache ses forfaits; les miens, je les publie.
Eh! qu'avais-je besoin d'enflammer vos sujets?
Ils couraient tous en foule appuyer mes projets;
Ils semblaient tous venger leur père et leur injure.
Le peuple avec transport sent toujours la nature.
Tremblez, ingrats, tremblez : j'arme ici contre vous
Les pères, les enfants, les femmes, les époux.

(au duc.)

Tyran, tu répondras des destins de mon père;
Te voilà de ses jours comptable à l'Angleterre.
Tu frémiras peut-être en ordonnant les coups.
Que dis-je? ah! pardonnez; je tombe à vos genoux.
Vous n'avez rien à craindre: oubliez mon offense;
Vous pouvez sans péril écouter la clémence.
Duc, soyez généreux : souvenez-vous, hélas!
Que Léar vous donna sa fille et ses états.
Ah! ma sœur, apaisez sa fureur vengeresse.
Du saint nœud de l'hymen attestez la tendresse;
Si vous craignez leurs coups, pour désarmer nos dieux,
Ma sœur, voyez mes bras étendus vers les cieux :

ACTE V, SCÈNE III.

J'oublierai mes affronts, ma fuite, ma misère;
Non, je ne vous hais pas, si vous aimez mon père.

SCÈNE IV.

Le duc de CORNOUAILLES, RÉGANE, HELMONDE, gardes, LÉAR, le comte de KENT.

LÉAR, derrière le théâtre.

Ma fille, entends ma voix!

HELMONDE, au duc.

Ah! plaignez ses malheurs.
Il m'apporte en mourant ses dernières douleurs:
Hélas! vous n'aurez pas besoin d'un parricide.

LÉAR, entrant sur la scène avec un égarement paisible
et plein de tendresse.

Vers vous, mes chers enfants, c'est le ciel qui me guide.
(en mettant Régane entre les bras du duc.)
Cher duc, voilà mon sang, et je te l'ai donné.
Je ne me repens pas de t'avoir couronné.

HELMONDE.

Voilà donc l'ennemi que vous avez à craindre!
Mais son malheur vous touche, et vous semblez le
plaindre.

SCÈNE V.

Le duc de CORNOUAILLES, RÉGANE, HELMONDE, gardes du duc de Cornouailles, LÉAR, le comte de KENT, le duc d'ALBANIE, gardes du duc d'Albanie.

LE DUC D'ALBANIE.

Duc, tout prêt à tenter le destin des combats,
Le camp d'Edgard s'approche et croît à chaque pas.
Tremblez qu'à ses desirs le succès ne réponde.
On s'arme pour Léar, on idolâtre Helmonde ;
Tout respire et la guerre et la haine et l'effroi.
Tandis qu'il en est temps, empêchez, croyez-moi,
Que le sort contre vous ne médite un outrage,
Que ces rochers bientôt ne fument de carnage.
Pour prévenir, seigneur, ces combats inhumains,
Daignez remettre Helmonde et Léar en mes mains.
Je brigue ce dépôt. Et d'abord, à ce titre,
Je réponds de la paix, et je m'en rends l'arbitre :
Edgard se soumettra.

LE DUC DE CORNOUAILLES.
Qu'avec des révoltés

ACTE V, SCÈNE V.

L'honneur d'un souverain descende à des traités!
Approuvez bien plutôt ma trop juste colère.

LE DUC D'ALBANIE.

(montrant Helmonde.) (montrant Léar.)
Duc, voilà notre sœur, et voilà notre père.

LE DUC DE CORNOUAILLES.

Le nom de souverain n'est-il donc rien pour vous?

LE DUC D'ALBANIE.

Le sang et la nature ont leurs droits avant nous.
(montrant Léar et Helmonde.)
Puis-je les emmener? Quelle est votre réponse?

LE DUC DE CORNOUAILLES.

Sur leur sort, quel qu'il soit, c'est moi seul qui pro-
nonce.
Je les garde, seigneur.

LE DUC D'ALBANIE.

Ils sont en sûreté?

LE DUC DE CORNOUAILLES.

Je sais ce qui convient à ma tranquillité.

LE DUC D'ALBANIE.

J'ai fait ce que j'ai dû, seigneur, je me retire.
Chacun a ses desseins : je n'ai plus rien à dire.
Puisse le ciel bientôt prononcer entre nous!
Mais par aucun lien je ne tiens plus à vous.
Adieu, seigneur.

LE DUC DE CORNOUAILLES.
Adieu.
(Le duc d'Albanie sort avec ses gardes.)

SCÈNE VI.

LE DUC DE CORNOUAILLES, RÉGANE, HEL-
MONDE, GARDES DU DUC, LÉAR, LE COMTE
DE KENT.

LE DUC DE CORNOUAILLES.
 Je crains peu sa vengeance.
La force est dans mes mains.

SCÈNE VII.

LES PRÉCÉDENTS, STRUMOR.

STRUMOR, au duc.
 Seigneur, Edgard s'avance.
Il renverse, il détruit vos bataillons épars,
Et va bientôt ici porter ses étendards:
Tout fuit devant ses coups, et déja la victoire...

ACTE V, SCÈNE VII.

LE DUC DE CORNOUAILLES.

Courons à ce rebelle en arracher la gloire.
Vous, Régane, écoutez.

(Il parle bas à la duchesse.)

RÉGANE.

Il suffit.

LE DUC DE CORNOUAILLES, aux gardes qui sont dans l'enfoncement.

Vous, soldats,

(leur montrant Léar et Helmonde.)

Restez, veillez sur eux, et ne les quittez pas.

(Il sort avec Strumor d'un côté, et Régane sort de l'autre.)

SCÈNE VIII.

HELMONDE, LÉAR, LE COMTE DE KENT, GARDES DU DUC DE CORNOUAILLES.

LÉAR, à Helmonde et au comte.

Vous m'aimez, vous?

LE COMTE.

Hélas!

HELMONDE.

En doutez-vous, mon père?

LÉAR.

Ma fille, non, jamais tu ne me fus plus chère.
Quel que soit mon destin, je vivrai près de toi;
Je ne me plaindrai plus.

SCÈNE IX.

HELMONDE, LÉAR, le comte de KENT, gardes du duc de Cornouailles, OSWALD, soldats de sa suite.

OSWALD, à Helmonde.

Madame, suivez-moi.

HELMONDE, montrant Léar.

Vous venez nous chercher tous les deux?

OSWALD.

Non, madame.

HELMONDE.

Quoi! seule! La terreur est au fond de mon ame.
Cher Kent... vous m'entendez!...

LE COMTE, avec des larmes qu'il s'efforce de retenir.

Hélas!

HELMONDE, d'une voix basse et très éteinte, pour n'être pas entendue de Léar.

Plus affermi,

Vivez, fermez sans moi les yeux de votre ami;
Réservez pour lui seul toute votre tendresse.
Mais cachez-lui sur-tout... C'est assez... Je vous laisse.

LÉAR.

Tu me quittes?

HELMONDE.
Bientôt je reviens en ce lieu.

LÉAR.

Si j'attendais long-temps?...

HELMONDE.
Adieu, mon père, adieu.

(Oswald la fait environner de ses soldats, et l'emmène.)

SCÈNE X.

LÉAR, LE COMTE DE KENT, GARDES DU DUC DE CORNOUAILLES.

LÉAR.

Kent... je la reverrai?

LE COMTE.
Le ciel qui nous rassemble
Va, pour toujours, seigneur, nous réunir ensemble.

LÉAR.

Quel bonheur! se chérir, ne se jamais quitter!
Sous ce toit innocent tous les trois habiter!
Dans ces jours de douleur et de crime où nous sommes,
Du moins dans ces déserts nous échappons aux hommes.,

(croyant voir revenir Helmonde.)

Ah! ma fille, c'est toi! Doux charme de mes maux,
Reviens auprès de moi t'asseoir sur ces roseaux.
Oh! oui, si je te perds, il faut m'ôter la vie!

SCÈNE XI.

LÉAR, LE COMTE DE KENT, GARDES DU DUC DE CORNOUAILLES, LE DUC DE CORNOUAILLES, EDGARD, enchaîné; UN SOLDAT DU DUC, UN AUTRE SOLDAT, SOLDATS OU ARMÉE DU DUC DE CORNOUAILLES.

(Ces soldats entrent d'un air de triomphe, avec leurs drapeaux victorieux, et ceux qu'ils ont pris dans le combat.)

LE DUC, tenant à la main son épée sanglante.

Dans les flots de leur sang ma main s'est assouvie.

ACTE V, SCÈNE XI.

J'ai paru; la victoire a volé sur mes pas.

(à Edgard.)

Perfide, à ma fureur tu n'échapperas pas.
Lénox est dans mes fers.

EDGARD.

Quoi! tyran que j'abhorre!
Quoi! le ciel t'a fait vaincre, et je respire encore!
De mon trépas du moins, cruel, hâte l'instant.

LE DUC.

Tes vœux seront remplis; c'est la mort qui t'attend.
Je n'écouterai plus ni pitié, ni nature.

(à Léar.)

Vieillard, tu gémiras dans une tour obscure.

(au comte.)

Toi, dans les mêmes fers, expire auprès de lui.

LÉAR, au duc.

Hélas! ma fille au moins me servira d'appui.

LE DUC.

Ta fille! elle n'est plus.

LÉAR.

Ma fille!

EDGARD.

O ciel!

LE COMTE.

Barbare!

EDGARD.

Ce parricide affreux, ta bouche le déclare!

LE DUC.

Oui, d'Oswald dans son sang les bras se sont trempés:
Je ne crains plus rien d'elle, et les coups sont frappés.

LÉAR.

Tigre, tu m'as rendu ma raison toute entière.
C'en est donc fait, ô ciel! j'ai cessé d'être père.

(tombant évanoui sur le débris d'un rocher.)

Mon Helmonde n'est plus!

LE DUC.

Qu'on l'emporte, soldats.

LE COMTE.

Barbare, achève enfin tous tes assassinats!
Reviens à toi, Léar, prends la main de ton guide.

(montrant Léar.) (montrant le duc.)

O ciel! voilà le père, et voilà l'homicide!
La couronne, le jour, il leur a tout donné;
Et ce sont ses enfants qui l'ont assassiné!

EDGARD, dans les bras du comte.

Mon père!

LE COMTE.

Cher Edgard!

LE DUC.

Allons, qu'on les sépare:

Emmenez-les, soldats.

EDGARD.

Je resterai, barbare.
De quel front oses-tu commander en ces lieux,
Où ton froid parricide a fait pâlir les dieux?
Vois ces nobles guerriers, avilis par ta gloire,
Pleurer de leurs drapeaux la honte et la victoire.
Helmonde a donc péri ! Ses mânes irrités
Vont demander vengeance, et vont être écoutés.
Tyran, tu braves tout; ton pouvoir te rassure;
Mais tu n'as pas vaincu ces dieux et la nature,
La nature indomptable, et qui, dans sa fureur,
Hors de son sein sacré te jette avec horreur.
Soldats, à mon secours!

UN DES SOLDATS DU DUC, *passant du côté d'Edgard.*

J'embrasse ta défense;
Je combattrai pour toi!

(Des soldats en assez grand nombre passent à-la-fois du côté d'Edgard.)

LE DUC.

(Ses soldats, en beaucoup plus grand nombre, et prêts à combattre, restent auprès de lui. Il est à leur tête, l'épée à la main.)

(au parti d'Edgard.)
Tremblez, traîtres!

EDGARD.

Vengeance !

(aux soldats du duc.)

Amis, quoi ! vous servez sous un monstre odieux,
Couvert du sang d'Helmonde, abhorré par les dieux,
Les dieux qui vont sur vous envoyer leur colère !

(au duc, montrant Léar, et s'avançant vers lui.)

Il te manque un forfait : monstre, égorge ton père.

LÉAR, *revenant à lui, au nom de père, avec joie et un reste d'égarement.*

Oui, je le suis.

LE DUC, *furieux.*

Hé bien !...

UN AUTRE SOLDAT DU DUC.

Meurs, traître !

(Il le désarme, et tourne son épée contre lui, prêt à le percer.)

EDGARD, *voyant le danger du duc, et courant au soldat qui va le tuer.*

Il est ton roi.

(Tous les soldats du duc l'abandonnent ; ils se rangent dans l'instant du parti d'Edgard, et tombent avec respect aux pieds de Léar : ils baissent devant lui leurs armes, et inclinent leurs drapeaux.)

LE DUC.

Où suis-je ?

EDGARD, aux soldats qui sont aux pieds de Léar.

 Quelle gloire et pour vous et pour moi!
(au duc.)
Te voilà seul, sans arme, en butte à leur furie.
C'est moi qui, dans les fers, dispose de ta vie.
Est-il un ciel vengeur? Parle, reconnais-tu
L'invincible pouvoir qu'il donne à la vertu?
Va trouver tes pareils, Régane et Volnérille.
 (aux soldats.)
Qu'on l'entraîne, soldats.
 (Les soldats l'entraînent aussitôt.)

SCÈNE XII.

LÉAR, LE COMTE DE KENT, EDGARD, GARDES ET SOLDATS DU DUC DE CORNOUAILLES, LE DUC D'ALBANIE, HELMONDE, GARDES DU DUC D'ALBANIE.

LE DUC D'ALBANIE, mettant Helmonde dans les bras de Léar.

 Léar, voilà ta fille.
J'avais tout craint d'Oswald; Oswald levait la main:
J'ai couru l'arracher à ce monstre inhumain.

Moi-même dans son sang j'ai noyé le perfide.
Volnérille, en ces lieux, doublement parricide,
Évitant mes regards, et voilant sa noirceur,
Irritait sourdement les transports de sa sœur.
On vient de les saisir. Le peuple est autour d'elles,
Et veut, dans sa fureur, déchirer les cruelles.
On s'écrie, on les traîne, au milieu des affronts,
Vers un séjour d'horreur, vers des gouffres profonds,
Où la nuit, et des fers, couvrant leurs mains impies,
Au soleil pour jamais vont cacher ces furies.
Leur crime a mérité le plus horrible sort;
Mais votre nom, seigneur, les dérobe à la mort.
On bénit vos vertus, on court, on vole aux armes.
Tous les cœurs sont émus, tous les yeux sont en larmes.
Vivez, régnez, mon père.

LÉAR.

O clémence des dieux,

(en regardant Helmonde.)
De quel spectacle encor vous enivrez mes yeux!

HELMONDE.

Entre les mains d'Edgard ils ont mis leur puissance,
Pour punir des ingrats et venger l'innocence.

EDGARD.

Hélas! père trop tendre et roi trop généreux,
En m'exposant pour vous, j'ai cru m'armer pour eux.

ACTE V, SCÈNE XII.

LÉAR.

J'admire, en l'adorant, leur équité profonde.
Approchez-vous, Edgard; approchez-vous, Helmonde.
Recevez, mes enfants, avec le nom d'époux,
Celui de souverain qui m'est rendu par vous.
Pour payer vos vertus, que sont des diadèmes !
L'un à l'autre en présent je vous donne vous-mêmes.

(au duc d'Albanie, en lui montrant Helmonde.)

Duc, je te dois ses jours : jouis de tes bienfaits,
En voyant les heureux que ta grande ame a faits.
Que n'ai-je, ô mon cher fils, ô héros que j'adore,
Une Helmonde à t'offrir, s'il en était encore !

(en montrant Edgard et Helmonde au comte.)

Kent, voilà nos enfants; tu veilleras sur eux.
Et vous, qui m'accordez ces amis généreux,
Avant de m'endormir dans la nuit éternelle,
Dieux ! laissez-moi goûter leur tendresse fidèle !
Si ma raison s'éteint, daignez la rallumer;
Ou laissez-moi du moins un cœur pour les aimer !

FIN DU CINQUIÈME ACTE.

MACBETH,

TRAGÉDIE EN CINQ ACTES,

Représentée, pour la première fois, en 1784,
et remise au théâtre avec des changements en 1790.

AVERTISSEMENT.

Après avoir eu le bonheur de faire passer avec quelque succès sur la scène française plusieurs tragédies du célèbre Shakespeare, j'ai été tenté d'y faire connaître aussi son Macbeth, la plus terrible de ses productions dramatiques.

Peut-être aurais-je dû craindre que cette pièce, quoique fort applaudie à Londres, n'eût pas le même sort à Paris, à cause de la nature du sujet. Je me suis appliqué d'abord à faire disparaître l'impression toujours révoltante de l'horreur, qui certainement eût fait tomber mon ouvrage; et j'ai tâché ensuite d'amener l'ame de mon spectateur jusqu'aux derniers degrés de la terreur tragique, en y mêlant avec art ce qui pouvait la faire supporter. Il m'a paru que mes précautions n'avaient pas été infructueuses, et que la critique même la moins indulgente, en attaquant mon sujet, ne me contestait pas du moins le mérite de la difficulté vaincue.

AVERTISSEMENT.

Quant à la manière dont j'ai traité le fond de ce sujet vraiment terrible, le lecteur verra ce qui m'appartient, et ce que je dois à Shakespeare, dont la traduction de M. Le Tourneur est entre les mains de tout le monde. Quant au style, je n'y ai laissé que le moins d'imperfections qu'il m'a été possible; et j'ai soigné de mon mieux mon dialogue, persuadé que la vérité dans les sentiments et dans les caractères est sur-tout ce qui anime un ouvrage dramatique.

Mais en cessant de parler de cette tragédie dans laquelle j'ai fait des retranchements considérables d'après les avertissements du plus éclairé des juges, le public, je ne puis m'empêcher de dire ici combien j'ai d'obligations aux talents de l'actrice[1] qui a rempli le rôle de Frédegonde. Avec quelle sûreté de jeu, quelle supériorité d'intelligence, quelle souplesse et quelle vigueur elle a rendu la brûlante ambition, l'infernale adresse et l'exécrable fermeté de ce personnage! comme elle a été sur-tout extraordinaire, au cinquième acte, dans sa scène de somnambule, d'où dépendait le sort de l'ouvrage; dans

[1] Madame Vestris.

cette scène singulière, hasardée pour la première fois sur notre théâtre! comme elle a frappé de surprise et d'immobilité tous les spectateurs! quelle attention! quelle terreur! quel silence! Puissé-je, dans cette scène mémorable où l'actrice française s'est placée à côté de madame Sidons, si fameuse en Angleterre dans le même rôle et dans la même scène, où le burin nous a conservé ses traits et son attitude; puissé-je avoir fait passer la hardiesse et l'expression du grand poëte qui m'en a offert le modèle; de ce poëte si fécond, si naturel, si pathétique et si terrible, à qui je rapporte avec tant de reconnaissance et les paisibles jouissances de mon travail, et les marques flatteuses d'approbation dont le public m'a quelquefois honoré; de ce poëte enfin dont je suis l'ouvrage, et chez qui je viens de puiser encore les tragédies d'Othello et Jean-sans-Terre! Puissé-je, dans le rôle de Macbeth, avoir peint avec quelque force la dignité de l'ame humaine, la dignité originelle d'une ame née pour la vertu, mais qui malheureusement dégradée et comme détruite par le crime, cherche encore avec tant de douleur à se recomposer parmi ses ruines!

NOMS DES PERSONNAGES.

DUNCAN, roi d'Écosse.
MALCOME, fils de Duncan, héritier de la couronne.
GLAMIS, premier prince du sang.
MACBETH, prince du sang, commandant l'armée de Duncan.
FRÉDEGONDE, femme de Macbeth.
LOCLIN,
SÉTON, } guerriers sous les ordres de Macbeth.
SÉVAR, montagnard écossais, cru père de Malcome.
Le jeune fils de Macbeth, personnage muet.
Un soldat.
Grands d'Écosse,
Peuple,
Guerriers,
Montagnards, } personnages muets.

La scène est en Écosse, dans la province et dans le palais d'Inverness. Le premier acte se passe dans la forêt du même nom.

MACBETH,

TRAGÉDIE.

ACTE PREMIER.

Le théâtre représente l'endroit le plus sinistre d'une forêt antique, des rochers, des antres, des précipices, un site épouvantable. Le ciel est menaçant et ténébreux.

SCÈNE I.

DUNCAN, GLAMIS.

GLAMIS.

Seigneur, où sommes-nous? jamais des cieux plus sombres
De ces tristes forêts n'ont épaissi les ombres.

Quels antres ! quels rochers ! j'admire avec terreur
De ce désert muet la ténébreuse horreur ;
Ici les seuls torrents ont marqué leur passage.

DUNCAN.

Arrêtons-nous, ami. Va, ce désert sauvage,
Par son terrible aspect, afflige moins mes yeux
Que d'un mortel ingrat le visage odieux.

GLAMIS.

Mais quels desseins, seigneur, vous ont avec mystère
Fait diriger vos pas vers ce lieu solitaire ?

DUNCAN.

Un vieillard doit s'y rendre, et de notre entretien
Dépend tout le bonheur de l'Écosse et le mien.

GLAMIS.

Quel est donc ce vieillard, seigneur, dont la prudence
Mérita de son roi l'auguste confidence ?

DUNCAN.

C'est un de ces mortels qui, dans l'obscurité,
Par de mâles travaux domptent l'adversité ;
Qui, près de leurs enfants, de leurs chastes compagnes,
Coulent des jours heureux au sein de ces montagnes.
Tu le verras bientôt ; et, certains de ta foi,
Nos cœurs vont librement s'expliquer devant toi :
J'ai, dans cet entretien, besoin de ta prudence.

ACTE I, SCÈNE I.

GLAMIS.

Seigneur, je sens le prix de cette confiance :
Vous ne l'ignorez pas. Que j'ai plaint vos malheurs,
Quand la mort de vos fils vint combler vos douleurs :
Quand Donalbain périt, et dans d'indignes piéges
Tomba, si jeune encor, sous des mains sacriléges!
Fallait-il que Malcome, hélas! à peine né,
Fût sitôt, sous vos yeux, au berceau moissonné?
Le barbare Cador, auteur de tant de crimes,
Fit immoler, dit-on, ces deux tendres victimes.
Il crut, de la discorde exécrable tison,
Faire passer bientôt le sceptre en sa maison.
Fier d'oser y prétendre, avec quel artifice
De sa superbe audace il couvrit l'injustice!
Comme il sut, par l'éclat de ses droits captieux,
Égarer les esprits, éblouir tous les yeux,
Préparer le pouvoir que son parti lui donne,
Vous disputer enfin le sceptre et la couronne,
Et tourner contre vous des sujets révoltés,
Trop aisément, hélas! vers un traître emportés!
Alors l'Écosse entière, alors notre patrie
Devint un champ d'horreurs, de meurtre et de furie,
Où chacun prit son poste, où chacun dans son camp,
Ou s'arma pour Cador, ou s'arma pour Duncan.
Hélas! ces deux partis, sans pouvoir se détruire,

Ne se sont accordés qu'à déchirer l'empire ;
Et vainement encor, dans le trouble et l'effroi,
Le roi cherche son peuple, et le peuple son roi.
####### DUNCAN.
Que j'étais loin, ami, de prévoir un tel crime !
Cador, tu m'as trompé, je t'ai cru magnanime !
Il méditait alors ce qu'il voulait oser.
Qui l'eût cru, que le ciel dût le favoriser,
Que, suivant ses drapeaux, la coupable victoire
Dût lui prostituer ses lauriers et sa gloire !
Glamis, j'ai vu ma cour flotter entre nous deux,
Ou servir sans pudeur ses forfaits trop heureux.
Eh ! voilà donc, grands dieux ! les droits de la couronne,
Au moment où la force, hélas ! nous abandonne !
Ainsi de ses succès cet oppresseur souillé,
De mes états bientôt m'aura donc dépouillé !
Encore une victoire, et devant ce perfide
Tu me verras bientôt, sans défense, sans guide,
Ou lui livrant ma tête, ou, sous quelque rocher,
Au sein de ces déserts, contraint de me cacher.
####### GLAMIS.
Ah ! seigneur, dissipez cette crainte importune,
Trop ordinaire effet d'une longue infortune.
Songez, déja du sort craignant moins le courroux,
Que c'est Macbeth qui veille, et qui combat pour vous.

ACTE I, SCÈNE I.

Voyez avec quel art, sûr de sa renommée,
Il observe Cador, il contient son armée;
Il presse avec lenteur le jour où ses exploits
Feront bientôt rentrer tout l'état sous vos lois.
C'est l'intrépide Herfort qui seconde son zèle;
Craignez-vous qu'un des deux ne vous soit infidèle?
Ces deux princes, seigneur, vous chérissent tous deux.

DUNCAN.

Hélas ! j'ai cru Menteth aussi fidèle qu'eux.
Cependant, cher Glamis, un arrêt équitable
Va peut-être bientôt le déclarer coupable.
On dit que ses complots, que je ne connais pas,
A l'insolent Cador promettaient mon trépas.
Ainsi vers un abyme entraîné par un traître,
Ce n'est qu'en y tombant qu'on peut se reconnaître;
Ainsi nos cœurs trompés prodiguent leur amour
Aux vœux d'un scélérat qu'on doit haïr un jour!

GLAMIS.

Un mortel généreux connaît mal l'imposture;
Aisément dans un autre il croit voir sa droiture :
Des piéges qu'on lui dresse il n'est point occupé;
Et, ne trompant jamais, il est toujours trompé.
La défiance, hélas ! vous fut trop tard connue.
Sans doute justement votre ame prévenue,
Après tant de forfaits et tant de trahisons,

A trop acquis le droit de s'ouvrir aux soupçons ;
Mais Macbeth, mais Herfort, votre noble espérance,
Qu'à votre auguste sang attache la naissance,
Tous deux de votre trône héritiers après moi,
Peuvent-ils vous laisser des doutes sur leur foi ?
Mais d'où vient que vos yeux, pleins de sombres alarmes,
Se baissent vers la terre et retiennent leurs larmes ?
Duncan par le malheur serait-il abattu ?

DUNCAN.

Si le ciel n'eût à l'homme accordé la vertu,
Si, lorsqu'il est troublé par quelque affreux présage,
Il n'embrassait du moins sa consolante image,
Comment dans ses langueurs pourrait-il soutenir,
Accablé du présent, l'aspect de l'avenir ?
Mon ame, cher Glamis, s'ouvre à toi tout entière :
Je crois, en m'avançant dans ma longue carrière,
Voyageur fatigué, vers le déclin du jour,
Enfin de mon repos entrevoir le séjour.
Il me semble, en quittant cette terre où nous sommes,
Que mes tristes regards ont assez vu les hommes.
Je crois, à la lueur d'un si triste flambeau,
Apercevoir dans l'ombre et toucher mon tombeau.
A ces frayeurs d'abord j'ai rougi de me rendre ;
Mais que sert de combattre, et pourquoi se défendre ?

Je n'ai plus, sans chercher d'où me vient cet effroi,
Qu'à laisser faire au sort, et qu'à mourir en roi.
Quand le sort une fois a marqué sa victime,
Rien ne change l'arrêt, injuste ou légitime ;
Du lieu fatal sans crainte on la voit s'approcher,
Et, fuyant son trépas, elle court le chercher.

GLAMIS.

D'où naît dans votre cœur un si funeste augure ?
D'un autre œil aujourd'hui vous voyez la nature ;
Votre œil, en s'égarant sur ce sauvage lieu,
Semble dire à la terre un éternel adieu.
Quitteriez-vous Glamis avec indifférence ?

DUNCAN.

On se rejoint souvent bien plutôt qu'on ne pense.
Crois-moi, de quelques pas, à la mort destinés,
Du tombeau seulement nous vivons éloignés.
Nous vivons !... Ah ! je sens que des terreurs plus vives...
Mon ami, si le sort veut que tu me survives,
Si telle est du destin l'irrévocable loi,
J'exige que...

GLAMIS.

Régnez.

DUNCAN.

Tout est fini pour moi.

GLAMIS.

Trompeurs pressentiments !

DUNCAN.

Ils sont involontaires.
Te dirai-je encor plus? Les erreurs populaires,
Sans doute, en d'autres temps, objets de mon mépris,
Ont vaincu malgré moi mes timides esprits.
On prétend (et ce bruit n'a plus rien qui m'étonne)
Qu'on a vu sur nos bords la terrible Iphyctone,
Iphyctone interprète et ministre des dieux,
Qui se montre aux mortels, et s'échappe à leurs yeux,
Qui prédit leur trépas, leur grandeur passagère,
Que le ciel rend présente aux forfaits de la terre,
Et qui semble aujourd'hui, détournant ses regards,
Ne plus voir que des morts, du sang et des poignards.
On dit que ces trois sœurs, exécrables, impies,
Dans qui le nord tremblant reconnaît ses furies,
Ces trois sœurs, qui d'Odin ranimant les soldats,
Couraient, volaient, frappaient, hurlaient dans les combats;
Et qui, soufflant le meurtre, et la fuite et la rage,
Dans les champs de la mort présidaient au carnage :
On dit que ces trois sœurs, sous des rochers déserts,
Où gronde et le torrent et la voix des hivers,
Dans leurs flancs caverneux, quand tout dort sur la terre,
Au bruit d'un feu magique, aux accents du tonnerre,

Parmi des corps flétris et volés aux tombeaux,
Les membres déchirés, la cendre, les lambeaux,
Et tout ce qu'on redoute, et tout ce qu'on abhorre,
Préparant des forfaits qui vont bientôt éclore,
Par des mots tout puissants, des cris mystérieux,
Ébranlent la nature et l'enfer et les cieux.

GLAMIS.

Vous me faites frémir. Mais un vieillard s'avance.

SCÈNE II.

DUNCAN, GLAMIS, SÉVAR.

DUNCAN.

Toi, qui joins aux vertus l'âge et l'expérience,
Respectable vieillard, à qui j'ai confié
Le seul bien que du ciel me laissa la pitié,
Mon fils est-il vivant?

GLAMIS, avec joie.

. Ciel, qu'entends-je?

DUNCAN.

Oui, lui-même,
L'héritier de mon sceptre et de mon diadème,
Malcome.

MACBETH.

GLAMIS.

Ah ! je jouis du bonheur de mon roi.

DUNCAN.

Va, je connais ton cœur. Toi, vieillard, réponds-moi.

SÉVAR.

Seigneur, de vos desseins j'ai compris l'importance;
J'ai veillé sur Malcome, et gardé son enfance.
Cru mort et cru mon fils, mes soins l'ont conservé,
Et du fer de Cador nous l'avons préservé.
Il est loin de prévoir, compagnon de mes peines,
Que c'est le sang des rois qui coule dans ses veines.
Sans doute, il convenait, formé d'un si beau sang,
Qu'il ignorât sur-tout sa naissance et son rang.
L'orgueil l'aurait perdu. Votre sagesse insigne
Ne lui cacha ses droits que pour l'en rendre digne.
Hélas ! quoique si tard, quand le destin plus doux
Voudra-t-il à la fin se déclarer pour nous !
On dit (si nous devons croire la renommée)
Que Macbeth de Cador va combattre l'armée;
Qu'il le presse, l'obsède, et peut-être aujourd'hui
Que le trône et l'état seront sauvés par lui.
Ah ! si sur votre fils mon devoir et mon zèle
Ne me forçaient toujours d'ouvrir un œil fidèle,
De quelle ardeur !... ce sang (j'en ai jadis versé)
Dans ces veines, seigneur, n'est pas encor glacé...

ACTE I, SCÈNE II.

J'irais contre Cador, j'irais contre un perfide...

DUNCAN.

Il est temps, cher Sévar, que mon sort se décide :
Peut-être des combats l'impérieuse loi
Prononce à l'instant même entre Cador et moi.
Vaincu, je veux, Sévar, qu'une heureuse ignorance
A mon fils pour jamais dérobe sa naissance ;
Que, pour armer ses droits, des massacres nouveaux
Ne changent plus l'Écosse en de vastes tombeaux.
Laisserai-je à mon fils, au lieu du rang suprême,
Cet orgueil impuissant d'un roi sans diadème !
Ah ! plus heureux cent fois dans son obscurité,
Qu'il y goûte un bonheur qui n'est point disputé !
Mais si le ciel donnait la victoire à nos armes,
Si mon fils sur le trône, heureux et sans alarmes...

(à part.)

Que dis-je ? Eh, si ce fils n'était qu'un mauvais roi !

(à Sévar.)

Si, trompant mes desirs !... Mon ami, réponds-moi.

SÉVAR.

Expliquez-vous, seigneur ; quel intérêt vous touche ?

DUNCAN.

La vérité, Sévar, doit parler par ta bouche.

SÉVAR.

Vous l'entendrez. Hé bien !

DUNCAN, à part.
Que va-t-il dire, ô cieux!
(haut.)
Réponds-moi comme ici tu répondrais aux dieux.
Quel est mon fils?
SÉVAR.
Seigneur, dans nos antres rustiques,
Je n'ai pu le former qu'aux vertus domestiques,
Aux mœurs de la nature, à la simple équité,
A voir avec respect, dans leur simplicité,
Ces mortels belliqueux, ces montagnards terribles,
Endurcis aux travaux, au seul honneur sensibles,
Qui tant de fois pour vous ont bravé le trépas,
Soldats dès le berceau, vieillis dans les combats,
Venant dans leurs foyers, après de longs services,
Montrer à leurs enfants leurs larges cicatrices.
J'ai voulu dans ses jeux qu'ennemi du repos
Il imitât sur-tout les fils de ces héros,
Ces fils de nos rochers, de nos forêts profondes,
Nés au bord des torrents, plus fougueux que leurs
 ondes,
Votre peuple en un mot suçant tout à-la-fois
Et l'instinct du courage et l'amour de ses rois.
Voilà de quels amis j'entourai sa jeunesse:
Ce fut là tout mon art, mon secret, mon adresse;

Je dus en faire un homme, et ne l'ai point flatté.
DUNCAN.
Tu m'as, mon cher Sévar, promis la vérité.
SÉVAR.
Je m'en souviens, seigneur.
DUNCAN.
Aura-t-il du courage ?
SÉVAR.
Ses forces quelque temps ont attendu son âge.
Enfin dans ses regards j'aperçus, enchanté,
De l'œil du montagnard l'audace et la fierté.
Je le vis tout-à-coup, hardi dans ses caprices,
Dompter les flots émus, franchir les précipices,
Le jour sur des rochers braver les noirs frimats,
La nuit me demander des récits de combats.
Oh ! combien de Cador il détestait les crimes !
Mais comme il gémissait sur ses tristes victimes !
« Viens, lui disais-je un jour, viens avec moi, mon fils,
« Combattre pour ton roi, mourir pour ton pays. »
A ces deux noms si chers il a versé des larmes ;
Et ses cris dans l'instant m'ont demandé des armes.
DUNCAN.
Mon cher fils !
GLAMIS.
Ah ! mon prince, ah ! rendez grace aux dieux

De laisser à l'Écosse un roi si précieux !
Il sera bienfaisant, populaire, sensible,
L'ami des malheureux, dans les combats terrible.

DUNCAN.

Oui, mais il faut au crime inspirer de l'effroi.

(d'une voix ferme, et en fixant sur Sévar un œil attentif.)

Sera-t-il juste ?

SÉVAR.

Oui, prince.

DUNCAN.

Il sera donc un roi.
C'est ce mot, mon ami, qui lui seul le couronne.
Si Macbeth est vainqueur, si le destin l'ordonne,
Mon fils prendra mon sceptre, et je veux qu'aujourd'hui
Tu me jures, Sévar, de rester près de lui.
Oui, je sais que du jour il me doit la lumière ;
Mais tu formas ses mœurs, mais toi seul es son père.
O mon peuple, tes maux vont donc enfin finir !
J'entrevois ton bonheur, je n'ai plus qu'à mourir.

(On entend un gémissement douloureux.)

Quel long gémissement !

GLAMIS.

Tout mon cœur se déchire.

ACTE I, SCÈNE II.

DUNCAN.

C'est celui d'un mortel au moment qu'il expire.

SÉVAR.

Comment interpréter ce présage odieux?

DUNCAN.

(à Sévar.) (à Glamis.)

Séparons-nous, Sévar. Soumettons-nous aux dieux.

(Duncan et Glamis sortent d'un côté, et Sévar de l'autre.)

FIN DU PREMIER ACTE.

Nota. On peut finir cet acte en y ajoutant la scène suivante, qui servirait peut-être à augmenter la terreur du sujet. Après ce vers :

C'est celui d'un mortel, au moment qu'il expire.

GLAMIS.

Si c'étaient ces trois sœurs...

(Les trois furies ou magiciennes sont cachées derrière les rochers. La première tient un sceptre, la seconde un poignard, et la troisième un serpent.)

LA MAGICIENNE qui tient un poignard.

Le charme a réussi :

Le sang coule, on combat. Resterons-nous ici?

LA MAGICIENNE qui tient un sceptre.

Non, je cours de ce pas éblouir ma victime.

LA MAGICIENNE qui tient un poignard.

Et moi, frapper la mienne.

LA MAGICIENNE qui tient un serpent.

Et moi, venger ton crime.

LA PREMIÈRE.

Du sang!

LA SECONDE.

Du sang!

LA TROISIÈME.

Du sang!

(Elles sortent toutes ensemble du milieu des rochers, et ne se laissent apercevoir qu'un moment, ou même elles peuvent s'échapper sans être vues du spectateur.)

SÉVAR.

Quel présage odieux!

DUNCAN.

(à Sévar.) (à Glamis.)

Séparons-nous, Sévar, Soumettons-nous aux dieux.

(Duncan et Glamis sortent d'un côté, et Sévar de l'autre.)

ACTE SECOND.

Le théâtre représente un palais vaste et antique, où se croisent des voûtes longues et ténébreuses. Il doit être d'un caractère terrible.

SCÈNE I.

FRÉDEGONDE, MALCOME, SÉVAR,
TROUPE DE MONTAGNARDS.

FRÉDEGONDE.

Macbeth triomphe, amis; Macbeth par sa victoire
Rend le sceptre à Duncan, met le comble à sa gloire.
Jamais, dit-on, jamais mon intrépide époux
N'avait dans les combats porté de si grands coups.
Pour Frédegonde, ô ciel, que ce jour a de charmes!

Tout tremble à son aspect, tout fuit devant ses armes:
Il poursuit en héros ce succès éclatant;
Et Cador ne vit plus, ou fuit dans cet instant.
Son parti tout-à-coup a semblé disparaître.
Le cruel Magdonel, ce vil soutien d'un traître,
Dans nos vastes forêts, vers un antre écarté,
A suivi ses soldats, par leur fuite emporté.
Mais il peut, mes amis, tenter de nouveaux crimes,
Dans le sang de nos rois se choisir des victimes,
Des ombres de la nuit couvrir ses attentats;
Redoutez Magdonel, observez ses soldats;
Et, s'il osait tenter quelque attaque nouvelle,
Informez-en Macbeth, avertissez son zèle.
De là peut-être encor dépend notre destin.
Mais quel est ce guerrier?

SCÈNE II.

FRÉDEGONDE, MALCOME, SÉVAR,
troupe de montagnards, LOCLIN.

FRÉDEGONDE.
C'est toi, brave Loclin!
Peins-moi de mon époux les exploits et la gloire.

ACTE II, SCÊNE II.

LOCLIN.

Moi-même en les voyant j'avais peine à les croire.
Au milieu des forêts, des arbres renversés,
Parmi des monts, des rocs, des débris entassés,
Le coupable Cador, fier de tant d'avantages,
Par un mépris superbe insultait nos courages.
« Amis, nous dit Macbeth, le fer est dans vos mains,
« Et parmi ces remparts vous cherchez des chemins!
« Est-il quelqu'un de vous que le péril étonne?
« Nous allons à Duncan rendre enfin la couronne,
« Sauver notre pays. Mais sans trop nous flatter,
« Si la victoire est belle, il faudra l'acheter.
« Eh! ne seriez-vous plus ces Écossais terribles,
« Dévoués à vos rois, à leur malheur sensibles,
« Les amis de Macbeth, et volant aux combats
« Tels que l'aigle orgueilleux qui naît dans nos climats?»
Il s'élance à ces mots, et notre ardeur guerrière
Déja de cent rochers a franchi la barrière.
Il nous voit, l'œil en feu, par la fougue emportés,
Criant, « Vive Macbeth », combattre à ses côtés.
La terre en un instant a rougi de carnage.
Chacun des deux partis montre un égal courage :
On se cherche, on s'attaque, et sans ordre et sans
 choix.
Ce n'est plus un combat, c'en est mille à-la-fois.

La fureur nous aveugle, et les roches frappées
De nos mains en éclats font voler nos épées.
Des poignards aussitôt arment les combattants.
On perce, on est percé sur des corps palpitants ;
Je ne vois plus alors sur la terre sanglante
Que la rage qui tue, ou la rage expirante.
Déja, déja Cador semait par-tout l'effroi :
Macbeth vole vers lui. « Viens, dit-il, à ton roi,
« Viens payer par ta mort la peine qui t'est due. »
La victoire un moment à peine est suspendue :
Il fait tomber sa tête, et son bras furieux
La saisit dégouttante, et l'offre à tous les yeux.
L'ennemi cède alors et connait les alarmes.
Il jette en frémissant ses drapeaux et ses armes.
Nos cris font retentir les sommets du Valda,
Les torrents de Malmor, les échos de Loda.
Dans nos sombres vallons la terreur les disperse ;
Du haut de nos rochers la frayeur les renverse :
Tels tombent du torrent les flots précipités.
Et de tant de soldats pour Cador révoltés,
Qui soutinrent sa cause aux champs de la Molvide,
Vers les antres d'Olberg, sur les bords de la Clyde,
Il n'en est pas un seul qui, tombant sous nos coups,
N'ait mordu la poussière ou fléchi devant nous.

FRÉDEGONDE.

Herfort a de Macbeth partagé la victoire?

LOCLIN.

Herfort de ce combat est sorti plein de gloire :
On l'en tira mourant ; mais blessé, furieux,
Il combattait encore et du geste et des yeux.
Le repos est pour lui le seul mal qu'il endure.
Puisque son roi triomphe, il chérit sa blessure.
Il n'est point d'Écossais qui, de la gloire épris,
Ne desire et combattre et mourir à ce prix.

FRÉDEGONDE.

Ah! Macbeth est vainqueur! sa gloire est mon ouvrage.
C'est moi qui la première éveillai son courage.
Il fut un temps, amis, où l'ombre et le repos
Le cachaient à lui-même et m'ôtaient un héros.
Dans l'Écosse aujourd'hui de quel titre on le nomme!
Macbeth n'était qu'un prince, et j'en fis un grand homme.
On juge bien souvent quand on croit pressentir.
Mais dit-on de son camp qu'il soit prêt à partir?
L'appareil de la gloire a-t-il pour lui des charmes?

LOCLIN.

Il voit de nos vaincus les drapeaux et les armes,
Mais d'un regard tranquille et sans être étonné.

D'une pompe guerrière il marche environné.
Dans son air, son maintien, sa victoire est écrite.
Mais si son camp l'admire et s'empresse à sa suite,
Si de son noble front notre œil est enchanté,
Ce n'est point de ses traits la grace et la fierté,
Ni de ses autres dons le brillant avantage,
Qui seuls ont subjugué nos cœurs et notre hommage;
C'est ce corps endurci, ce port audacieux,
Ce bras toujours armé, cet éclair de ses yeux,
Cette ardeur d'un héros sanglant, couvert de gloire,
Redoublant le péril pour hâter sa victoire,
Et pourtant toujours calme au milieu des hasards.
Voilà par quels attraits il charme nos regards :
Et si, dans votre rang, de superbes épouses
De la grandeur d'une autre en secret sont jalouses,
Qui d'elles ne voudrait s'honorer d'un époux
Qui met tant de lauriers, de gloire à vos genoux ?

FRÉDEGONDE.

A ce noble discours, guerrier fier et terrible,
Va, je sens que Macbeth devait être invincible.
Adieu. Volons, amis, au-devant de ses pas.

(Loclin sort d'un côté, Frédegonde et les montagnards sortent de l'autre.)

SCÈNE III.

MALCOME, SÉVAR.

MALCOME.
Mon père, en ce moment, vous ne les suivez pas?
SÉVAR.
(à part.)
Non, mon fils. Il est loin de percer ce mystère.
Ce nom lui cache encor que Duncan est son père.
MALCOME.
Enfin, d'un bras vengeur, Macbeth victorieux
A puni dans Cador un monstre audacieux.
Après tant de forfaits, après tant de misères,
Le combat d'Inverness a terminé nos guerres.
O trop heureux Duncan!
SÉVAR.
Mon fils, le noir soupçon
Sans doute à son bonheur doit mêler son poison.
Hélas! sans doute encor la crainte l'environne.
Si Macbeth sur son front affermit la couronne,
De l'intrépide Herfort si le bras l'a servi,

Il voit avec douleur que Menteth l'a trahi;
Que ses juges bientôt, et dès ce jour peut-être,
Vont prononcer l'arrêt qu'a mérité le traître.
Que de funestes bruits me viennent accabler!

MALCOME.

Il en est un sur-tout qui nous a fait trembler.
O mon père! est-il vrai, quand nos monts s'obscur-
 cissent,
Qu'au jour faible et douteux des astres qui pâlissent,
De noirs enchantements aux cercueils étonnés
Ont arraché des morts, de revivre indignés?
Est-il vrai qu'on a vu des déesses livides
Dans nos sombres forêts cacher leurs pas perfides,
En sortir tout-à-coup, et les mères soudain
Emporter en fuyant leurs enfants dans leur sein;
Les pasteurs, les troupeaux, pleins d'une horreur su-
 bite,
Dans le creux des vallons précipiter leur fuite;
Des guerriers, à l'aspect de ces monstres nouveaux,
Se renverser d'effroi, cachés dans leurs drapeaux?
Est-il vrai que les vents, les rapides nuages
Sur ce palais antique ont poussé leurs orages;
Qu'à l'éclat de la foudre on a vu des vautours
De leurs combats dans l'air ensanglanter ses tours?
Que peuvent annoncer ces terribles présages?

ACTE II, SCÈNE III.

SÉVAR.

De votre ame, mon fils, écartez ces images.
Songez plutôt, songez qu'au gré de nos souhaits
Macbeth dans ce grand jour va revoir ce palais.

MALCOME.

Ciel! avec quel plaisir, après sa longue absence,
Il va revoir son fils, caresser son enfance!
Que n'ai-je pu, mon père, ayant servi mon roi,
Sur ses pas aujourd'hui me montrer devant toi!
Mais je t'aurais quitté. Mon sort, digne d'envie,
Enchaîne à ton destin mon bonheur et ma vie.

SÉVAR.

Ainsi, je le dois croire, une inquiète ardeur,
Un aveugle desir de gloire et de grandeur,
Ne t'arracheront pas à ma vive tendresse?

MALCOME.

Pourrais-je abandonner mon père en sa vieillesse?

SÉVAR.

Tes jours auprès de moi coulent donc sans ennuis?

MALCOME.

Je rends grace au destin qui me place où je suis.

SÉVAR.

Tu ne l'accuses pas d'être injuste et sévère?

MALCOME.

Eh! quel prince pourrais-je envier sur la terre!

Qu'on lui donne mon arc : nous verrons si sa main
Aux monstres des forêts lance un coup plus certain.
Je vis libre et caché; mon ame est calme et pure:
Connais-tu quelque sort plus doux dans la nature?
SÉVAR.
Le sceptre de l'Écosse, avec tous ses appas,
S'il pouvait t'être offert, ne t'éblouirait pas?
MALCOME.
Qui suis-je pour régner! grace au ciel, ma naissance
Me sauve des dangers de la toute-puissance.
Hélas! si Donalbain fût né dans ce séjour,
Donalbain, plus heureux, verrait encór le jour.
O toi qui me fis naître, et de qui la sagesse
Par le plus digne exemple instruisit ma jeunesse,
J'en atteste les dieux, oui, selon mon desir,
S'ils me laissaient un père et mon sort à choisir,
S'ils m'offraient à l'instant, avec le diadème,
L'honneur de devenir le fils de Duncan même:
Rendez-moi, leur dirais-je, à mes déserts borné,
Le père vertueux que vous m'avez donné.
SÉVAR, à part.
Faut-il que le devoir me condamne à le rendre!
(On entend un bruit d'instruments de guerre.)
MALCOME.
Quel noble bruit, mon père, ici se fait entendre?

ACTE II, SCÈNE III.

SÉVAR.

C'est Macbeth qui revient, le front ceint de lauriers.

MALCOME.

Mon cœur frémit de joie. Oui, voilà ses guerriers.

SCÈNE IV.

MALCOME, SÉVAR, MACBETH, FRÉDEGONDE, LEUR FILS âgé de quatre à cinq ans, OFFICIERS, SOLDATS, MONTAGNARDS.

Macbeth entre en vainqueur. On porte devant lui les drapeaux qu'il a remportés dans la bataille d'Inverness.

MACBETH, *d'un air distrait, à l'un de ses officiers.*

Posez là ces drapeaux. Vous, que l'on m'avertisse
Si l'on a de Menteth découvert l'artifice ;
Et, quand sa trahison l'aura fait condamner,
Si le roi l'abandonne, ou veut lui pardonner.

(à part.) (à un autre de ses officiers.)

Sa mort serait trop juste. Et vous, que l'on m'assure
Si le péril d'Herfort s'accroît par sa blessure,
Et si nos soins pourront, par des secours heureux,
Conserver à l'État ce guerrier généreux.

(aux montagnards.)
Pour vous, de mes travaux compagnons héroïques,
Rentrez avec plaisir dans vos foyers rustiques;
Revoyez vos enfants, et goûtez entre vous
Des destins moins brillants, et peut-être plus doux.

(à tous.)
Que l'on me laisse; allez.

(Ils sortent tous, excepté Frédegonde et son fils.)

SCÈNE V.

MACBETH, FRÉDEGONDE, LEUR FILS.

FRÉDEGONDE.

En sortant des alarmes,
Pour le cœur d'un guerrier la nature a des charmes.
Macbeth, voilà ton fils.

MACBETH.

Oui, ses graces, ses traits
Charment par leur candeur mes regards satisfaits.
Je vois avec plaisir son aimable innocence.

FRÉDEGONDE.
D'où vient que vous semblez frémir en sa présence?

ACTE II, SCÈNE V.

MACBETH.

Moi ! je n'ai point frémi.

FRÉDEGONDE.

Cependant, entre nous,
Il convient qu'un moment je sois seule avec vous.
(appelant.) (à part.)
Qu'on vienne. Il est troublé.
(A une de ses femmes, qui se présente, en lui montrant son
fils que cette femme emmène.)

Laissez-nous : qu'on l'emmène.

SCÈNE VI.

MACBETH, FRÉDEGONDE.

FRÉDEGONDE.

Macbeth, vous me cachez une secrète peine.
Craignez-vous près du roi quelque lâche envieux,
De qui votre victoire ait offensé les yeux ?

MACBETH.

Il en est un. Nolfock a déja su m'instruire
Que dans le cœur du roi sans doute il veut me nuire.

FRÉDEGONDE.

Eh ! quel est-il ?

MACBETH.

Glamis.

FRÉDEGONDE.

Faut-il s'en étonner ?
Déja depuis long-temps j'ai dû le soupçonner.
Quoi ! ne voyez-vous pas comment sa lâche adresse
Du facile Duncan gouverne la vieillèsse ?
Je sais que, le roi mort, le droit sacré du sang
L'appelle à la couronne, et l'élève à son rang.
Mais cet espoir prochain dont son ame est ravie
Ne l'a point préservé des fureurs de l'envie.
Sur Macbeth, illustré par tant d'heureux combats,
Il cherche à se venger d'un éclat qu'il n'a pas.
Cruel dans l'indolence, actif dans la mollesse,
Sa vile ambition s'aigrit par la paresse.
Il porte, en s'agitant, le poids de sa langueur;
Et ne peut pardonner la victoire au vainqueur.
Comment soutiendrait-il la trop vive lumière
Du jour qui vient dans l'ombre accabler sa paupière ?
Oublierais-je qu'ici, (souvenir plein d'horreur !)
Des brigands dans la nuit répandant la terreur,
D'un vaste embrasement, du meurtre et du pillage
Par-tout à mon réveil je rencontrai l'image.
J'étais mère, Macbeth : dans son berceau brûlant
Je courus à la flamme arracher mon enfant.

Parmi les cris, les feux, les poignards homicides,
Je le serrai tremblant de mes bras intrépides.
Il était temps encor. Mais quand dans ce palais
La fuite des brigands eut ramené la paix,
Je songeai, cher Macbeth, que j'étais encor mère;
Quand revoyant enfin mon fils et la lumière,
Lorsque je crus, hélas! au doux son de sa voix,
Le faire naître encore une seconde fois,
Dans ce trouble confus de mon ame oppressée,
Glamis vint tout-à-coup s'offrir à ma pensée.

MACBETH.

Mais je ne croirai pas, sans en être certain,
De ces brigands cruels qu'il ait armé la main.

FRÉDEGONDE.

Je saurai par Nolfock éclaircir ce mystère.
Il t'aime, il a des yeux, il est juste et sincère.
Nous connaîtrons bientôt quels sont nos ennemis.
Mais quoi! je vois errer vos yeux mal affermis!
De ces murs lentement ils parcourent l'enceinte.
Sur votre front, Macbeth, la tristesse est empreinte.
De quelque ennui profond seriez-vous occupé?

MACBETH.

Quel est donc, réponds-moi, l'objet qui m'a frappé?
Dans les bois d'Inverness, au milieu de ces roches
Qui de ce palais sombre attristent les approches,

Une femme a paru, fuyant sur mon chemin,
Un diadème au front, et le sceptre à la main :
Son regard m'a troublé; son air, son port terrible,
M'ont saisi tout-à-coup d'une crainte invincible.
Qui peut-elle être ?

FRÉDEGONDE.

Hé quoi ! la méconnaissez-vous ?
Le grand nom d'Iphyctone est-il nouveau pour nous ?
Les dieux dans leurs secrets lui permettent de lire :
Elle y voit les États se heurter, se détruire,
Les forfaits ignorés, ceux que l'on doit punir,
Et semble d'un regard dévorer l'avenir.
On vient la consulter du fond de l'Hibernie,
Des îles de Fero, de la Scandinavie.
Dans ses augustes mains un sceptre révéré
De ses prédictions est le garant sacré ;
Tantôt, au bruit des vents, sous des pins solitaires,
Elle aime à consommer ses sauvages mystères;
Tantôt dans les palais sa formidable voix
Éclate, et sur leur trône épouvante les rois;
Quelquefois, dans la nuit, sous ses voûtes antiques,
Elle recueille en paix ses esprits prophétiques,
Élevant vers le ciel un œil fixe, arrêté,
Confident des décrets de la divinité.
Elle est ici.

ACTE II, SCÈNE VI. 275

MACBETH.

Grands dieux!

FRÉDEGONDE.

Hé bien! que crains-tu d'elle?
C'est sans doute en ces lieux ton destin qui l'appelle.
N'a-t-elle pas prédit ta gloire, tes exploits,
Ce bras victorieux et vengeur de nos rois,
L'audace de Cador, nos discordes, nos guerres,
Donalbain expirant sous des mains meurtrières?
Je ne te parle point de ce jeune héritier
Où l'espoir de Duncan reposait tout entier,
De ce faible Malcome, emporté dès l'enfance,
Dont la mort de si près a suivi la naissance,
Dont le père, à nos yeux, a pleuré le trépas.
Si mes pressentiments ne m'éblouissent pas,
Qui sont donc, entre nous, (regarde près du trône)
Ceux qu'avant toi le sang appelle à la couronne?
Menteth, qui, par Cador dans sa brigue entraîné,
Par ses juges peut-être est déja condamné:
Herfort, qui va bientôt, du moins le camp l'assure,
Malgré nos vains secours, mourir de sa blessure.
Enfin, Macbeth, enfin, après la mort du roi,
Il n'est plus que Glamis entre le trône et toi.
On pourrait se flatter... Excuse ma faiblesse;
D'un desir curieux je ne suis point maîtresse:

Iphyctone entretient commerce avec les dieux :
Je voudrais... Qu'elle est lente à paraître à mes yeux !
Oui, du plus grand bonheur sa présence est le gage...
Elle vient, cher Macbeth, achever son ouvrage.
J'en conçois, je l'avoue, un présage flatteur.
Vois jusqu'où t'ont porté ta gloire et ta valeur!
Le peuple, le soldat, la noblesse t'adore :
Le sort a fait beaucoup, il fera plus encore.

MACBETH.

Téméraire, arrêtez.

FRÉDEGONDE.

Pourquoi, pourquoi mes yeux
Craindraient-ils de s'ouvrir sur les décrets des dieux ?
Les destins sont pour nous ; leurs promesses célèbres...

MACBETH.

Priez-les bien plutôt d'épaissir leurs ténèbres.

FRÉDEGONDE.

Mais d'où vient qu'Iphyctone a cherché nos forêts ?
D'où vient qu'à l'instant même elle est dans ce palais ?
Si sa bouche à nos vœux promettant la couronne...

MACBETH.

Malheureuse!... Fuyons.

FRÉDEGONDE.

Ton corps tremble, il frissonne.

ACTE II, SCÈNE VI.

MACBETH.

Vaine erreur du sommeil, triste enfant de la nuit,
Non, je ne te crois point; ma raison t'a détruit.

FRÉDEGONDE.

Ainsi, mon cher Macbeth, vous me fermez votre ame.
L'hymen qui nous unit par la plus tendre flamme,
Votre fils au berceau, ce nom de mon époux,
Tous ces titres sacrés n'ont plus de droits sur vous.
Seul, vous entretenez une terreur profonde
Dont vous n'instruisez pas la triste Frédegonde.
D'où naissent vos chagrins? Ne verrez-vous jamais
Qu'avec des yeux troublés les murs de ce palais?
Que j'apprenne aujourd'hui cet effroyable songe.

MACBETH.

Au sortir d'un combat dans quel trouble il me plonge!
Mais juge s'il a droit d'exciter ma terreur.
Je croyais traverser dans sa profonde horreur,
D'un bois silencieux l'obscurité perfide.
Le vent grondait au loin dans son feuillage aride.
C'était l'heure fatale où le jour qui s'enfuit
Appelle avec effroi les erreurs de la nuit,
L'heure où, souvent trompés, nos esprits s'épouvan-
 tent.
Près d'un chêne enflammé devant moi se présentent
Trois femmes. Quel aspect! non, l'œil humain jamais

Ne vit d'air plus affreux, de plus difformes traits.
Leur front sauvage et dur, flétri par la vieillesse,
Exprimait par degrés leur féroce alégresse.
Dans les flancs entr'ouverts d'un enfant égorgé,
Pour consulter le sort, leur bras s'était plongé.
Ces trois spectres sanglants, courbés sur leur victime,
Y cherchaient et l'indice et l'espoir d'un grand crime;
Et, ce grand crime enfin se montrant à leurs yeux,
Par un chant sacrilége ils rendaient grace aux dieux.
Étonné, je m'avance. « Existez-vous, leur dis-je,
« Ou bien ne m'offrez-vous qu'un effrayant prestige? »
Par des mots inconnus, ces êtres monstrueux
S'appelaient tour-à-tour, s'applaudissaient entre eux,
S'approchaient, me montraient avec un ris farouche;
Leur doigt mystérieux se posait sur leur bouche.
Je leur parle, et dans l'ombre ils s'échappent soudain,
L'un avec un poignard, l'autre un sceptre à la main;
L'autre d'un long serpent serrait le corps livide :
Tous trois vers ce palais ont pris un vol rapide;
Et tous trois dans les airs, en fuyant loin de moi,
M'ont laissé pour adieux ces mots: « Tu seras roi. »

FRÉDEGONDE.

T'ont-ils réveillé ?

MACBETH.

Non. Ma langue s'est glacée.

Un exécrable espoir entrait dans ma pensée.
Si loin du trône encor, comment y parvenir!
Je n'osais sans trembler regarder l'avenir.
Enfin dans mes exploits, dans ma propre innocence,
Ma timide vertu trouvait quelque assurance.
Je cherchais dans moi-même un secret défenseur;
Et déja du repos je goûtais la douceur :
A l'instant j'ai senti, sous ma main dégouttante,
Un corps meurtri, du sang, une chair palpitante :
C'était moi, dans la nuit, sur un lit ténébreux,
Qui perçais à grands coups un vieillard malheureux.

SCÈNE VII.

MACBETH, FRÉDEGONDE, SÉTON.

SÉTON.
Seigneur, sans appareil, sans garde qui le suive,
Le roi dans ce palais à l'instant même arrive.

MACBETH, pâlissant.
Ciel!

SÉTON.
Vous allez le voir.

FRÉDÉGONDE, à part, avec joie.
Si tôt!
SÉTON.
Glamis le suit.
Ils vont goûter chez vous le repos de la nuit.
(Il sort.)

SCÈNE VIII.

MACBETH, FRÉDÉGONDE.

FRÉDÉGONDE.
Près du roi, sans tarder, seigneur, il faut vous rendre.
MACBETH, avec trouble.
Allons.
FRÉDÉGONDE.
Ce n'est pas là le chemin qu'il faut prendre ;
Vous vous trompez, Macbeth.
MACBETH, se rassurant.
Je connais mon devoir.
Allons, avec respect, tous deux le recevoir.
(Tous deux vont au devant du roi : Macbeth marche le premier ; Frédégonde le suit, et continue de l'observer.)

SCÈNE IX.

MACBETH, FRÉDEGONDE, DUNCAN, GLAMIS.

DUNCAN, à Macbeth.
Oui, voilà le vainqueur dont la main aguerrie
Dans cet illustre jour a sauvé la patrie.
Sans suite, avec Glamis, je viens dans ce palais.
J'y puis dormir sans crainte.

MACBETH.
Ah! croyez qu'à jamais
Tout mon sang...

DUNCAN, à Frédegonde.
Mon aspect a paru le surprendre.

FRÉDEGONDE.
A cet excès d'honneur il n'a point dû s'attendre.
Macbeth va vous conduire à votre appartement.

DUNCAN.
Que de toi, cher Macbeth, je me plaigne un moment.
Pourquoi, venant de vaincre, et sortant des alarmes,
Quand je dois la victoire et la vie à tes armes,

N'es-tu pas accouru dans mes embrassements
Recevoir et ma joie et mes remerciements?
Près d'être enveloppé du bruit de ta victoire,
Tu ne veux, je le vois, qu'échapper à la gloire.
Jamais l'ambition ne corrompra ton cœur.

MACBETH.

Je mets à vous servir mes vœux et mon bonheur.

DUNCAN.

Ah! tu dois être heureux.

MACBETH.

J'ai trop sujet de l'être.

DUNCAN.

Les méchants quelquefois ont l'art de le paraître.
Vous avez un enfant, sans doute il est chéri.

FRÉDEGONDE.

C'est le fruit de mon sein; c'est moi qui l'ai nourri.

MACBETH.

Seigneur, vous soupirez!

DUNCAN.

Hélas! il me rappelle...
Mon cher fils... Donalbain, qu'une main trop cruelle...
Dis, te fais-tu, Macbeth, cet horrible tableau;
Massacrer de sang-froid un enfant au berceau!

MACBETH.

Ah, dieux!

ACTE II, SCÈNE IX.

FRÉDEGONDE.

Venez, seigneur; par ses charmes paisibles
Le sommeil va chasser ces images terribles.
Sous ces murs, près de nous, venez vous reposer.

DUNCAN.

La fatigue et la nuit semblent m'y disposer.
(à part.)
Pour moi d'un long sommeil l'heure à grands pas
 s'avance.

MACBETH.

Il est terrible au crime, et doux à l'innocence.

DUNCAN.

Ah! qui vit sans remords, Macbeth, ne le craint pas.
(en s'arrêtant.)
Voilà donc les drapeaux conquis dans ses combats!
Ils ont coûté du sang...

GLAMIS.

Ils prouvent sa victoire.

MACBETH.

Je rends grace à Glamis, il prend part à ma gloire.

DUNCAN.

Il t'aime, cher Macbeth... A mon réveil demain
J'ai d'importants secrets à verser dans ton sein.

MACBETH.

Que toujours sur ma foi mon souverain s'assure.

DUNCAN.

Mon bonheur est bien grand. Que faut-il que j'augure?
En entrant sous ces murs, en avançant vers vous,
J'ai cru, mes chers amis, sentir un air plus doux.
Des oiseaux fortunés, volant sur mon passage,
D'un repos enchanteur m'offraient l'heureux présage.
Le ciel m'a délivré d'un noir pressentiment.

FRÉDEGONDE.

Il n'est plus d'ennemis pour vous en ce moment.
Vous ne redoutez point les embûches d'un traître.

DUNCAN.

Non, ce n'est point ici ; mais le ciel est le maître.

(Macbeth et Frédegonde conduisent Duncan dans son appartement.)

FIN DU SECOND ACTE.

ACTE TROISIÈME.

Il est une heure ou deux après minuit. Le théâtre n'est éclairé que par la faible lueur d'une lampe.

SCÈNE I.

FRÉDEGONDE, seule.

Pourquoi, lorsque tout dort sous ces voûtes funèbres,
Mon époux vient-il seul consulter leurs ténèbres ?
Quelle sombre fureur, ou quel secret dessein
De terreur et d'espoir fait palpiter son sein ?
Macbeth dans sa pensée accomplit un ouvrage
Dont lui-même il a peine à supporter l'image.
Ah ! si l'ambition avait pu l'entraîner !
S'il brûlait comme moi de la soif de régner !

S'il osait... Mais que dis-je? il est né trop timide;
Ce n'est qu'en combattant qu'il se montre intrépide.
L'éclat d'un sceptre en vain flatterait son desir;
Il ne sait que l'attendre, et non pas s'en saisir.
Tu n'as point, ô Macbeth, épargnant tes victimes,
L'inflexibilité qui convient aux grands crimes!
Tantôt je l'observais: il a frémi soudain
A l'aspect d'un billet qu'a repoussé sa main;
Il l'a repris ouvert. D'où vient, prêt à s'instruire,
Que son œil égaré n'a point osé le lire?
A ces mots seuls, « Le roi se rend auprès de vous, »
J'ai vu pâlir son front, et fléchir ses genoux.
Il n'en faut point douter, un grand objet l'enflamme.
Il rejette un espoir qui s'attache à son ame.
Nos songes sont souvent des délateurs secrets,
De nos vœux les plus sourds confidents indiscrets.
Quelque horreur que d'abord un attentat nous donne,
Son horreur diminue alors qu'il nous couronne.
Trembler de le commettre, est déja l'avoir fait;
Et, criminel en songe, on peut l'être en effet.
Ne désespérons point. Sachons de quel mystère
Ce billet qu'il redoute est le dépositaire.
On marche: c'est Macbeth; dans son cœur agité,
D'un œil tranquille et froid cherchons la vérité.

SCÈNE II.

FRÉDEGONDE, MACBETH.

FRÉDEGONDE.
C'est vous, mon cher Macbeth! Quelle étonnante cause
Égare ici vos pas, quand le palais repose?
Quoi! me cacheriez-vous vos secrets déplaisirs?
MACBETH.
Ah, dieux!
FRÉDEGONDE.
Permettez-moi d'expliquer vos soupirs.
Le perfide Glamis près de Duncan sommeille :
Voilà pourquoi Macbeth et s'agite et s'éveille.
Il vous est dur de voir qu'un sombre ambitieux
Dont vos exploits brillants ont fatigué les yeux,
Un courtisan flatteur jouisse sans alarmes
De la faveur d'un roi qu'ont défendu vos armes,
Qu'il insulte...
MACBETH, montrant la chambre où couche Glamis.
Il est là. Duncan, dans ses bontés,
Permet que l'insolent repose à ses côtés.

Je devrais...

FRÉDEGONDE.

Je le sais : oui, sa coupable envie,
Sans votre sang, Macbeth, ne peut être assouvie ;
Sa fureur quelque jour sur votre fils et moi...

MACBETH.

Pour frapper ce grand coup, il n'est pas encor roi.

FRÉDEGONDE.

Il le sera bientôt.

MACBETH.

Frédegonde !... peut-être.
Nolfock m'a prévenu des complots de ce traître.
Il allait m'informer par quels adroits discours
Il rend suspects au roi mon zèle et mes secours ;
Interrompu soudain...

FRÉDEGONDE.

Va, je peux t'en instruire ;
Ce qu'il ne t'a pas dit, je saurai te le dire.
Macbeth, ton cœur se trouble, il a peine à porter
Le poids d'un grand dessein qui semble t'agiter.
Que méditeriez-vous ?... Répondez-moi, vous dis-je !

MACBETH.

Je ne médite rien.

FRÉDEGONDE.

Quelque soin vous afflige.

Peut-être votre songe occupe votre esprit.
MACBETH.
Je pense quelquefois à ce qu'il m'a prédit.
FRÉDÉGONDE.
Vous n'auriez pas reçu de funeste nouvelle?
MACBETH.
Une lettre est venue.
FRÉDÉGONDE.
Hé bien! qu'annonce-t-elle?
MACBETH.
Je ne la lirai point.
FRÉDÉGONDE.
Par quels motifs secrets
Négligez-vous, seigneur, de si grands intérêts?
MACBETH.
Il est des jours d'ennui, d'abattement extrême,
Où l'homme le plus ferme est à charge à lui-même.
Pendant l'accès mortel de nos profonds dégoûts,
Que le temps qui s'enfuit marche à pas lents pour nous!
De noirs pressentiments notre ame embarrassée
Soulève un poids fatal dont elle est oppressée.
Que cette nuit est longue!
FRÉDÉGONDE.
Eh! que ne songez-vous
A tout ce que le sort a déjà fait pour vous?

MACBETH.

Il a de vous pourtant rapproché la couronne.

MACBETH.

Rien n'est contraire encore à l'espoir qu'il me donne.
Le reste m'est caché.

FRÉDEGONDE.

Mais enfin je ne voi
Que trois princes, Macbeth, entre vous et le roi.
Qui sait si le destin...

MACBETH.

Vain doute où je me plonge !
Si l'avenir pourtant justifiait mon songe !
Je ne sais quel espoir me flatte et m'en répond.

FRÉDEGONDE.

A ce premier oracle ose en joindre un second.

MACBETH.

Et quel est-il ?

FRÉDEGONDE.

Macbeth, ma faute est excusable.
Ah ! j'ai voulu sortir d'un doute insupportable.
Iphyctone découvre et prédit l'avenir.

MACBETH.

Tu l'aurais consultée ? O ciel !

FRÉDEGONDE.

Pourquoi frémir ?
Je la quitte à l'instant. Sur tout ce qui te touche,

ACTE III, SCÈNE II.

La vérité, Macbeth, a parlé par sa bouche.
Elle semblait te voir. On eût dit que les dieux,
Ainsi que tes destins, te montraient à ses yeux ;
Que ses yeux enchantés, témoins de ta victoire,
Te suivaient dans ton vol au faîte de la gloire.
« Écoute, a-t-elle dit : Dans le champ des guerriers,
« Ton noble front, Macbeth, s'est couvert de lauriers.
« Il ne te manque plus que le rang de ton maître :
« Sur cet illustre rang, qui t'éblouit peut-être,
« Voici ce que le ciel t'annonce par ma voix :
« A l'Écosse bientôt tu donneras des lois.
« Mon sceptre n'est point fait pour sceller un mensonge.
« La couronne t'attend. Souviens-toi de ton songe.
« Règne, règne, Macbeth. »

MACBETH.

Mon doute est éclairci.
Le pouvoir du destin se manifeste ici.
« Souviens-toi de ton songe. » O ciel, quelle puissance
De ce songe étonnant lui donna connaissance ?

FRÉDÉGONDE.

N'oubliez pas, Macbeth, qu'un billet vous attend ;
Et qu'il cache peut-être un secret important.
Ce billet m'inquiète.

MACBETH.

MACBETH.

Allons, je veux le lire;
Et de tout aussitôt je reviendrai t'instruire.

(à part, en s'en allant.)
« La couronne t'attend. »

SCÈNE III.

FRÉDEGONDE, seule.

Enfin je l'ai séduit.
Il court dans son ivresse où l'espoir le conduit.
Il ne m'objecte plus, dans un humble langage,
Ces timides raisons qui glacent le courage.
Des fureurs du desir son sang est allumé;
La couronne l'enflamme, et le charme est formé.
O ciel, si de Menteth le trépas légitime
Déja par son supplice eût expié son crime!
Si l'intrépide Herfort, dans le combat blessé,
Eût expiré bientôt des coups qui l'ont percé!...
Le roi ne vivant plus, pour remplacer son maître,
Alors, avant Macbeth, je ne vois plus qu'un traître.
Ce traître est dans nos mains, donnons-lui le trépas.

ACTE III, SCÈNE III.

Non, Glamis, non, Duncan, vous n'échapperez pas.
Le sort vous a conduits dans ce palais funeste;
Le sort a commencé, j'achèverai le reste.
Leur sommeil sera long. Ces lieux verront demain
Macbeth parler en maître, et le sceptre à la main.
Le sceptre... ah! ce bien seul pouvait remplir mon ame.
Reviens, Macbeth, reviens; même ardeur nous en-
 flamme;
Reviens. Ce peu de sang que ta main va verser,
Quelques soins d'un moment vont bientôt l'effacer.
Frappe, et règne. Et vous, trône, ambitieuse ivresse,
Aveuglez mon époux, éclairez mon adresse!
S'il m'écoute un moment, s'il est encor tenté,
S'il penche vers le crime, il est exécuté.
O mon fils! quel espoir pour l'orgueil d'une mère!
Un jour tu seras roi.

SCÈNE IV.

FRÉDEGONDE, MACBETH.

FRÉDEGONDE.

Cher Macbeth, quel mystère,

Caché dans ce billet, n'en est plus un pour toi?
MACBETH.
Menteth n'est plus.
FRÉDEGONDE.
Qu'entends-je!
MACBETH.
Il trahissait son roi;
Il secondait Cador, la preuve en était prête:
Il a subi sa peine, et payé de sa tête.
FRÉDEGONDE.
Le destin sur Herfort aurait-il prononcé?
MACBETH.
Dans le dernier combat tu sais qu'il fut blessé;
Des coups qu'il a reçus il est mort avec gloire.
FRÉDEGONDE.
Tous deux, en même temps?
MACBETH.
Tous deux.
FRÉDEGONDE.
Puis-je le croire?
Il reste peu d'espace entre le trône et vous.
MACBETH.
Sortons... Mon sang se glace.
FRÉDEGONDE.
Hé bien! que craignez-vous?

MACBETH.

Ils dorment.

FRÉDEGONDE.

Nous veillons, et la nuit est profonde.
Ce songe... Tu m'entends.

MACBETH.

Oui.

FRÉDEGONDE.

Macbeth!

MACBETH.

Frédegonde!

FRÉDEGONDE.

Duncan près de Glamis repose en ce palais.
Quand s'éveilleront-ils?

MACBETH.

Avec le jour.

FRÉDEGONDE.

Jamais.

Voici l'instant, Macbeth; ne vois que la couronne.
Le sort te la promet : que ton bras te la donne.
Il semblait qu'un espoir, un présage certain,
M'annonçât dès long-temps les arrêts du destin.
Il a prévu nos coups : nos coups sont légitimes.
Il a sous le fer même endormi nos victimes.
Vers ce trône éclatant, de trépas en trépas,

MACBETH.

Plus prompt que nos desirs, il t'entraine à grands pas.
Le temps s'enfuit, Macbeth : roi, quand Duncan sommeille,
Tu n'es plus qu'un sujet, si Duncan se réveille.
Élève, élève au ciel ton vol ambitieux ;
Las d'avoir des égaux, disparais à leurs yeux.
L'oracle s'accomplit : oui, ma grandeur s'apprête.
L'éclat de tes rayons rejaillit sur ma tête.
Quel honneur pour mon fils, et quel bonheur pour moi !
Je suis dans un instant mère et femme d'un roi.
Ah ! ne fais plus languir ma superbe espérance !
Il est temps...

MACBETH.

Mais l'honneur, mais la reconnaissance,
Mais un vieillard, un roi, mon parent, mon ami,
Ici dans mon palais, sous ma garde endormi ;
Qui, si des assassins venaient pour le surprendre,
Crierait d'abord : « Macbeth, Macbeth, viens me défendre ! »

FRÉDÉGONDE, à part.

Quoi ! déja le remords !...

MACBETH.

Frédegonde, crois-moi :
J'ai pitié de ton fils, de moi-même et de toi.

ACTE III, SCÈNE IV

Non, ce n'est point en vain que notre cœur frissonne :
C'est le ciel alarmé qui l'ébranle et l'étonne.
Où s'allait égarer mon esprit éperdu !
J'immolerais Duncan, moi qui l'ai défendu !
A quel prix j'achetais l'honneur du rang suprême !
Mon fils peut être heureux sans sceptre et diadème.
Pour Glamis, qu'il jouisse avec tranquillité
Du sommeil et des droits de l'hospitalité.
Ma gloire l'importune ; il est barbare et traître :
Ce n'est point pour Macbeth une raison de l'être.
Tous deux à la vertu formons un prompt retour :
Tous les deux sans remords nous reverrons le jour.

FRÉDEGONDE.

Glamis sera donc roi ?

MACBETH.

Grands dieux, qu'allions-nous faire ?
Le trépas de Glamis devenait nécessaire.
Vainement sans sa mort j'eusse immolé mon roi ;
Le fruit d'un si grand crime était perdu pour moi :
Encor contre Glamis m'eût-il fallu d'avance
De la mort de Duncan disposer l'apparence,
Être ensemble homicide et calomniateur.

FRÉDEGONDE.

D'un tel coup aisément on l'aurait cru l'auteur :
On le hait ; et, du trône héritier légitime,

C'est sur lui qu'eût tombé tout le soupçon du crime.
MACBETH.
Ton esprit; je le vois, du trône encor frappé,
Toujours du même objet est donc préoccupé ?
FRÉDEGONDE.
Je suis mère, Macbeth. Oui, ton songe, Iphyctone,
Ont tourné, malgré moi, mes yeux vers la couronne :
Et sur-tout, de Glamis en prévenant les coups,
J'aspirais à sauver mon fils et mon époux.
Mais je te l'avouerai, si seule et dans moi-même
Je m'étais dit jamais : « Je veux le diadème,
« Je veux que dans ce jour mon front en soit orné : »
Je suis d'un sexe faible, au fuseau destiné ;
Mais au moment d'agir, sous un dehors timide,
J'eusse eu de vingt Macbeth la vigueur intrépide.
J'ignore quel tourment m'eût été réservé ;
Mais, le projet conçu, je l'aurais achevé.
MACBETH.
O ciel ! tu frapperais le coup que je redoute ?
Sans terreur ?
FRÉDEGONDE.
Sans terreur.
MACBETH.
Et sans remords ?
FRÉDEGONDE.
Sans doute.

ACTE III, SCÈNE IV.

MACBETH.

Sans remords! sans remords!... Dans ces moments
 affreux
Va voir si tout est calme et tranquille autour d'eux.

(Frédegonde sort.)

SCÈNE V.

MACBETH, seul.

Que vais-je faire, ô dieux! je frémis! je frissonne!
Je sens que ma raison s'enfuit et m'abandonne.
Oui, je vois, malgré moi, qu'au meurtre destiné,
Par un pouvoir fatal ce bras est entraîné.
On dirait que ce sort, puisqu'à tout il préside,
Sur ses tables de fer grava mon parricide.
Je m'arrête, et j'y cours. Marbres silencieux,
Soyez sans souvenir, sans oreilles, sans yeux!
Doublez autour de moi vos épaisseurs funèbres;
Ne sentez point mes pas glisser dans les ténèbres.
Voici l'instant.

SCÈNE VI.

MACBETH, FRÉDEGONDE.

FRÉDEGONDE.
Tout dort.

MACBETH.
Qui m'a parlé ?

FRÉDEGONDE.
C'est moi.

MACBETH.
As-tu porté tes pas dans la chambre du roi ?

FRÉDEGONDE.
Oui : j'ai tout disposé ; la porte en est ouverte.
Tout sert à nos projets ; tout répond de leur perte.

MACBETH.
Leur sommeil ?

FRÉDEGONDE.
Est profond.

MACBETH.
Ciel ! j'entends quelque bruit.
Quel mortel sous ces murs s'avance dans la nuit ?

SCÈNE VII.

MACBETH, FRÉDEGONDE, SÉTON.

SÉTON.
Les amis de Cador et Magdonel, ces traîtres,
Seigneur, de ce palais vont se rendre les maîtres.
Leurs soldats avec eux viennent d'y pénétrer.
Tout près de cette enceinte on voit leurs pas errer.
Nous entendrons bientôt éclater leur surprise;
Leur fureur, que ces murs, que la nuit favorise,
A Glamis, à Duncan va donner le trépas.
Venez, le péril presse.

MACBETH.
Allons, je suis tes pas.
Laisse-nous.

(Séton sort.)

SCÈNE VIII.

MACBETH, FRÉDEGONDE.

MACBETH.
Ce sont eux qui se chargent des crimes.

FRÉDEGONDE.

Ils vont pour nous, Macbeth, immoler nos victimes.
A leurs coups cependant s'ils allaient échapper,
Au défaut de leurs bras, c'est à toi de frapper.

SCÈNE IX.

MACBETH, FRÉDEGONDE, UN SOLDAT
qui n'est point vu.

LE SOLDAT.

Aux armes!

FRÉDEGONDE.

L'on attaque; allons, sans plus attendre,
Il faut... Vous balancez!

MACBETH.

Non, je cours le défendre!

FRÉDEGONDE, à part.

O ciel! suivons ses pas; et sachons l'entrainer
Vers le forfait heureux qui nous doit couronner.

(Elle marche sur les pas de Macbeth.)

FIN DU TROISIÈME ACTE.

ACTE QUATRIÈME.

SCÈNE I.

MACBETH seul, croyant voir le corps de Duncan.

Il est donc toujours là ! quel témoin ! qu'on l'emporte.
Entrons — le voir encore ! Il semble, à cette porte,
Que son corps tout sanglant est prêt à m'arrêter.
Quelle horreur ! quel forfait ! où fuir ? où m'éviter ?
 (avec terreur.)
J'entends du bruit. On vient... O supplice ! ô prodiges !
Quoi ! de sa mort par-tout j'aperçois les vestiges !
Il avait bien du sang... Si je pouvais pleurer !
Loin de moi sans retour je me sens égarer.
Le désespoir... Prions : « Ciel, qui... » Tais-toi perfide.
Ce mot vient d'expirer dans ta bouche homicide.

Mourons... Il est des dieux; je n'échapperai pas.
Je crains également la vie et le trépas.
Macbeth poursuit Macbeth. Ah! dans mon trouble extrême,
Le plus grand de mes maux est de me voir moi-même.
Je sens là des remords.

SCÈNE II.

MACBETH, FRÉDEGONDE.

MACBETH.

Malheureuse, c'est toi!
Qu'as-tu fait de Duncan?

FRÉDEGONDE.

Quels regards!

MACBETH.

Réponds-moi...
(s'interrompant avec surprise et terreur.)
Quoi! le jour ne luit point! quoi! cette voûte obscure!...
Les dieux pour moi peut-être ont changé la nature.

FRÉDEGONDE.

Ah! rappelez vos sens; craignez par cet effroi
D'inspirer des soupçons sur la perte du roi.

ACTE IV, SCÈNE II.

MACBETH.

Non, je n'ai point sur lui porté ma main cruelle.
La pitié me parlait, j'étais vaincu par elle.
C'est toi, c'est toi, barbare, en empruntant ma main,
Qui viens de lui plonger un poignard dans le sein.
Mais Nolfock est vivant : c'est à lui de m'instruire.

FRÉDEGONDE.

A l'instant même ici je venais te le dire ;
Il ne vit plus.

MACBETH.

J'entends. Tu l'avais fait parler.
Pour le trône, en effet, j'ai vu ton cœur brûler.
Je devrais par ta mort...

FRÉDEGONDE.

Hé bien, frappe, barbare!
Éteins, en m'immolant, le transport qui t'égare ;
Je n'en murmure pas, si, revenant à toi...

MACBETH.

Arrête donc ce sang qui coule jusqu'à moi ;
Ote-moi donc ce cœur que son forfait dévore,
Ce vieillard palpitant, ce lit qui fume encore,
Mon effroi, ma pitié, mon trouble, ma terreur,
Ces exécrables mains qui me glacent d'horreur!

SCÈNE III.

MACBETH, FRÉDEGONDE, SÉTON,
GUERRIERS ET MONTAGNARDS.

SÉTON.

Le désordre est par-tout, la douleur, les alarmes;
On s'étonne, on accourt, on fuit, on prend les armes.
La grandeur du forfait trouble tous les esprits.
L'un est muet d'horreur, l'autre pousse des cris.
Ils pensent voir errer sur des nuages sombres
De Glamis, de Duncan, les gémissantes ombres;
Mais, en pleurant leur sort, ils admirent le bras
Qui chassa les brigands, qui vengea leur trépas.
Tout ce peuple est déja prêt à vous reconnaître;
Loclin lui sert de guide, il vient, il va paraître.

SCÈNE IV.

LES PRÉCÉDENTS, LOCLIN, GUERRIERS, PEUPLE.

LOCLIN.

Macbeth, Duncan n'est plus : j'apporte devant toi

Ce signe du pouvoir, le livre de la loi :
S'il t'assure le droit qu'il te donne à l'empire,
De tes devoirs sacrés il doit aussi t'instruire.
Ce livre inexorable, à toute heure, en tous lieux,
Offrira le reproche ou la gloire à tes yeux.
Mais l'ombre de Duncan nous demande vengeance.
Des dieux, dont tout mortel brave en vain la puissance,
Sur l'indigne assassin qui lui porta les coups,
Par nos vœux réunis attirons le courroux.
Quels sont les tiens, Macbeth ?

MACBETH.

Qu'il meure, qu'il périsse !

FRÉDEGONDE.

Puisse le ciel bientôt nous offrir son supplice !

LOCLIN.

Le ciel reçoit vos vœux; ils seront exaucés.
Du malheureux Duncan les mânes courroucés
Du séjour de la mort sauront se faire entendre;
Ils demandent vengeance, ils la feront descendre.

(en lui présentant la couronne.)

Reçois donc, ô Macbeth, ce signe glorieux
Du pouvoir souverain que te donnent les dieux.
Qu'ils daignent sur ton front bénir le diadème !

MACBETH, à part.

Je ne puis faire, hélas! un tel vœu pour moi-même.

FRÉDEGONDE.

Que dis-tu?

LOCLIN.

Songe bien qu'ici la liberté,
S'unit avec l'honneur et la fidélité ;
Que la pompe des camps seule a droit de te plaire;
Qu'un roi dans nos rochers n'est qu'un chef à la guerre;
Que ce livre sur-tout qu'ici je te remets
Te défend d'accorder le pardon aux forfaits ;
Qu'il n'en existe point pour le mortel perfide
Qui trahit son pays, jamais pour l'homicide.
Songe qu'en ce moment l'Écosse par ma voix
Te fait le défenseur, non le tyran des lois,
Qu'il leur faut obéir, pour que l'on t'obéisse.
Nous aimons la valeur, mais sur-tout la justice.

MACBETH.

Puissé-je, de Duncan lorsque j'ai le pouvoir,
M'acquitter comme lui d'un si noble devoir !
Ah ! s'il est un mortel à sa perte sensible,
Pour qui de son trépas l'image soit terrible,

(croyant voir l'ombre de Duncan.)

Croyez que c'est Macbeth, croyez... Que me veux-tu?
Au séjour des vivants quel pouvoir t'a rendu ?
Que viens-tu faire ici, fantôme épouvantable ?

LOCLIN.

D'où nait cette terreur ?

ACTE IV, SCÈNE IV.

FRÉDÉGONDE.

Son trouble est excusable.
Le meurtre de son roi l'a trop préoccupé ;
Et d'un forfait si noir il est encor frappé.

(bas, à Macbeth.)

Est-ce à vous de frémir devant un tel prestige ?
Un guerrier... se peut-il ?...

MACBETH.

Il est là, là, te dis-je.

FRÉDÉGONDE.

Reprenez sur vos sens un pouvoir absolu ;
Votre effroi vous abuse.

MACBECTH.

Hé quoi ! n'as-tu pas lu
Écrit en traits de sang : « Point de grace au perfide,
« Jamais pour l'assassin, jamais pour l'homicide ! »

FRÉDÉGONDE.

(bas.) (haut.)

Songez qu'on vous observe. Ah ! revenez à vous !
Macbeth, mon cher Macbeth !... Ah ! Loclin, fuyez-
 nous !
Vous voyez trop, hélas! dans quel trouble nous sommes.
Plaignez et la faiblesse et le malheur des hommes.

MACBETH, les regardant tous deux avec étonnement.

Vous n'avez point pâli !

FRÉDÉGONDE, bas.
Suivez-moi.
MACBETH.
Non; je sens
Que ma raison renaît et vient calmer mes sens.
LOCLIN.
Jure donc devant nous, sur ce livre terrible,
Qu'au seul bien de l'État ton cœur sera sensible ;
Que tu n'es rien ici qu'un premier citoyen,
Qui peut tout par la loi, qui sans la loi n'est rien.
Jure qu'en ce palais encor plein d'épouvante,
De Duncan égorgé calmant l'ombre sanglante,
Contre son meurtrier tu vas tout à-la-fois
Armer le ciel vengeur et le glaive des lois.
Ordonne qu'à l'instant son supplice s'apprête.
MACBETH, avec terreur, croyant voir l'ombre de Duncan.
Je le jure... sa mort... Fantôme horrible, arrête!
(avec audace.)
Arrête! Eh! depuis quand, couverts de leurs lambeaux,
Des spectres déchaînés sortent-ils des tombeaux ?
Viens-tu régner encor du sein de la mort même,
Et de ton front hideux souiller le diadème ?
Et quand tu m'offriras tes yeux étincelants,
Et ta tête blanchie, et tes cheveux sanglants...
LOCLIN, avec étonnement.
Ciel!

ACTE IV, SCÈNE IV.

MACBETH.

L'univers jamais n'a-t-il donc vu des crimes ?
Le cercueil autrefois renfermait ses victimes;
La tombe était fidèle : aujourd'hui révoltés,
Les morts dans nos palais rentrent de tous côtés.

FRÉDEGONDE.

Laissez-nous, cher Loclin. Hélas ! votre présence
Pourrait de ses transports aigrir la violence.
Cédez à mes desirs.

LOCLIN, aux guerriers de sa suite et aux montagnards.

Amis, retirons-nous.
La reine ainsi l'ordonne.

(Loclin se retire avec les guerriers et le peuple.)

SCÈNE V.

MACBETH, FRÉDEGONDE.

FRÉDEGONDE.

Ah ! Macbeth, est-ce vous ?
De vos esprits troublés n'êtes-vous plus le maître ?
Dans vos sombres fureurs...

MACBETH.

J'aurai parlé peut-être.

FRÉDEGONDE.

Oui.

MACBETH.

Me suis-je trahi?

FRÉDEGONDE.

J'ai de vous, par mes soins,
Heureusement, Macbeth, écarté les témoins.

MACBETH, avec joie et un peu bas.

Ils n'ont donc point appris que je suis parricide?

FRÉDEGONDE.

On l'ignore.

MACBETH.

Aucun mot, aucun geste perfide
Ne m'est échappé?

FRÉDEGONDE.

Non.

MACBETH, en lui montrant la couronne.

Je respire. Ah! voilà
L'objet de tous tes vœux!

FRÉDEGONDE.

Macbeth, conservons-la.

SCÈNE VI.

MACBETH, FRÉDEGONDE, MALCOME, SÉVAR.

SÉVAR.

Seigneur, à vos vertus je dois ma confiance:
Oui, Duncan de son fils m'avait remis l'enfance.
Le voici. Ce billet que je mets dans vos mains
Vous prouve et sa naissance et ses nobles destins.
Vous lui rendrez, seigneur, le sceptre de son père.
Il en est digne.

MACBETH, à part.

O ciel!

FRÉDEGONDE, à part.

Comment, par quel mystère?...

MACBETH, à Sévar, après avoir lu le billet.

C'est la main de Duncan.

FRÉDEGONDE.

Vieillard, la vérité
Se fait d'abord connaître à la simplicité.
Va, l'ame de Macbeth est digne de la tienne.
(bas au garde qui vient.)
Gardes, qu'auprès de nous tous deux on les retienne;

Vous m'entendez.
<div style="text-align:right">(Le garde sort.)</div>

<div style="text-align:center">(A Sévar.)</div>

<div style="text-align:center">Macbeth n'est point ambitieux.</div>

Vieillard, cette couronne eût pu plaire à ses yeux.
Mais au fils de Duncan sans peine il va la rendre.

<div style="text-align:center">SÉVAR.</div>

La vertu dans Macbeth ne doit point me surprendre.
Je ne le presse point de faire couronner
Ce sauvage orphelin que je viens d'amener.
A ce fils de Duncan j'ai donné pour culture
Les mœurs qu'en ce désert m'enseigne la nature.
C'est tout ce que j'ai pu. C'est maintenant à toi,
A lui montrer, Macbeth, le livre de la loi.
Va, ses droits et son titre, et son rang et sa vie,
Je les mets en tes mains, et je te les confie.
Je sais comme l'on traite entre cœurs généreux.

<div style="text-align:center">MACBETH</div>

Tu ne t'es pas trompé : je remplirai tes vœux.
Le malheureux Duncan ne voit plus la lumière ;
Mais son fils est vivant : je sais ce qu'il faut faire.
Des vertus de Duncan c'est le trop juste prix.

<div style="text-align:center">SÉVAR.</div>

Oui, sans doute, Macbeth, les ans me l'ont appris,
Les dieux, dans les enfants, récompensent les pères.

ACTE IV, SCÈNE VI.

Ce sont ces mêmes dieux, pour Duncan trop sévères,
Qui pour lui, dans son fils, par un juste retour,
Ont à la fin donné quelques marques d'amour!

(à Frédegonde.)

Compagne d'un héros, pour ce fils en ton ame
Entretiens cet amour, cet honneur qui l'enflamme.
De toi seule dépend sa faveur, son courroux.
Va, le ciel te fit mère.

(Il sort avec Malcome.)

SCÈNE VII.

FRÉDEGONDE, MACBETH.

FRÉDEGONDE.

Hé bien! que ferons-nous?
Le sceptre te plaît-il? Quand tu l'as osé prendre,
Quand il est dans ta main, crois-tu devoir le rendre?

MACBETH.

Déja!

FRÉDEGONDE.

Le temps est cher, il faut nous décider.
Ce sceptre cependant est facile à garder.

MACBETH.

Comment? explique-toi.

FRÉDEGONDE.

Ce billet est son titre;
Tu le tiens dans ta main, toi seul en es l'arbitre;
Tu peux régner, Macbeth, sans répandre de sang.

MACBETH.

Il est vrai.

FRÉDEGONDE.

Te voilà dans le suprême rang.
Anéantis ce titre, et garde la couronne.
La nuit cacha le coup, aucun ne te soupçonne.

MACBETH.

J'en conviens.

FRÉDEGONDE.

Tu verras, tranquille et sans regrets,
Malcome trop heureux rentrer dans ses forêts.
D'ailleurs, après les maux d'une guerre barbare,
Tu dois à ta patrie un roi qui les répare.

MACBETH.

Je le voudrais du moins... Duncan n'avait-il pas
Avec Glamis, dis-moi, résolu mon trépas?

FRÉDEGONDE.

Va, Nolfock me l'a dit: notre mort était sûre.

ACTE IV, SCÈNE VII.

Tu sens donc dans ton cœur toujours quelque murmure?

MACBETH.

Ces souvenirs souvent reviendront me troubler.

FRÉDEGONDE.

Sans doute.

MACBETH.

Ah! je le crois. Vois-tu ma main trembler?
Ce billet de Duncan renouvelle ma crainte.

FRÉDEGONDE.

Ah! tout peut aisément en réveiller l'atteinte.
Si tu cédais encore à des remords soudains!
Remets, mon cher Macbeth, ce billet dans mes mains.

MACBETH, *après avoir douté pendant un instant.*

Non : je veux le garder. Sans oser davantage,
De nos esprits troublés calmons un peu l'orage.
Nous nous consulterons dans un autre entretien.

(Il sort.)

SCÈNE VIII.

FRÉDEGONDE, seule.

Va, garde ce billet, je n'en redoute rien.

J'empêcherai, crois-moi, qu'il ne me soit funeste.
Je tiens, je tiens le sceptre, et mon poignard me reste.
Mais j'ai vu son remords : il peut, dès cette nuit,
Voir Malcome et Sévar, et les sauver sans bruit.
Sévar, Malcome... Allons, sans tarder davantage,
Il faut sur tous les deux consommer mon ouvrage.
Ce palais par la nuit va bientôt s'obscurcir :
Voyons quels meurtriers, quels bras je dois choisir.
Tout est prévu. Régnons. Je sais ce qu'il faut faire.
N'en délibérons plus : le fils suivra le père.
Nul péril, nul tourment ne saurait m'étonner;
Je n'en connais qu'un seul, c'est de ne pas régner.
Ce n'est pas à demi qu'on aime un diadème.
Songe à Duncan, Macbeth : je suis encor la même.
Entre le trône et toi s'il faut me décider,
C'est le plus cher des deux que je prétends garder.
Mais qu'a dit ce vieillard avec son air farouche?
Quel prophétique arrêt est sorti de sa bouche?
Dans mon fils, a-t-il dit, le ciel doit justement
Placer ma récompense, ou bien mon châtiment.
Ah! si mon fils... Grands dieux! quel est donc ce mystère?
Que m'annoncent ces mots?«Va, le ciel te fit mère.»
Je ne sais, mais je tremble, et crois, dans ma terreur,
Qu'un poignard invisible est entré dans mon cœur...

Vain effroi, taisez-vous! Je rendrais la couronne!
Allons, que le coup parte, avant qu'on le soupçonne.
Sceptre, par un forfait je veux te conserver;
Et, s'il y faut mon bras, je saurai l'achever.

FIN DU QUATRIÈME ACTE.

ACTE CINQUIÈME.

SCÈNE I.

MACBETH, seul.

Où suis-je! qu'ai-je fait! seul, sous ces voûtes sombres,
D'un pas faible et tremblant j'erre parmi les ombres.
Je sens donc la terreur. Macbeth!... Ce n'est plus lui.
Tel il était hier! tel il est aujourd'hui!
En vain je le demande, en vain je le rappelle.
Je connus un Macbeth, noble, vaillant, fidèle,
Défenseur de l'État, défenseur de son roi;
Ce Macbeth généreux n'est donc plus avec moi.
Allons, délivrons-nous d'un affreux diadème.
Si je pouvais encor redevenir moi-même!...
Jamais... D'un poids fatal mon cœur est oppressé.

ACTE V, SCÈNE I.

Voilà d'horribles mains... Hé quoi! ce sang versé
Ne se taira donc plus! sous ces voûtes impies
Je crois que la vengeance a posté les furies.
Duncan me suit par-tout, il me glace d'effroi.
Mort pour tout l'univers, il est vivant pour moi.
Ah! quand son fils repose, égaré, solitaire,
Le sommeil pour jamais a fui de ma paupière:
Et je l'invoquerais par des vœux superflus!
Duncan m'a dit tout bas : « Tu ne dormiras plus. »
Allons, voyons mon fils. O céleste vengeance!
Je n'oserai jamais aborder l'innocence.
O mon fils, si ces dieux, en me cachant leurs coups,
Sur toi, sur ton enfance, étendaient leur courroux!...
Une secrète horreur de tout mon cœur s'empare.
Non : l'homme impunément ne fut jamais barbare.
Il est des dieux vengeurs dont l'œil par-tout le suit.
En vain, nous entourant des voiles de la nuit,
Nous espérons tromper cet œil qui toujours veille.
Au moment du forfait la justice sommeille;
Mais soulevant son voile après l'acte inhumain,
Elle apparaît terrible, et le glaive à la main.
Quel tourment de traîner des jours tissus d'alarmes;
De ne plus voir d'objets qui nous offrent des charmes,
De se lever la nuit dans d'horribles transports,
Sans pouvoir de son sein arracher le remords!

Il vaudrait mieux cent fois, affranchi de son crime,
Dans le fond d'un cercueil remplacer sa victime.
Duncan, dans le tombeau tu ne sens plus d'effroi!
Il n'est plus de Cador ni de Macbeth pour toi;
Des complots éternels n'assiègent plus ta vie.
Le croirais-tu, Duncan? c'est ton sort que j'envie.
N'élève plus ta voix vers ce ciel outragé!
Puisque je vis encor, tu n'es que trop vengé.
Allons; à l'héritier remettons la couronne.
Ma criminelle épouse au sommeil s'abandonne;
J'ai caché mon dessein; j'ai fait tout préparer;
Avec Loclin, ici, le peuple doit entrer.
Méritons mes remords. O ciel! quelqu'un s'avance.

SCÈNE II.

MACBETH, MALCOME.

MACBETH.

C'est vous, prince, c'est vous! dans ce profond silence,
Sous ces voûtes, la nuit, qui peut vous amener?

MALCOME.

Hélas!

ACTE V, SCÈNE II.

MACBETH.

Où courez-vous ?

MALCOME.

Non, je ne puis régner.
Laissez-moi m'échapper de ce palais funeste.

MACBETH.

Mais le trône est à vous.

MALCOME.

Hé bien ! je le déteste !
Je ne veux point quitter mes tranquilles forêts.

MACBETH.

Qui peut donc exciter ces sensibles regrets ?

MALCOME.

Le vertueux Sévar qui m'a servi de père.

MACBETH.

Mais Duncan fut le vôtre.

MALCOME.

Ah ! dans un sort vulgaire
Si le ciel plus propice eût caché son destin,
Il n'eût jamais senti le fer d'un assassin.

MACBETH.

Plaignez les criminels, le remords les déchire.

MALCOME.

Qu'est-ce que le remords ?

MACBETH.

MACBETH.
　　　　　　Je pourrais vous le dire...
Ignorez-le toujours. Mais, prince, quels attraits
Vous entraînent enfin vers vos tristes forêts?
Quel charme trouviez-vous dans ce désert horrible?

MALCOME.
Tout ciel est agréable où notre ame est paisible.

MACBETH.
Quels étaient vos plaisirs?

MALCOME.
　　　　　　　La paix, la liberté;
Parmi mes compagnons la douce égalité,
Par d'utiles travaux la pauvreté vaincue,
L'innocence en danger par mes mains défendue,
Quelquefois un mortel de sa route écarté
A qui j'offrais l'asile et l'hospitalité.

MACBETH, à part.
Ah dieux!

MALCOME.
　　　　Dans nos déserts, qu'importe la richesse?
J'exerçais librement ma force et mon adresse.
Mon cœur sous l'humble toît où je fus apporté
D'un facile bonheur s'est toujours contenté.
Sévar a su m'apprendre à fléchir sans murmure
Sous le joug qu'à tout homme imposa la nature.

ACTE V, SCÈNE II.

Mes rochers me sont chers; et ces tristes palais
A mes yeux sans douleur ne s'offriront jamais.

MACBETH.

Mais à régner enfin l'Écosse vous appelle.

MALCOME.

Bien mieux que moi, Macbeth, vous régnerez sur elle.
On ne m'a point instruit aux grands devoirs des rois;
Je n'ai jamais connu que mon arc, mon carquois.
Puis-je lever les yeux vers cet honneur insigne?

MACBETH.

Prince, voilà pourquoi vous en serez plus digne.
Nourri dans les forêts et dans la pauvreté,
Le ciel auprès de vous plaça la vérité.
Jamais un courtisan n'a pu par son adresse
Du rang suprême encor vous inspirer l'ivresse.
Votre devoir est grand : osez l'envisager.
Dans votre état obscur vous avez dû songer
Quel est de ce devoir le caractère auguste.
Il veut qu'on soit vaillant, qu'on soit bon, qu'on soit
 juste.
Hé bien! est-il emploi plus touchant et plus beau?
Écoutez vos penchants, marchez à ce flambeau.
Si vous aimez le peuple, et savez le défendre,
Votre cœur vous a dit tout ce qu'il faut apprendre.
Oui, le peuple l'ordonne, il lui faut obéir;

326 MACBETH.

Moi-même je vous veux forcer à le servir.
> (à part, avec transport.)

Je suis encor moi-même. O moment plein de charmes!
Je te rends grace, ô ciel! tu m'as rendu les larmes!

MALCOME.

De mon père, Macbeth, vous plaignez les malheurs.
Vous l'avez défendu, vous lui donnez des pleurs.

MACBETH.

Ah! prince, croyez-moi, j'ai besoin d'en répandre.
Mais le sceptre est à vous, c'est à moi de le rendre.
Oui, prince, je vous l'offre; et je l'aurai quitté
Avec plus de plaisir que je ne l'acceptai.
Ce palais est plongé dans une nuit profonde:
Gardez-vous en marchant d'éveiller Frédegonde,
Et n'interrompez pas un sommeil que cent fois
Les souvenirs du jour ont troublé chez les rois.
> (Il sort.)

SCÈNE III.

MALCOME, seul.

Que veut-il dire? Allons, puisque le ciel l'ordonne,
De la main de Macbeth recevons la couronne.

Hélas! quels tristes soins vont bientôt m'agiter!
O vertueux Sévar; faudra-t-il te quitter!
Mais, mon père, est-ce vous? Que venez-vous m'apprendre?

SCÈNE IV.

MALCOME, SÉVAR.

SÉVAR.

Macbeth va revenir; il faut ici l'attendre.
Des pas semblent vers nous s'approcher dans la nuit.
On marche : allons, Malcome, observons tout sans bruit.

(Malcome sort.)

SCÈNE V.

SÉVAR, seul.

Mais que prétend Macbeth? rendra-t-il la couronne?
Un effrayant pouvoir par-tout nous environne;
Je lis dans ses décrets, et tout est éclairci.
Il n'en faut point douter, ces trois sœurs sont ici.

SCÈNE VI.

SÉVAR, MALCOME.

MALCOME.

O mon père !

SÉVAR.

Hé bien ! qu'est-ce ?

MALCOME.

Ah, grands dieux ! Frédegonde...
Je n'ai jamais senti de terreur si profonde.
L'air tantôt caressant, et tantôt inhumain,
Elle approche, un poignard, un flambeau dans la main.
Mais ce qui fait horreur, c'est, quand son esprit veille,
Que son corps à-la-fois parle, agit et sommeille.
La voici.

SCÈNE VII.

SÉVAR, MALCOME, FRÉDEGONDE.

FRÉDEGONDE.
(Elle entre endormie, un poignard dans la main droite, et un flambeau dans la main gauche. Elle s'approche d'un fauteuil. Levant les yeux au ciel avec la pression d'une crainte douloureuse.)

Dieux vengeurs!

(Elle s'assied, pose le flambeau sur une table, remet le poignard dans son fourreau.)

SÉVAR, bas.

Un forfait la poursuit.
Écoutons.

FRÉDEGONDE, avec joie et un air de mystère.

Ce grand coup fut caché dans la nuit.
La couronne est à nous. Macbeth, pourquoi la rendre?

(avec le geste d'une femme qui porte plusieurs coups de poignard dans les ténèbres.)

Sur le fils à son tour...

SÉVAR.

Ciel! que viens-je d'entendre!

FRÉDEGONDE, en s'applaudissant, et avec la joie de
l'ambition satisfaite.

Oui, tout est consommé, mes enfants règneront.
(avec la complaisance et le plaisir de la tendresse maternelle.)

Que j'essaie, ô mon fils, ce bandeau sur ton front.
(tâchant de rappeler un souvenir vague à sa mémoire.)

Qui m'a donc dit ces mots? « Va, le ciel te fit mère. »
(avec serrement de cœur.)

S'ils éprouvaient les coups d'une main meurtrière!
(très tendrement.)

O ciel!
 (portant sa main à son nez avec répugnance.)
 Toujours ce sang!
 (très tendrement.)
 . Je verrais leur trépas!
(avec larmes.)

Moi, leur mère!
 (avec terreur, se grattant la main.)
 Ce sang ne s'effacera pas!
(avec la plus grande douleur.)

O dieux!
 (en se grattant la main vivement.)
 Disparais donc, misérable vestige!
(avec la plus tendre compassion.)

Mon fils, mon cher enfant!

ACTE V, SCÈNE VII.

(se grattant la main plus vivement encore.)

Disparais donc, te dis-je!

(se grattant la main avec un dépit furieux.)

Jamais! jamais! jamais!

(comme si elle sentait un poignard dans son sein.)

Mon cœur est déchiré.

(avec de longs soupirs, les plus douloureux, et tirés du plus profond de son cœur.)

Oh! oh! oh!

(Son front s'éclaircit par degrés, et passe insensiblement de la plus profonde douleur à la joie et à la plus vive espérance.)

Quel espoir dans mon sein est rentré?

(tout bas, comme appelant Macbeth pendant la nuit, et lui montrant le lit de Malcome qu'elle croit voir.)

Macbeth! Malcome est là.

(avec ardeur.)

Viens.

(croyant le voir hésiter, et levant les épaules de pitié.)

Comme il s'intimide!

(décidée à agir seule.)

Allons.

(avec joie.)

Il dort.

(avec la confiance de la certitude, et dans le plus profond sommeil.)

Je veille...

(Elle regarde le flambeau d'un œil fixe; elle le prend et se
lève.)

 Et ce flambeau me guide.

(Elle marche vers le côté du théâtre par lequel elle doit sortir. S'arrêtant tout-à-coup avec l'air du desir et de l'impatience, croyant entendre sonner l'heure.)

Sa mort sonne.

(avec la plus grande attention, immobile, le bras droit étendu, et marquant chaque heure avec ses doigts.)

 Une... Deux.

(croyant marcher droit au lit de Malcome.)

 C'est l'instant de frapper.

(Elle tire son poignard et se retire, toujours dormant, sous l'une des voûtes.)

SCÈNE VIII.

SÉVAR, MALCOME.

MALCOME.

A son poignard, ô ciel, tu m'as fait échapper!
Mais mon malheureux père, hélas! fut sa victime.

SÉVAR.

Prince, vous avez vu quel est le poids du crime.

MALCOME.

J'aimerais mieux cent fois expirer sous sa main,
Que de cacher jamais un tel cœur dans mon sein.

SCÈNE IX.

Les précédents, MACBETH, LOCLIN,
GUERRIERS, SOLDATS et PEUPLE.

(Il fait jour.)

MACBETH.

Guerriers, peuple, soldats, c'est en votre présence
Que de Malcome ici j'atteste la naissance :
Le voilà ; de Duncan reconnaissez le fils.
Aux mains de ce vieillard cet enfant fut remis ;
Ce billet est ma preuve ; et, signé par un père,
Lui seul de sa naissance éclaircit le mystère ;
Sévar ainsi que moi peut encor l'attester :
Oui, ce sceptre est à lui ; oui, je dois le quitter.

SÉVAR.

O grandeur ! ô noblesse !

LOCLIN.

O sentiment auguste !

MACBETH.

Pourquoi s'en étonner? je n'ai fait qu'être juste.
Mais il me reste encor... vous en allez juger,
Un coupable à confondre, un grand crime à venger;
Vous connaissez le crime; à peine par nos armes
Duncan victorieux voit finir ses alarmes,
Que par un coup affreux cet hôte infortuné,
Chez moi, dans ce palais, périt assassiné.
Combien nous avons plaint cette auguste victime!
J'ai trouvé, découvert, saisi l'auteur du crime;
O quel plaisir pour vous! que son sang odieux
Bientôt venge Duncan, et le venge à vos yeux!
Je vais dans un instant vous montrer le coupable.
Son lâche meurtrier, ce monstre détestable...

SÉVAR.

Achève, quel est-il?

LOCLIN.

Quel est son assassin?

MACBETH.

C'est moi qui cette nuit l'ai tué de ma main.

LOCLIN.

Non, je ne te crois pas.

SCÈNE X.

Les précédents; FRÉDEGONDE, égarée, échevelée.

FRÉDEGONDE.

O crime! ô meurtre! ô rage!
Oui, j'ai tué mon fils, sa mort est mon ouvrage!

MACBETH.

Mon fils! ah, malheureuse!

FRÉDEGONDE.

Oui, j'ai versé son sang.
Donnez-moi vingt poignards pour me percer le flanc,
(apercevant Malcome.)
Le mien me manque! O ciel! c'est Malcome! ô surprise!

SÉVAR.

Les dieux ont fait manquer ton horrible entreprise.

LOCLIN.

Va, Malcome est vivant; va, Macbeth m'a remis
Ce billet de Duncan; connais, connais son fils!

FRÉDEGONDE.

Je vois tout; mon sommeil... Le ciel dans sa colère
A massacré mon fils par la main de sa mère!
Vers Malcome croyant diriger mon chemin,

C'est sur mon propre fils qu'il a conduit ma main.
Oh! donnez-moi la mort!

LOCLIN.

Non, tu vivras, cruelle,
Ce sera ton tourment: qu'on se saisisse d'elle.

(Elle tombe sur un fauteuil, des gardes l'entourent.)
Ciel! fais que ce berceau devant ses yeux fumant
Soit pour ce monstre impie un éternel tourment!
Que ce fils, tour-à-tour mort et vivant pour elle,
Expire chaque nuit sous sa main maternelle;
Que ce fils, tant de fois pressé dans son berceau,
Pour le rougir encor reprenne un sang nouveau;
Qu'elle brise en mourant ce berceau qu'elle abhorre,
Et descende aux enfers pour l'y trouver encore!

MACBETH.

Guerriers, je l'avouerai, recherchant ma vertu,
Avant de m'accuser, j'ai long-temps combattu;
Enfin j'ai triomphé: compagnons de ma gloire,
N'oubliez pas du moins ma dernière victoire!
Je sens que, malgré vous, loin d'un monstre odieux,
Avec horreur, mépris, vous détournez les yeux;
Mais le ciel seul me reste, et c'est lui que j'implore.
Oui, ma tête vers lui peut se lever encore;
Depuis que j'ai moi-même avoué son trépas,
Duncan ne revit plus, il n'est plus sur mes pas.

ACTE V, SCÈNE X.

Ces mains m'épouvantaient, je souffre leur présence;
Je n'osais plus prier, j'ai trouvé l'espérance.
Ciel! tu m'as pardonné, tu calmes mon effroi;
L'aveu qui me confond m'élève jusqu'à toi;
Je me couvre à tes yeux du remords de mon crime;
Il épure, il consacre, il pare ta victime.
Daigne accepter mon sang qui demande à couler,
Et permets que mon bras te la puisse immoler.

(Il se tue.)

FIN DE MACBETH.

VARIANTES

DE LA TRAGÉDIE DE MACBETH.

A la scène IX du deuxième acte, Duncan, après ce vers :

Recevoir et ma joie et mes remerciements.

Mais ce palais jaloux demandait ta présence.
Revolant vers les tiens avec impatience,
Tu t'es hâté, Macbeth, modeste et triomphant,
De revoir tes foyers, ta femme, ton enfant.
Après tant de combats, dépouillant ton armure,
Tu viens te reposer au sein de la nature.
La guerre a ses honneurs, l'hymen a ses appas ;
Et lorsque ton nom seul fait voler sur tes pas
Tous les cœurs empressés d'un peuple qui t'adore,
Lorsqu'en espoir déja leur œil cherche et dévore
Le front jeune et pensif où mille exploits guerriers
Demandent à-la-fois place à tant de lauriers,
Près d'être enveloppé du bruit de ta victoire, etc.

CINQUIÈME ACTE.

SCÈNE IX.

SÉVAR, MALCOME, MACBETH.

MACBETH, à voix basse et mystérieusement.
Venez, le temps est cher, et la nuit nous seconde.
Suivez mes pas.

SÉVAR, à Malcome.
Allons.

(Macbeth les emmène sous une des voûtes.)

SCÈNE X.

SÉVAR, MALCOME, MACBETH, PLUSIEURS ASSASSINS.

(Cette scène se passe sous une voûte hors de la vue du spectateur.)

UN DES ASSASSINS, dans la coulisse.
Nous servons Frédegonde.

VARIANTES.

UN AUTRE ASSASSIN, aussi dans la coulisse.

Que Malcome périsse!...

UN AUTRE ASSASSIN, aussi dans la coulisse.

Et tombe sous nos coups!

MACBETH, avec un long soupir.

O ciel!

(il sort de la coulisse, et s'avance soutenu par Malcome et Sévar.)

MALCOME.

Hé quoi! Macbeth! quoi! vous mourez pour nous!
Vous avez donc reçu, courant pour nous défendre,
Le coup d'un assassin posté pour nous surprendre!

SCÈNE XI.

SÉVAR, MALCOME, MACBETH, LOCLIN, GUERRIERS, PEUPLE.

LOCLIN.

(Il entre tout-à-coup avec les guerriers et le peuple.)

Ciel! Macbeth expirant!

MACBETH.

Amis, écoutez-moi;
Reconnaissez Malcome; oui, voilà votre roi!
Ce billet de Duncan atteste sa naissance.

Pour le faire périr, pour garder sa puissance,
A l'instant même ici, dans ses cruels desseins,
Frédegonde en secret payait des assassins.
Le ciel m'a secondé. J'ai sauvé la victime.
Loclin, sers de tes rois l'héritier légitime;
Prends ce billet... Sévar, et vous, mon prince... hélas!
Je meurs... Je te rends grace, ô ciel! de mon trépas.

SCÈNE XII.

SÉVAR, MALCOME, MACBETH, LOCLIN, FRÉDEGONDE, GUERRIERS, PEUPLE.

(Frédegonde entre tout-à-coup éveillée et interdite.)

LOCLIN, à Frédegonde.

Monstre! vois ton époux!

FRÉDEGONDE.

Ciel! Macbeth! ô surprise!

LOCLIN.

Les dieux ont fait manquer ton horrible entreprise.
Va, Malcome est vivant; va, Macbeth m'a remis
Ce billet de Duncan. Connais, connais son fils!

FRÉDEGONDE.

O fureur!

VARIANTES.

LOCLIN.

Oui, ces dieux vont punir tous tes crimes.
Mais viens-tu d'immoler de nouvelles victimes?
Ciel! de quel meurtre encor ton bras est-il fumant?

FRÉDEGONDE, regardant ses mains.

Ah! courons vers mon fils.

(en regardant vers le lit de son fils.)

Ciel! son berceau sanglant!
Je vois tout... mon sommeil... le ciel, dans sa colère,
A massacré mon fils par la main de sa mère!

(allant vers le berceau dont elle écarte les rideaux.)

Ah! s'il vivait encor! si quelque mouvement
M'annonçait que...

(tâtant le corps de son fils.)

Mort! mort! ô douleur! ô tourment!
Je le suivrai.

(Elle se poignarde, et tombe auprès du berceau.)

LOCLIN.

Sa mort vient d'apaiser la terre.
Le ciel s'en applaudit.

(On entend le tonnerre rouler.)

Entendez son tonnerre!
Du souffle d'une impie il épure ces lieux :
Sa voix parle au coupable, et dit qu'il est des dieux.

FIN DU TOME SECOND.

TABLE

DES PIÈCES CONTENUES

DANS LE TOME SECOND.

OEdipe chez Admète.	Page 1
Le roi Léar.	101
Épître dédicatoire a ma Mère.	103
Avertissement du roi Léar.	105
Macbeth.	237
Avertissement de Macbeth.	239
Variantes de Macbeth.	338

FIN DE LA TABLE.

www.ingramcontent.com/pod-product-compliance
Lightning Source LLC
Chambersburg PA
CBHW071618220526
45469CB00002B/390